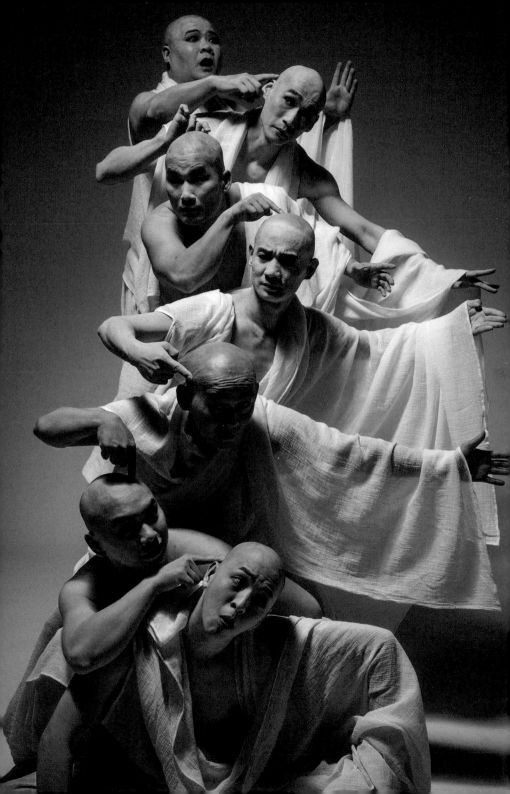

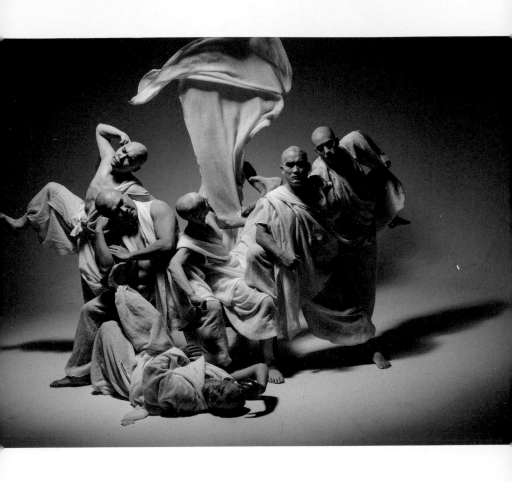

劇照攝影 劉振祥

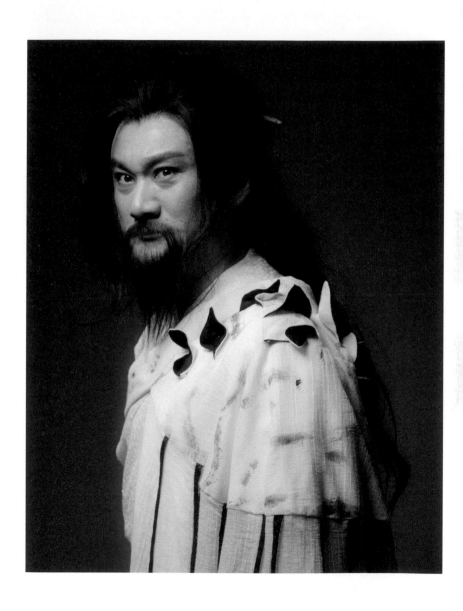

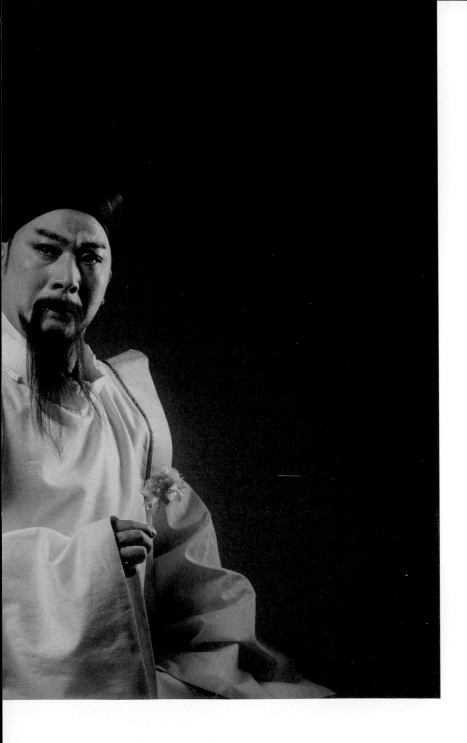

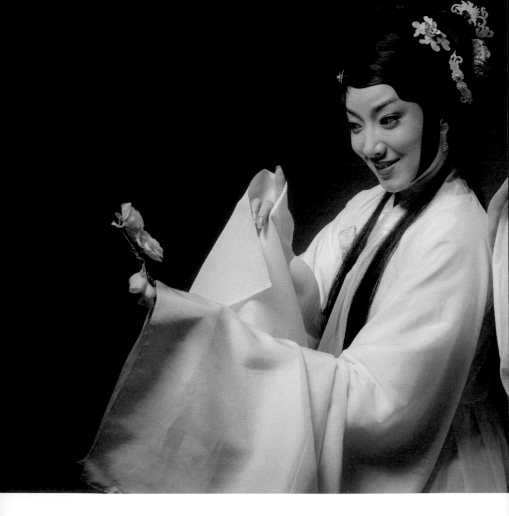

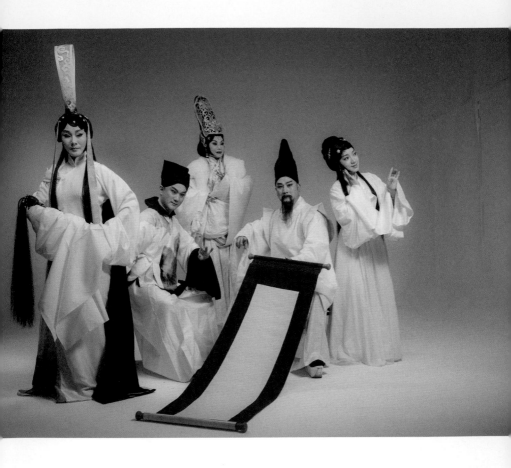

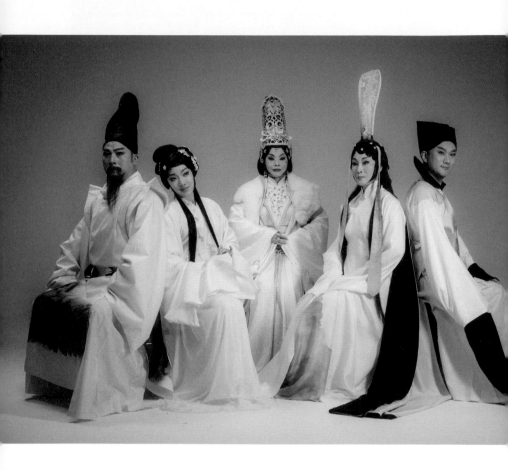

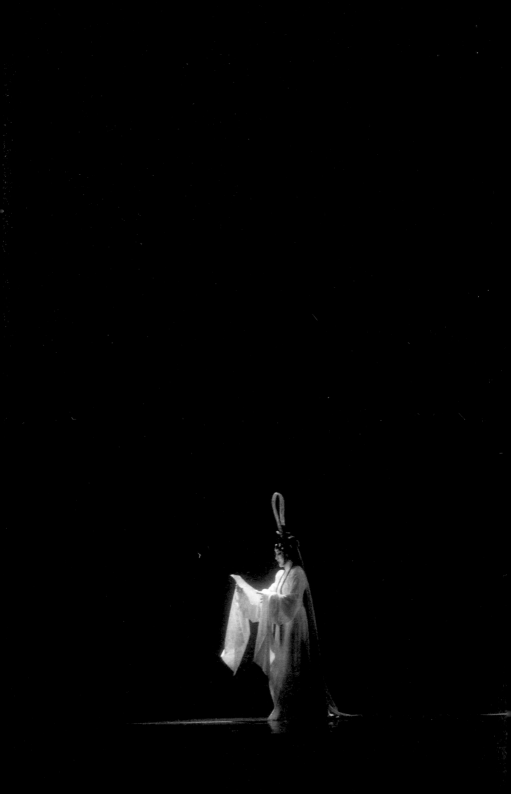

演出照攝影　林榮錄

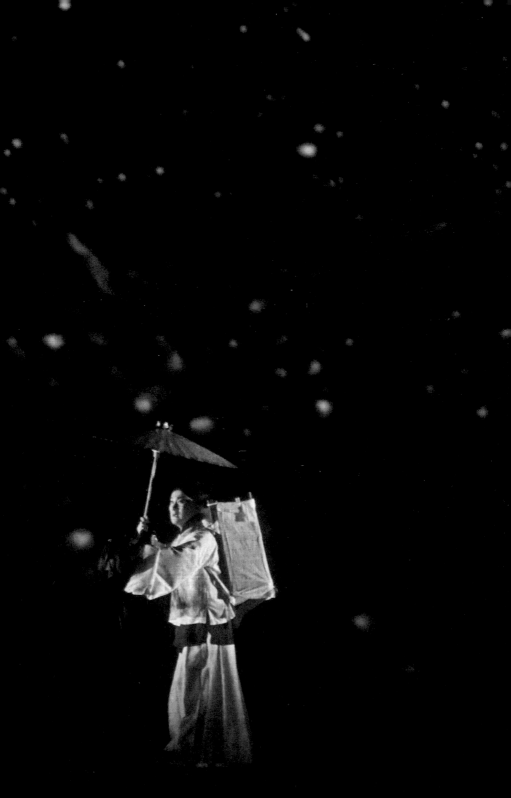

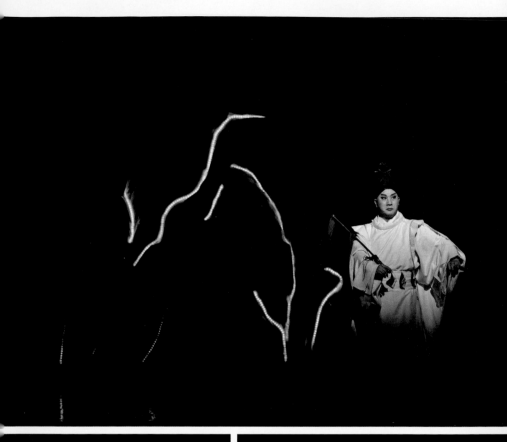

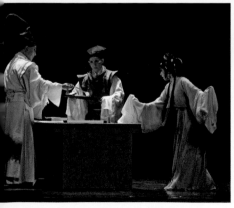

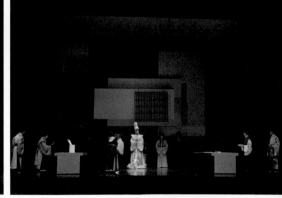

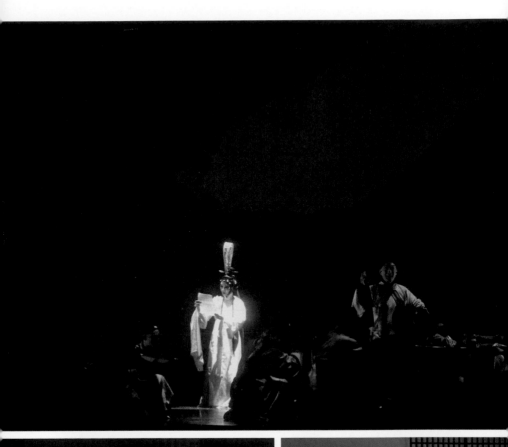

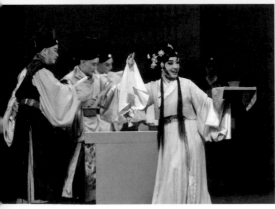

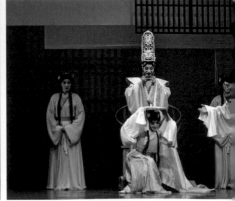

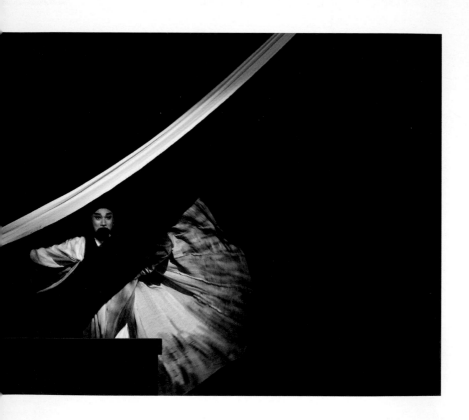

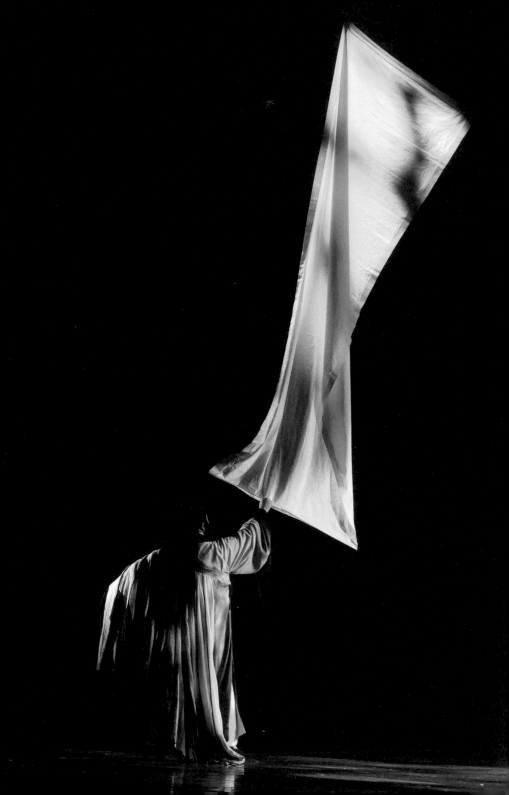

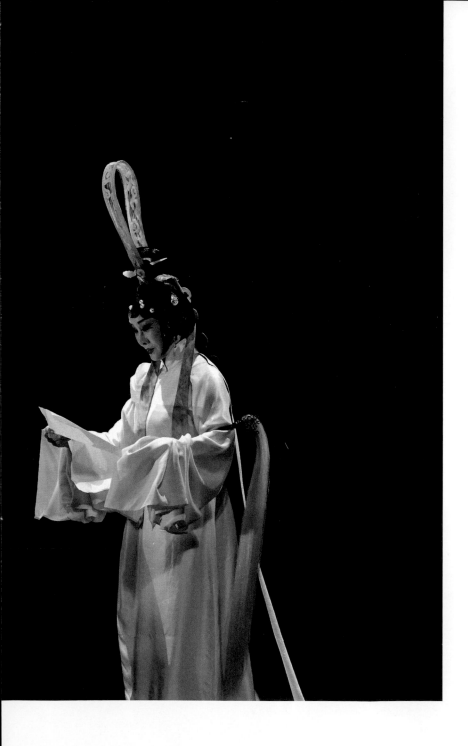

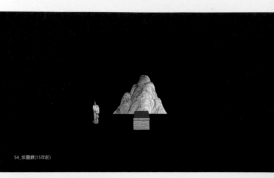

S4_柴靈龕(15年前)

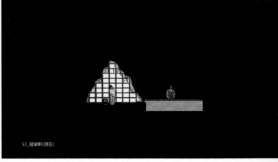

S3_凝碧軒(現在)

舞台設計圖　胡恩威

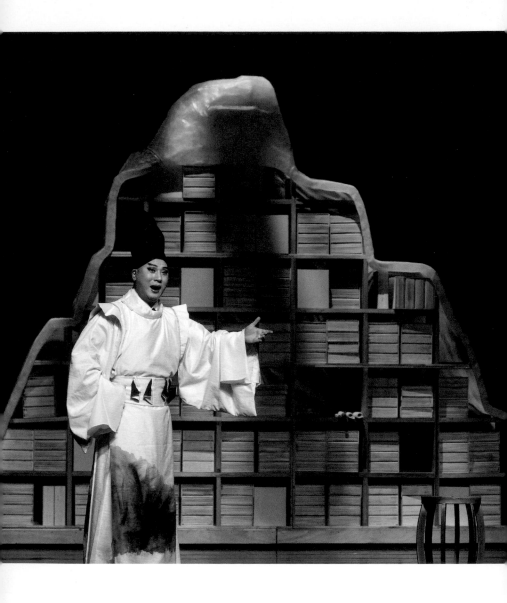

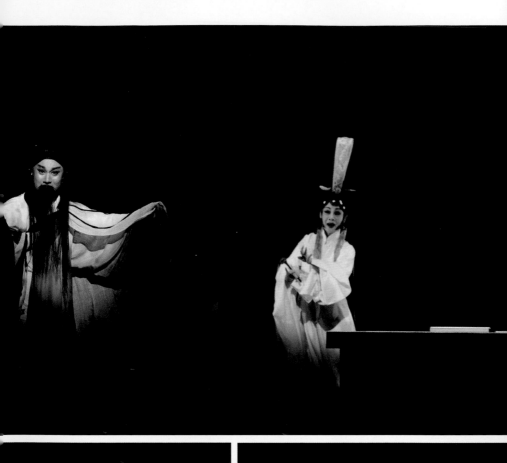

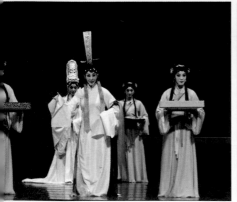

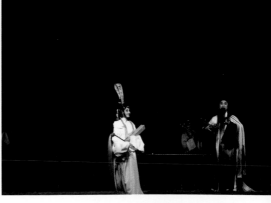

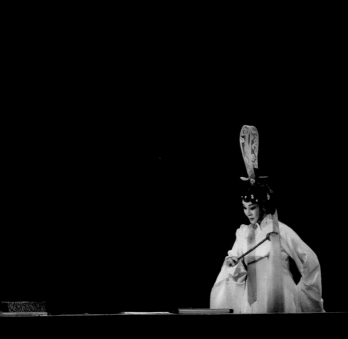

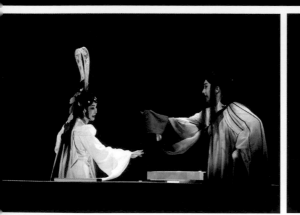

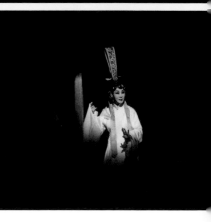

服裝設計圖　蔡毓芬

十八
羅漢圖
The Painting of 18 Lohans

劇本及創作
全紀錄

目錄
contents

附錄

推薦序

因情成夢，
因夢成戲，

中央研究院院士／哈佛大學東亞系暨比較文學系 Edward C. Henderson 講座教授

王德威

《十八羅漢圖》是國光劇團二十年的團慶大戲。既然是「週年慶」製作，一般想像必然是花團錦簇，鑼鼓喧天。事實不然，這齣新戲雖不乏精彩賣點，但編導卻別有用心，所呈現的表演形式也再次要讓觀眾思考京劇傳統與創新的界限。而這正是國光之所以為國光的原因。

《十八羅漢圖》的劇情圍繞著一幅十八羅漢古畫的真偽而起，和傳統京劇的忠孝節義幾乎沒有什麼關係。古畫的來龍去脈頗有推理意味，圍繞古畫的一群人物也令人好奇。這裡有山中修練的女尼，有女尼撫養成人的青年，有偽畫製作高手，有他年方少艾的妻子，還有一群附庸風雅的金主捐客，以及女祭司般的藝文首腦。這群人因畫而發生糾葛，演出一場耐人尋味的好戲。

愛看熱鬧的觀眾對《十八羅漢圖》不會失望。在編劇劉建幗女士與王安祈教授的處理下，當代話題進入古典世界。女尼和青年塵緣難斷，儼然是僧俗戀外加姐弟戀的先驅。老謀深算的偽畫畫師以假亂真，但對少妻的真情卻絕不摻假。這兩對人物如何發生關聯，如何互動，耐人尋味。在此之上，編導對於文

藝界自鳴清高的嘲諷，令人發出會心微笑。市儈與風雅、金錢與藝術的聯手操作，古今皆然。我們周遭不總有一群「雅得俗」的人，惺惺作態？

然而《十八羅漢圖》感動我們，更因為熱鬧之餘，戲中的人和事引領我們到另一個境界。誠如國光藝術總監王安祈所強調，戲曲之所以感動人心，是因為演義了人間的深情流轉：「如果沒有依託於文本的深情，手眼身法步甚至曲牌格律、美妙文辭，都只是技。」國光這些年的新戲，無不以此作為出發點。情的展現，不僅局限於兒女之情。從《三個人兒兩盞燈》的深宮幽怨到《快雪時晴》的喪亂流亡，從《百年戲樓》的粉墨滄桑到《康熙與鰲拜》的君臣反目，無不關乎人間各種有情、無情現象的描摹或反思。

《十八羅漢圖》更深化情的辯證，而使劇場有了寓言向度。劇中山上的女尼撫養青年長大成人，日久天長，師徒竟有了曖昧情愫。欲潔何曾潔，清規戒律擋不住無孔不入的欲望。另一方面，山下的畫廊主人兼偽畫製造者坐擁美眷，但老夫少妻，總似有難言之隱。戲中這兩條綫索，一方面是情的患得，另一方面是情的患失，細膩幽微之處，不但考驗導演演員功力，也同樣考驗觀眾的慧心。傳統京劇裏的王寶釧們哪裏見過這個？

但《十八羅漢圖》用心尤大於此。編導要探討的更是「情」與「物」糾纏關係。這是中國傳統詩學的大關鍵。所謂「情以物遷，辭以情發」，物是啟動，回響，觀照情的界面。物不但指眼前事物，也指萬事萬物發生與推移的現象。在戲中，物的意義首先具體化在古畫「十八羅漢圖」上。對山上的女尼而言，古畫成為寄託或遮蔽情的信物；對山下的文人畫商而言，古畫是是貴古薄今的藉口，也是文化資產的象徵。一張畫的旅行──從轉手，修補，偽造，買賣──勾引出種種欲望，也帶來情的牽引。人間貪痴嗔愛，皆因物色而起。何其反諷的是，「十八羅漢圖」畫的卻是佛教經典人物，傳達的意旨是緣起緣

滅，最終不過「空無一物」。

如何將「情」與「物」這樣複雜的關係在舞臺上演繹出來，不是易事。編導選擇了繪畫作為媒介，尤具挑戰性。在此之前，國光曾經以王羲之「快雪時晴帖」為主題，演出《快雪時晴》，藉著書聖法帖千百年的流浪，凸顯藝術和歷史之間千絲萬縷的糾纏。《十八羅漢圖》以繪畫代替書法，似乎有異曲同工之妙。不同的是，《快雪時晴》中王羲之的「快雪時晴帖」只作為一個客觀、超越的藝術聖品存在，由此折射歷史亂離。《十八羅漢圖》裏的古畫卻是一件真偽難辨的神秘古董，在劇中經歷了修補偽造、鑑定交易，彷彿所有經手的人物，都為這張畫添加了層層人間色彩——而這正是「十八羅漢圖」之所以有戲、也有情的地方。

於是我們看到，劇中三位主角演出三種面對藝術創造的感喟。女尼與青年互不相見，晨昏修補古畫，但紙上粉墨無不成為傳情的線索；「一點心事難藏隱，幽情密意在筆鋒」。畫師臨摹古人的技巧登峰造極，但獨缺臨門一腳的自我突破；「開闊氣象早練就，獨缺殘筆境幽深」。歷劫歸來的青年藝事更為精進，但難掩不堪回首的嘆息；「斑斑點點，滴滴落落，墨痕為伍」。什麼是藝術創作？是深情密意的寄託，是師法抑或超越前人的角色，是苦難創傷的升華。繪畫如此，戲劇不也如此？

國光劇團這些年致力拓展京劇界限，特別強調戲曲的文學性。《十八羅漢圖》探討繪畫、戲文、劇場的互動，當然有了看頭。中國古典文論之首的《文心雕龍》有謂，「立文之道，其理有三：一曰形文，五色是也；二曰聲文，五音是也；三曰情文，五性是也。」的確，形文、聲文、情文三者在《十八羅漢圖》交互穿插，形成了一個深邃有緻的戲曲文本。

在《十八羅漢圖》的高潮，觀眾看到不是一張，而是兩張「十八羅漢圖」畫作呈現眼前。何者為真，何者為假，這裡賣個關子。可以強調的是，當臺上的角色忙於分辨「畫」的真假的同時，也進行「情」的有無的辯證。情之所至，甚至直透生死，「物」的真偽之辨也就豁然開朗起來。

我們甚至可以從《十八羅漢圖》的結局，聯想一則有關國光京劇品牌的寓言。京劇在臺灣經營超過七十年，早已自成傳統。好事者每以大陸京劇為正宗法乳，原汁原味，相形之下，臺灣京劇似乎只是衍生，是擬仿。殊不知大陸京劇歷經卅年動亂，千瘡百孔，何嘗不歷經重重修補改造？臺灣京劇從無到有，又何嘗沒有推陳出新的發明？京劇原本就是兼容並蓄的劇種，所謂「正統」，不妨各表一枝。重要的是，無論創新守成，編導演是否能夠表露——或者演出——真情實意，才是意義所在。這大約是王安祈教授對國光京劇最大的抱負了。

回到文章標題。「因情成夢，因夢成戲」，典出明末大戲曲家湯顯祖，正說明了戲曲的精髓無他，就是入夢與驚夢。而夢的根源，唯情而已矣。國光廿年卓然有成，《十八羅漢圖》出虛入實，巧妙地演出國光這些年面對傳統與創新的夢想與真情。謹以此文，祝福國光。

（本文首刊載於二〇一五年九月十七日《聯合報》副刊、後轉載於《十八羅漢圖》演出節目冊。）

關於藝術創作的
想像與執行

國立傳統藝術中心主任

陳濟民

本中心所屬國光劇團近年在歷任團長與藝術總監王安祈老師的掌舵下，藉由文學化、現代化的方向成功打造臺灣京劇新美學，成效卓著。《十八羅漢圖》首演於二〇一五年，是國光劇團創團二十週年的年度代表作，經過王安祈、劉建幗、李小平的編導構思，與所有演員、設計團隊的共同創作，以其藝術成就榮獲二〇一六年度「台新藝術獎」的五大作品：一齣如此高水準的劇作，我們希望不只是現場演出，更希望劇本本身以及伴隨演出的共同創作、製作過程乃至後續迴響，能夠被更多人看見，這正是本中心國光劇團出版此書的最大用意。

非常感謝中研院院士王德威教授為此書撰寫序文，中山大學文學院副院長王璦玲教授親自擔任此書的總編輯，並且為此書寫下精闢的導言；此書不僅收錄劇本，更完整涵括從編劇、導演、主演到音樂、舞臺、服裝、燈光等創作設計群，乃至執行製作、宣傳、舞臺技術人員等各個面向的工作歷程，彌足珍貴，而且這些創作陳述訪談多由劇團同仁執筆，更彰顯國光團隊群策群力的合作精神。

這本書也收錄了這齣戲的後續效應，包括台新藝術獎的入圍理由與獲獎結果，以及在台新藝術獎與表演藝術評論臺紀慧玲、張小虹、葉根泉、吳岳霖、白斐嵐、陳韻妃六位劇評家的文章，並節錄演出後劇評會王瑷玲、胡曉真、沈惠如教授的精采發言，在此也特別感謝時報出版公司同意共同合作此書的出版，相信以時報公司的影響力，必定能大幅提升本書在出版市場的能見度。

誠如王德威院士文章中提到的：《十八羅漢圖》這齣戲跳脫「真與偽」的辯證，直探「情與物」的內涵，從擬仿到創作，這齣戲似乎也指涉著臺灣京劇離開大陸原生環境後，蛻變出自我品牌的一個過程。這齣戲以「戲曲」的身分與其他各種藝術共列台新藝術獎的評選，昭示著國光不僅是維護傳統，更企圖找尋、轉化古典表演體系的當代性、未來性，證明古典形式所激發的情感思想，仍可扣緊時代脈博。國光劇團在他們創立二十年之際催生這齣戲，寧靜而踏實地討論藝術創作的真諦，呈現著臺灣京劇的當下，又隱然遙指臺灣京劇的未來。

睽違四年，《天上人間 李後主》一同展演於上海大劇院，接著再應「臺積心築藝術季」之邀巡演新竹、臺南兩地，相信展讀此書的讀者朋友們，有很多會是劇場內的座上嘉賓，與我們一起思考藝術創作的想像與執行，一起展望臺灣京劇藝術的未來。

《十八羅漢圖》將於二〇一九年臺灣戲曲中心重新問世，並以「京劇・未來式」之名受邀與

品牌國光留存的
光影與文字紀錄

《十八羅漢圖》是國立傳統藝術中心國光劇團創立二十周年的新編製作，全劇立意深遠，風韻獨特，集國光多年創作根柢之大成，為「臺灣京劇新美學」開創了另一嶄新境界。該劇自首演後，廣受各界好評，進而在台新藝術獎國際評審團以「未來性」為指標的選拔中，成為「出入古典藝術、叩擊現代心靈」的獲獎作品。如今國光再以文字書寫的形式，將其出版成專書了！

這部作品，彷如一部藝術史的寓言。透過一幅「古畫」修復，以藝術創作真諦為題旨，展開「真跡」與「複製品」的辯證，從清新脫俗的深山，到繁華人世的紛擾，交織著恩怨復仇的情節，有痛苦的救贖，也有充滿奇幻人情的想像。整體敘事跳脫善惡因果窠臼，直入精神層次的修為。劇中人物藉「作畫」寄託心志，既圖生存，也求身心安頓，從而在理想與現實之間，找到內在價值的一方沃土。普見藝術創作的修行之旅，何嘗不是如此？安祈總監此一別出心裁的創意情思，不僅呼應國光團隊當代的問題意識，更暗喻京劇在臺灣惟有以創作的人文思考，方能突破發展處境。

國光劇團團長

張育華

國光每一齣新編戲的製作，都蘊藏了臺前幕後眾多藝術家的心血結晶，從創意發想到實踐呈現，充滿難以言說的心路歷程；而這每一齣戲的價值，除了演出當下參與者全力傾注的熱情之外，受眾的關注、觀賞的反饋、乃至劇終幕落紛至沓來的迴響評價，都是國光持續探索傳統表現力的觀察指標，更是見證戲曲作品回應當代思潮的成長足跡。

有感於此，本團自今年啟動出版「國光品牌」系列專書的計畫構想：一是闡述國光團隊逾二十年來累積沉澱的經營策略與實踐心法，如「國光品牌學」；另一是以「劇本書」為劇目範例，從文本編撰、藝術創作、製作行銷、到評論影響等一系列首尾觀照的資料匯編，綜合揭示臺灣京劇生命力的活躍動能。

相較於舞臺演出影像而言，這本《十八羅漢圖》的劇本書，以完整的多面向視角，紀錄整理了這齣新編劇作的蘊育與影響，值得細讀品味。

回顧國光二十週年《十八羅漢圖》首演時，筆者在節目冊中提及國光團隊打造「文化品牌」的願景，即是統整「文化、文學、文創」三位一體的經營座標；除了堅守戲曲文化內涵的獨特形式、追求抒展深刻情感的文學品味、還有兼融藝術構思與文創市場的共融視野，作為厚實「臺灣京劇新美學」的核心價值。而經由著錄出版，可說完善實踐國光塑造品牌的全記錄，欣見《十八羅漢圖》劇本書付梓之際，回顧過往，更前瞻未來，期許臺灣京劇在承繼傳統的開闊視野中，致力文化創新，一路穩健踏實前行！

十八羅漢圖

導言

「整體藝術」——《十八羅漢圖》所展現之臺灣京劇的現代性與未來性

國立中山大學文學院副院長／劇場藝術系教授兼主任

王璦玲

這部劇本書除了《十八羅漢圖》外，還記錄了與演出相關的表演理念、設計概念，並對於後續效應作出了分析，以圖展現國光劇團這部代表製作的歷程，以及它所引起的迴響。本文之目的，主要是想藉由梳理《十八羅漢圖》這段「從無到有」的創作歷程，進一步論述國光劇團在尋求臺灣京劇新美學，以及建立京劇品牌時的創意與特點；並思考臺灣京劇發展的未來性。

《十八羅漢圖》二〇一五年十月在臺北國家劇院首演後，於二〇一六年榮獲第十四屆台新藝術獎年度五大節目殊榮，當時的入圍評論指出：「《十八羅漢圖》以最幽微流轉、情牽意繫的『聲色微變』，為當代京劇美學打開了情物交疊的新感性形式。在表演體系上，體現戲曲本體韻味，在文學高度上，題旨崇高，辭藻繁麗，情意綿長。進出傳統與當代之間，《十八羅漢圖》渾然天成，延續古典品味，叩擊現代心靈。」這項評語從「京劇美學」、「表演體系」與「文學高度」三面向，稱許《十八羅漢圖》聯結了「古典品味」與「現代心靈」。台新藝術獎的評選，是以「未來性」為主要指標，此次獲獎似乎也

揭示了這部戲所具有的可能的「未來性」之意義。

本書的內容，相當程度展現了《十八羅漢圖》何以能獲此殊榮的原因，在此稍作梳理：

首先，就劇作的主題與寓意而言，國光近年的新編京劇，無不演繹人間的深情流轉，而《十八羅漢圖》一劇，誠如本書王德威院士之〈序〉文所指出的，更深化了「情的辯證」，從而使劇場有了「寓言」的向度。劇中山上紫靈巖女尼淨禾與所撫養之徒兒宇青間的師徒之情，及山下凝碧軒主人兼偽畫製造者赫飛鵬與少妻嫣然的夫妻之情，這兩條線索，一邊是「情的患得」，另一邊是「情的患失」；其間細膩幽微之處，耐人尋味。但《十八羅漢圖》編導着重探討的，是「情」與「物」的交疊關係，劇中藉由古畫這一「物」之從「轉手」，「修補」，「偽造」到「買賣」，勾引出人的種種欲望，也帶來「情的牽引」。然而反諷的是，「十八羅漢圖」畫的卻是佛教經典人物，傳達的意旨是「緣起緣滅」，最終不過「空無一物」。而王院士更指出，《十八羅漢圖》的結局，似乎更預示了「國光品牌」自身的寓言：京劇在臺灣發展七十年，早已自成傳統，然若以大陸京劇為正宗，臺灣京劇難道只是「衍生」或「擬仿」？無論是傳承或創新，相較於大陸京劇的原汁原味，臺灣京劇的「真」如何展現？也許編導或演出的「真情實意」，才是寓意之所在。

依據藝術總監及編劇王安祈的說法，《十八羅漢圖》是藉由一幅畫來寫人性，以是將高潮置於劇末，藉由辨畫之真假，希望「探測作品能承載的情有多真多深」，這是我們想開發的戲曲新情感」。同時更想發掘戲曲作為表演藝術之外，另一種屬於文本性文學的發展向度，觀察其能表現的情感有多深多廣。其實不僅是情感的深廣，還有情感的表達方式、容受的可能性。更重要的，編新戲不只是選故事、編唱腔，供名角發揮唱工，「創作如修心修行」，一部戲之完成，彷彿是一場心靈洗滌與淨化歷程。而如編劇劉

建嶹所言，此劇是透過主要角色交織體現，在魏海敏、唐文華、溫宇航還有新生代演員嘉臨的詮釋下，散發出璀璨的光芒。在曲折而通俗的復仇故事中，帶入對藝術創作與人性之間的省思。本劇「出虛入實」，其實是想探索藝術作品的「真假」、「複本」與「可否修復」，「修復」是否可成為另一種創作？

而十八羅漢圖原創人以「殘筆居士」為名，又衍生出藝術品是否有所謂「完成時刻」的問題？耐人尋味的是，《十八羅漢圖》敘事的曲折多變，最終指向「創作本質」的探究。劇中兩畫辨真偽，此畫雖係仿作，情卻為真；而彼畫雖係真品，卻經層層修復。然則，究竟如何說真假？劇末淨禾以「似假還真、是真還假」，一語道破劇中的關鍵辯證，使這齣戲宛若一則藝術創作的寓言，儼然直指臺灣京劇對於傳統京劇的傳承與創新。事實上，「戲曲傳承」是一種文化的回顧與再創造。重新敷演傳統戲曲，也像一個參考過去的歷程，如同「擬作」一般，但並非完全沒有創新性。國光以京劇傳統藝術獲台新藝術獎、戲曲的未來式卻沒有定向，仍有待持續開發。無論如何，王安祈堅持追求的，是「古典押韻詩化的曲文，新情感與現代性一定要以傳統表演和古典意境來呈現」，而現代情思與表演身體、語言載體的新舊之間，本身不就是一番「辯證」與「修復」麼？

針對「出虛入實」，導演李小平提出在「寫意」和「寫實」之間，另有一種「寫虛」可理解為「空靈」，可以想見舞臺上幾無實景，而是透過幾何線條的稜線搭配、多媒體的軟性陳述，讓空間轉化為一幅幅的畫，找到與載歌載舞的表演對話的可能。在《十八羅漢圖》的舞臺上少見寫實道具，連整齣戲的核心「畫」，都徒具卷軸之形，輔以空白畫布的方式呈現。沒有實體畫作提供給觀眾作為視線的依歸，畫實際上是什麼樣子，完全都必須仰賴演員透過唱段及表演傳述，讓觀眾光聽其聲、光見其表演便能想像名畫之丰采。至此，「化虛為實」這一理想，便能落實。

在表演藝術方面，魏海敏在《十八羅漢圖》演出的淨禾女尼這個角色，與唐文華飾演的凝碧軒主是出世／脫俗與入世／世俗的對比。有趣的是，對有「全能旦角」美譽的魏海敏來說，演出淨禾女尼竟在其意料之外，而「如何演出這個人物的內在」才是最重要的功課。淨禾自小在紫靈巖修行，始終清淨自持，即使被迫將宇青撫養長大，卻從未心生他想。清心寡欲的她，為徒兒著想，寧願選擇割捨掉此親情關係，即是因著她立定修行的心。完成修復的那一刻，淨禾毫不猶豫地將畫送給了宇青。這段輕描淡寫的割捨之舉，其實同時也是對人／宇青以及對物／古畫的割捨，那種情感的壓抑剋制是最感動人的。即便作為修行人必須要捨，內心還是痛的，在那一剎那的情感的「斷、捨、離」，必須是動人的。淨禾很寬慰地能夠拋開，拋開了也就做回了自己，這是修行者的心境。對於魏海敏所飾演的淨禾，王安祈讚許道：「更令人驚豔的，是《十八羅漢圖》的深山女尼，海敏抖落一身繁華，體現生命的本真……」魏海敏個人近年特別關注「心靈開發」，強調演了她們，其實是她們造就了我。」二十年前不會有《十八羅漢圖》。如今，她創「原本我以為是我創造了她們，真正的目標，就是為了感動人。對於過去演出的角色，她說：造角色的能量更大了，演沒有演過的，挑戰別人不敢嘗試的。

劇中唐文華所飾演的赫飛鵬，專營古畫交易，有以筆墨丹青仿古為真的神技，且具辨識名畫真偽的眼力，堪稱是「畫界高手」。但認真細究，赫飛鵬到底是畫家，還是畫匠？他仿作了那麼多的古畫，卻一直沒被察覺、揭露，故此對自己的畫作是具信心的。然而他對自己所作之畫並不如所仿作之畫那般被認可，心裡卻是空虛的。這分空虛是來自於「作假」的不踏實。所以若排除「誆作真跡」所作的畫作，其實赫飛鵬在創作上是有其熱情，且也會被認同、肯定的。赫飛鵬這角色，在當代戲曲表演藝術裡，並

無法明確地斷定為應屬一老生行當。尤其是劇裡時空的跳換，或「倒敘」，使人物的呈現上，不易定型。

唐文華對於這種人物年齡上的轉換，除了「戴髯口」與「不戴髯口」的外型差異，更在做戲上，也做了技巧上的調整，不全是統一的表演手法。這中間，需要有一些年齡層的改變。如他用大嗓唱，那是他的行當，而用行當展現出來時光的流逝，或者年齡的增長，在倒敘手法的轉換，同樣的聲音卻展現出不同人物的個性與年齡，這種表演，極具有挑戰性。誠如唐文華所言：「每一個聲音、身段、表情都是不一樣的，所以這才是藝術，藝術的美就在這兒，這才叫享受藝術。」戲曲人物的創造，就宛如赫飛鵬作畫，被創造的角色，就是一塊畫布，由演員賦予深刻的思想與情感，擅用自己專業的技能揮灑於畫布（角色）上，這才是稱職的戲曲表演藝術家。

至於宇青，李小平導演曾說：「《十八羅漢圖》可以說是一部宇青成長史。」關於這個「成長」的過程，溫宇航做了非常仔細的設定：離開紫靈巖到了墨哲城，宇青為赫飛鵬工作，他是一個畫工，也懂得與老闆之間的分寸拿捏，但畢竟還是涉世未深的年少兒男，思想上的純真，讓他幾次三番得罪赫飛鵬而不自知。然而，壓倒宇青的最後一根稻草，就是在他得知「聽花」這幅畫的秘密後，純良的性情，讓宇青非得說出一番道理，引述師父的一段肺腑之言：「我師父說了，做人就要玩真的，做人就要正派，這價品真的假的是要分得清楚的，我們做人不能搞贗品。」清楚地展示了宇青沒經過紅塵複雜的人世鍛鍊。然而也是這分純真，將他步步推進坎坷的命運之中。紫靈巖與墨哲城之間，不是純真善良可以撐起的天平兩端。《十八羅漢圖》裡的宇青，從劇本到角色塑造，再到舞臺演出的心路歷程，恰似描繪了新編戲曲戲曲演員在創造人物時「揉傳統戲曲功法於一身」的能耐。溫宇航很喜歡劇中許多精緻、典雅的細節，也享受「彩霞之約」及「隔簾相望」的唯美意境，更樂於挑戰崑劇小生唱「高撥子」的技術難

度。藉由一番書寫，一齣藉由探問畫作真假的《十八羅漢圖》，讓我們得以一窺那難以一言而盡的「角色創造」旅程。

在音樂設計方面，馬蘭強調「京劇程式是基本，但不能被程式框死，要能在此基礎上去創新」，且新編戲曲係以「角色」為依歸，而非以「行當」來創作。因此她編腔時，全然依據角色的性格出發。如《十八羅漢圖》前段宇青的唱腔，雜揉娃娃生、小生表演特長，很貼合少年活潑浮動的心性；又如《十八羅漢圖》中的淨禾師父，在二黃慢板之中，融入了佛經的節奏，從而使得角色性格有了依託。便是這樣由「情」而生發出來的音樂形象，成為馬蘭老師創作中最大的特色。劇本精彩的文字，也在她的吸收轉換下，加上音樂的語彙，一同透過劇場傳達給觀眾。

至於另一音樂設計姬君達，則以「主題曲」似的配樂方式，一面守著戲曲音樂的程式，密切地結合音樂旋律與語言旋律；一面在表演的空白、過場的「空」處加上音樂，精準地營造場上的氛圍，帶著演員，也帶著觀眾更快速地入戲。運用音符的魅力，劇本中的情感，逐漸漫出了臺詞，滿溢了整個劇場空間。姬君達在創作《十八羅漢圖》時，明確地設定角色、樂器與場上氛圍的關係，如專屬於淨禾女尼的主題曲中，「清雅有距離的大提琴與空靈的磬」相互搭配，體現出角色外冷內熱的情感；又如赫飛鵬的主題曲中，每一曲的旋律底下都暗藏 Bass 撥奏方式的持續低音，隨著人物野心的張狂越顯突出。再如重要背景「紫靈巖」的場景設定，更脫離不了「簫」，在修行與莊嚴之外，更展現出一種流動感；既是師徒相知相惜的情感，亦是作畫時的「時間流動」。諸如此類切合角色、場景的音樂創作有效地烘托了舞臺與表演。音樂的張力與人物情感的密切結合，不僅在演出當下幫助演員及觀眾入戲，更讓觀眾走出劇院時得以回味旋律，久久不忘。

有鑑於導演提出「物空而情實」、「由虛化實」的概念，有意強調在《十八羅漢圖》中遵從京劇簡約的傳統，把主舞臺留給演員發揮。舞臺設計胡恩威認為，他設計這個舞臺是在造「空」，而非造「實」。這樣「寫虛」的意念，其來有自，也就是在「禪」與「虛」中找到共通的語言，舞臺設計並不是把舞臺填滿，而是把舞臺變得更「空」，讓演員有更多的空間去演。因此，「不要有具象的舞臺」，成為了舞臺設計的基本理念。戲裡面呈現出的場景，多是意象。至於代表什麼意義？則端看表演者如何與之互動——而這樣的概念，不正是從「景隨口出、場隨人移」幻化而來的嗎？在胡恩威巧手打造之下，「山」、「寺」、「羅漢」，其實都來自同一物件，透過多媒體的妝點提示、演員程式化的動作帶領觀眾想像場景。在這樣的舞臺上，沒有宏偉壯麗的實體建築，沒有鉅細靡遺的寫實細節，也許觀眾並不容易察覺舞臺設計到底做了什麼，但反之此種不著痕跡地去烘托臺上演員的手法，其實正是胡恩威煞費苦心去貼近戲曲美學的精心設計。換言之，胡恩威的舞臺設計擅長創造虛擬空間，傳達他與導演「寫虛」的理念，手法非常簡約：一個 FRP（玻璃纖維強化塑膠）材質的山形，在紫靈巖是山，一百八十度反轉就成為凝碧軒的書櫃。兩張長桌，或直列、或橫列、或倒八字，以不同的排列方式界定紫靈巖和凝碧軒兩個不同的主要空間。人在桌子上作畫，是這齣戲最主要的視覺基調。而舞臺上根本沒有「十八羅漢圖」或「山抹微雲」這些畫。

在這樣的美學理念下，燈光設計車克謙強調，設計上的構想，以及執行的準確，其難度在於如何切出一個符合桌子大小的光區，桌子彷彿未被畫過的畫紙，讓光線經由桌面折射到演員的臉上。而淨禾和宇青的紫靈巖又是一番獨特意境：同一個空間，師徒兩人日夜交替作畫，以晚霞區隔。意境很美，但是對傳統燈光技術來說卻很難。尤其是要抽象地表現師徒兩人隔著桌子同場作畫，甚至交遞畫盤。因為不

是同處於一個現實時間，所以兩人視而不見。這場戲，他必須利用背景的山形來界定時間：代表「夜晚的深藍」，與代表「白天的淡綠」，相互交替；光影挪移，彷彿飄著山嵐雲霧。至於轉場、串場，以及宇青入獄的虛擬空間，因為舞臺的簡約，都必須更靠燈光的不同顏色與角度，來協助觀眾認知。最後一場「品畫會」，請出淨禾來分辨畫的真偽，將這齣戲推向高潮。這場戲，運用旋轉舞臺，營造眾人圍繞著中心主角淨禾的效果，也必須以側燈來顯現周圍的角色。

服裝設計，藉由色彩、質感與線條，透過視覺來辨識角色。蔡毓芬指出：「這戲探討個人的存在價值，比較抽離，是齣沒有時代限制的寓言故事。」她假設時空落在類似大唐時期，經濟富裕、文明發達，且接納各方來朝的盛世時代。於是服裝造型的屬性——明麗雅緻，至於形式樣貌，則可以多元，基調則是黑與白。所謂「基調黑白」，是指戲中談到畫作「真偽」，直覺「真假就是黑白二色」。若再延伸深化，如「宇青」戲裡以一黑、一白二件內襯搭配使用；日夜作畫場及初到凝碧軒時，「衣著一身明淨的淡水墨白衣，上衣下襬與兩袖袖口都露出一截黑色，頸項黑衣領，頭戴黑布帽」。一截截界線分明、對比突出的黑與白，意味着角色衝突性高。一線之隔，既是純潔，也可以是滿腹仇恨的復仇者。這種比較跳脫傳統的表達方式，就是用「墨色濃淡，表現人物內在個性的變動，靠墨色層次，去帶出人物性格來」。又如，宇青獄中冤屈吶喊「真假是非憑誰問」時，其心境轉向憤懣滿腔。此時全身衣飾由上而下展現了從白、灰、灰黑的漸層變化，水墨已經渾糊不清，黑水袖加上滿頭雜亂刺眼的黑髮，如同其心境之晦暗絕望。以服裝來展現前後的宇青，對比強烈，令人心驚。至於淨禾，則不似宇青形象外顯，然而她隱居山林隔絕紅塵紛擾，起心動念，瞭然於心。序場讀信和末場鑑畫，淨禾全身素白，手持拂塵，淡定自如，形象清冷高潔；移步間裙襬飄然，兩側開衩處，淡水墨圖紋的內襯忽隱忽現，彷彿一種節制、

壓抑、內斂的隱性情感在裏面流盪。喧鬧繽紛的墨哲城，與清淨空靈的紫靈巖，居所不同，心境亦異。

十八年過去，心靈也跟著時間流逝而漸漸變化。十八年前紫靈巖的淨禾，一身水藍青綠的道服；十八年後，卻是一身素白，更顯高潔空靈。服裝顏色由深遞減至純白，反映了境界的變化與提升。墨哲城的赫飛鵬、嫣然及宇青亦復如是，只是顏色由淺而遞深。

以上國光劇團從編劇到創作設計的理念說明，在在顯示國光劇團在新編京劇中由藝術總監、編劇與導演所主導之主題與整體美學構思，如何透過表演藝術、舞臺美術與服裝造型展現其創意。這部新作，誠如王安祈所言，是希望呈現國光劇團二十年來在「京劇文學化」的主軸上，進一步「向內深化」的作品。如同一部文學作品，劇作的「文學化」，旨在經由「創作」及其過程，面對「人的存在」，使劇場中所擬現化的人生情態，具有激發演員、觀眾內心思想與情感的衝擊力。因此對於國光劇團而言，這二十年來的目標，是企圖做一件「改變心靈」的事。換言之，「藝術與心靈」是核心問題，藝術是否能反映心靈？而心靈是否能在藝術的創造過程中得到洗滌？秉持這項呈現「文學劇場」的原則，國光慶祝二十週年，也藉《十八羅漢圖》為載體，為自己發聲，強調「創作如同修心修行」，更進一步向內凝視、觀照、省思，且堅信這才是文化，才是文學。

對於藝術家、文學家而言，對於「藝術之美」的真誠，與對於「情愛之美」的真誠，其實是一樣的。藝術家、文學家，對於「藝術之美」、「文學之美」的真誠，也需要種種試煉，最終藝術家、文學家不僅超越了流俗，也超越了自我。也在這一意義上，藝術家、文學家才是一個「真正的作者」。而《十八羅漢圖》，將劇情聚焦於一幅十八羅漢古畫的真偽，由此牽引出「人如何在情感慾望的制約中提升自我，以維繫自身情感之真誠與純潔」的議題，也展現了當代劇作家思索如何於「現代」的情境中，重新探索

「主體」存在價值之焦慮，以及其所嘗試於尋求一種出口的努力。

至於國光京劇品牌的未來性，我們可以援引德國歌劇家暨美學理論家華格納（Richard Wagner, 1813-1883）的「整體藝術」（Gesamtkunstwerk）概念來思考。一八四九年華格納在其影響現代戲劇乃至美學思潮的兩篇文章──〈藝術與革命〉與〈未來的藝術作品〉中，對於德國哲學家譚多夫（Friedrich Eusebius Trahndorff）的「整體藝術」概念提出新的詮釋。在華格納的「整體藝術」觀裡，戲劇（drama）不是一個相異於詩歌、繪畫、音樂、舞蹈等等其他藝術而存在的門類。戲劇是藝術整合的美學場域。戲劇作為一種藝術作品，描繪出一種統合了音樂、歌曲、舞蹈、詩詞、美術，甚至劇場空間的表現形式。此種堅固的藝術觀念，顛覆了傳統歌劇「以劇事樂」單純卻鬆散的框架；而實體的劇場的劇場建築（theatre），則是含納這個整合過程的空間。如果我們用「整體藝術」的美學視野，來觀看國光近年來的新戲，如《水袖與胭脂》、《快雪時晴》、《金鎖記》、《關公在劇場》到《十八羅漢圖》，無論是導演、編劇、作曲、舞臺、燈光、服裝，整體劇場各單元之間的整合，或是舞臺視覺意象的隱喻建構、空間虛實變化與情境氛圍的營造，甚至以整個建築為劇場，都不再僅是以演員為中心，而是在許多層面上，體現了「整體藝術」的精神。在這點上，當代臺灣新京劇透過「戲曲」形式，所展現之新的美學取徑，在「開創」方面，確實提供了很好的範例；其發展，值得我們持續關注。

第一章：本事

(一) 主要人物

淨禾師父：紫靈巖的女尼

宇青：淨禾女尼收養的棄嬰

赫飛鵬：書畫店凝碧軒的老闆

嫣然：赫飛鵬之妻

赤蕊夫人：墨哲城主的夫人

陳真：凝碧軒最主要助手

蘇祺昌：雲起樓主人的兒子，其父曾為赫飛鵬所害

序場

△燈很暗。淨禾女尼身影出現（五十四歲），她正在一間小屋子裡讀信。

△桌上有一封信。她彷彿整理了一下心情，才緩緩拿起拆開。

△此刻劇情其實已經進行到最後面了，淨禾已被接到「品畫會」旁邊的小屋子，正在讀著宇青給她的信。隔天就是劇情最後的品畫會。這封信分好幾次讀，貫串全劇。

淨禾（讀信的聲音）：（吟）天朗氣清，惠風和暢。一觴一詠，暢敘幽情。（白）師父，這是我自幼隨你熟讀的詩文。徒兒下山之後，才知人間真有這等盛會，「群賢畢至，少長咸集」。此處名為「墨哲城」，此中之人，琴棋書畫，無不精通。只是，他們心之所向，竟都是⋯⋯

△隨著她的朗讀，一幅文人雅士、貴族仕紳品畫會的景象展開。

第一場

時間：現在

地點：墨哲城，品畫會

△「凝碧軒」是「墨哲城」裡第一大古董書畫店。陳真（京白）招呼著趙大人（京白）、錢員外（京白）、孫老爺（韻白）、李公子（韻白）、周先生（京白）。

△錢員外上次買到一幅《溪山春曉》，大家正圍觀評點。

趙大人：這幅《溪山春曉》，筆法墨色，濃淡相宜。觀畫勝似親臨，我等宛如置身江南春色之中。

眾　　人：是啊，宛如身在江南。

趙大人：雲氣蒸騰、意境幽深。

眾　　人：意境幽深。

孫老爺：錢員外得此逸品，可喜可賀。

周先生：可喜可賀。

錢員外：多虧凝碧軒老闆割愛，方能購得此畫。

眾　　人：多虧赫軒主。

陳　　真：凝碧軒赫赫飛鵬赫大老闆到！

△赫飛鵬上。

赫飛鵬：（唱）

天下喧騰、紅塵滾滾，波譎雲詭、處處機心。

舉世皆濁、何方獨淨？

周先生：（夾白）山之涯？

錢員外：（夾白）水之濱？

赫飛鵬：（接唱）清淨就在這墨哲城。

眾　人：（夾白）對了，清淨就在這墨哲城。

赫飛鵬：（接唱）

翰墨書香有靈性，彩筆文心相與通。

得一幅絕世名畫圍觀齊品，這幾把泥金扇面相互比評。

尺幅千里神思馳騁，萬物諦觀俱有情。

管什麼人間何世今夕何夕，圍城中天地靈秀我獨鍾。

高下清濁憑誰論？全憑我凝碧軒……

眾　人：（夾白）全憑您赫飛鵬赫老闆赫軒主……

赫飛鵬：（接唱）一言為準、法眼定評。

赫飛鵬：諸位、都來了？

孫老爺：墨哲城文采風流之士，俱都來了。

趙大人：墨哲城內，俱都是文采風流之士。

錢、孫、李、周：是啊，我等都是文采風流之士，我們都來了。

赫飛鵬：春風滿面，想是新婚如意。

李公子：說起婚事，還要謝過軒主。

赫飛鵬：李公子，若非石輝先生「海棠春睡圖」，我怎能贏得美人心哪？

趙大人：赫老闆可不能厚此薄彼，我在凝碧軒買了幅「觀音得道」，送給上司，未能升官哪。

赫飛鵬：「觀音得道」豈能送與上司？趙大人下回買畫之時，要對我說明用途啊。

陳　真：赫老闆您肯定不知道，尊夫人得了「海棠春睡圖」，還特地來向赫老闆請教，可是珍品？

李公子：竟有此事？我說是一千兩買的，軒主可曾說出是五百兩？

陳　真：赫老闆怎會說這俗氣的事情，只點出此畫「筆法精妙、設色妍麗」，就盡在不言中啦。

李公子：多謝軒主。

趙大人：赫老闆邀我等共賞古畫，但不知是誰家之作啊？

赫飛鵬：（唱）凝碧軒新貨是無價品……

趙大人：（夾白）石輝？

錢員外：（夾白）懷玉？

孫老爺：（夾白）掃葉上人？

周先生：（夾白）聽花先生？

赫飛鵬：（唱）交易場上首度現身。

眾　人：首度現身？新出土的文物？

赫飛鵬：（唱）踏遍了五湖三江名山古郡，訪遍了全天下古玩名流風雅人。

尋求多年辛苦歷盡，才得來……

眾　人：（京白）誰呀？

（韻白）哪個？

赫飛鵬：（唱）殘筆居士、山抹微雲。

△陳真將畫作攤開。眾人看落款。

眾　人：殘筆居士，「山抹微雲」。

孫老爺、李公子：殘筆問世了！

錢員外、周先生：「山抹微雲」出土啦！

孫老爺：多少蒐藏名家訪求多年，俱無下落，軒主果然有心。

趙大人：凝碧軒果然是凝碧軒。墨哲城果然是墨哲城。

赫飛鵬：殘筆居士，「畫品」標為第一，卻從無畫作傳世，神龍見首不見尾，正是我等興趣之所在啊。

眾　人：真乃神作也。

陳　真：我看咱們墨哲城主赤惹王爺和夫人，也要被驚動啦。

錢員外：您別直接獻給赤惹夫人，可得先照顧我們。

趙大人：讓我們先買下，再去獻給赤惹夫人。

周先生：但，我們這麼多人，畫就這麼一幅，這……如何是好？

陳　真：您第一次來，還不清楚。以往都是各自將「雅數」，寫在信中，交給我們赫老闆居中協調。

周先生：「雅數」……？

陳　真：書畫無定價，這雅數嘛，自然是各位覺得最適合的數字。今天，我提議，改換一個方式進行！

眾　人：改換方式？

陳　真：以往都寫在信裡，彼此不知對方出價如何，當心讓人家說我們「黑箱作業」，不如出價透明化、買賣透明化，由我們赫老闆主持，公平公正公開，一切沒有爭議。

孫老爺、李公子：（韻白）倒也不錯。

趙大人、錢員外、周先生：（京白）挺有意思。

陳　真：赫老闆您看如何？

赫飛鵬：試試何妨。

陳　真：好咧！各就各位！

△赫飛鵬就位，眾人站定位。陳真遞一把木槌給赫老闆，儼然現代的蘇富比拍賣會現場。

陳　真：現有「山抹微雲」一幅，經凝碧軒赫飛鵬老闆嚴格鑑定，為「殘筆居士」五百年前的親筆，貨

真價實、神品真跡。起價白銀三千兩，願者出價。

李公子：三千一百兩！

孫老爺：三千二百兩！

趙大人：三千五百兩！

周先生：一下子跳了三百？

陳　真：趙大人出價三千五百兩，還有人要出價嗎？

△一位客人（蘇祺昌）默上，看著這一切，但一直沒有出價。

錢員外：四千兩！

△赫給陳真使了個眼色。

陳　真：趙大人，您那頂頭上司，最愛殘筆之畫……

趙大人：（一咬牙）四千一！

孫老爺：四千一百○一！

陳　真：孫老爺出價四千一百○一兩，還有沒有更高的？有沒有？

錢員外：五千兩！

陳　真：錢員外出價五千兩（敲槌）五千兩，一次。五千兩，兩次。（敲槌）五千兩，三次。恭喜錢員外購得殘筆居士山抹微雲。（敲槌）

眾　人：恭喜錢員外。又得一寶。

錢員外：承讓承讓。

趙大人（對陳真）：你這個法兒倒真不錯！

陳　真：這槌不錯吧？我有預感，這樣的創舉發明，將會流傳後代！

趙大人：遠播海外！

眾　人（齊聲）：舉世聞名！

陳　真：殘筆問世，槌法傳世，墨哲佳話！（眾人笑）恭喜錢員外，這邊請。付款領畫。

孫老爺：唉，今日空手而回。

赫飛鵬：下回下回。

趙大人：赫老闆……

赫飛鵬：啊趙大人但放寬心，石輝、懷玉，俱是佳作，我挑選幾幅，親送府上，必有合意的。

趙大人：我的升遷，全仗赫老闆！

赫飛鵬：自當效力、自當效力。

△趙大人非常感激下。

△一直隱在角落的客人，緩緩走近赫飛鵬身邊行禮。

蘇祺昌：在下蘇祺昌。

赫飛鵬：蘇先生，幸會幸會。

蘇祺昌：赫軒主蒐藏、賞鑑俱稱名家，小可新得一畫，未知來歷，還望軒主解惑。

赫飛鵬：喔？聽先生口氣，似是難得之畫？

蘇祺昌：正是，一向只聞其名，未見其畫。

赫飛鵬：只聞其名，未見其作？難道是？

蘇祺昌：殘筆居士。

赫飛鵬：呵呵，先生來遲了，殘筆「山抹微雲」剛剛售出，這是我訪求了數十年才得來的，先生來遲了哇。

蘇祺昌：並非山抹微雲。

赫飛鵬：喔，另有一幅？此畫出自何處？

蘇祺昌：（略驚訝）喔，另有一幅？此畫出自何處？

赫飛鵬：喔，紫靈巖？

蘇祺昌：紫靈巖。

△此方燈暗。淨禾女尼身影出現，她仍在一間小屋子裡讀信。

淨禾（讀信）：紫靈巖，那是師父救我之處，是我生長之所。紫靈巖上只有經文，只有古畫，只有我師徒二人。鳥鳴、松風之外，只聽見師父喚我的聲音，宇青、宇青、宇青……

△燈光變化，接第二場。淨禾呼喚宇青的聲音，伴隨鳥鳴、松風，彷彿從很遠的記憶深處而來。

第二場

時間：17年前，宇青21歲、淨禾師父38歲

地點：紫靈巖

△暗燈，只聞呼喚「宇青、宇青」聲音，沒有人在場。

△燈再亮，淨禾師父出場，像在追著前面的小宇青。

△小宇青不出場，淨禾一人表演。

淨禾：宇青，宇青，慢著些，慢著些，不要摔著了。……唉呀，摔疼了無有，你這頑皮的憨兒。（為宇青揮膝蓋上的灰）……日後若是無有為師照料，怎生得了？（好像小宇青在撒嬌。然後淨禾一人喃喃自語）……終有一日，是要離去的，終有一日……

△燈暗。再亮，淨禾在熬藥，接著把藥吹涼。還是沒有小宇青出場，淨禾一人表演。

淨禾：宇青，宇青，藥已煎好，服了下去，便康健起來了。來，已然吹涼，不燙了。一口服下，不覺其苦。

△時間流逝。仍暗燈。

△燈亮。淨禾從昏睡中醒來，二十幾歲的宇青在旁熬藥。

△淨禾病了，昏睡了一陣子，昏沉沉醒來，不自覺的呼喚著宇青。

淨禾：宇青、宇青，你在哪裡？

宇青：宇青在，師父醒來了，謝天謝地，醒來了，真正菩薩保佑。

淨禾：為師這是怎麼樣了？

宇青：師父病中昏睡多時，這幾日神色漸覺清爽，今日果然醒來，宇青這就放心了。藥已煎好，服了下去，便康健起來了。來，已然吹涼，不燙了。一口服下，不覺其苦。

△宇青扶淨禾坐起。

△宇青此刻對師父說的話，和他小時候師父對他說的完全一樣。

淨禾：為師昏沉多時了麼？

宇青：師父昏沉之中，時刻呼喚於我，宇青、宇青……那時，我就高聲回應：宇青在，宇青在此。

△宇青很天真憨傻的樣子。

△淨禾有點不好意思。

淨禾：哦，想是昏睡之時，心中掛念，我若一病不起，這紫靈禪堂，全仗你了。

宇青：師父偶感風寒，沉睡幾日，怎麼說遠了？

淨禾：這紫靈巖只我師徒二人，你又不是佛門弟子，為師一旦有變，又該如何？諸佛誰人供奉？古畫何人相守？

△淨禾心中著急。

宇青：師父已然痊癒，不要說此⋯⋯傻話。

淨禾：唉呀，貪睡多時，功課竟耽擱了，十八羅漢⋯⋯

△淨禾站起，有點腿軟，宇青攙扶。淨禾一閃，看到宇青正在修補的畫。

淨禾：這⋯⋯？

△宇青有點得意，又有點不好意思。

宇青：這⋯⋯就是功課啊。殘筆居士十八羅漢，形貌各異，神韻不俗，只是歷經五百餘年，禪堂傾圮、又遭火焚，此畫斷裂殘破，師父為了修復此畫，都病倒了。這幾時，宇青見師父神色逐漸清朗，

就在一旁，拂粉塵、去污斑、補裂痕，為師父分憂解勞。師父，妳看我代作的功課如何哇？

淨禾：唉呀呀，修復之事非同小可，你可記得：「雄黃胡粉忌同用、石綠切莫混鉛白」？

宇青：（背誦師父教的口訣）「修復之道，整舊如舊，只求彌補缺損，不可妄加揣測。」師父的叮嚀，宇青早已謹記，師父放心，宇青已不是當年妳從山澗中撿回的小嬰孩了哇。

△宇青拿著畫靠近師父，兩人身體貼近，淨禾警覺閃開。

淨禾：（唱）【南梆子】
猛驚覺、再不是、牽衣隨行、稚子童頑，
眼前人、竟成了、翩翩少年。
真個是山中無甲子，寒盡春來誰計年？
想當初陣陣嬰啼起山澗，
慈悲心施援手、積德結善緣。
只當是松鶴泉蘿相為伴，
卻不想流年暗中竟偷換、倒做了寡女孤男。

宇青：師父妳來看……

△宇青完全沒有注意到淨禾心情的變化，很專心的看畫，拉著師父過來看「長眉羅漢」。

宇青：（唱）這羅漢、合掌盤膝、端然坐穩，卻叫人、欲向前、執手相親。

妳看他、眉長過眼、拖至地、繞左膝、盤右足、竟纏繞了自身。

△宇青一邊唱一邊模仿長眉羅漢的模樣，還有幾分稚氣。

宇青：此中佛理太過深奧，宇青憨兒，只覺形貌可愛，好不可愛啊，哈哈哈。

淨禾：長眉羅漢，鬚髮盡脫，猶未能修成正果。想人之三毛、已去其二，轉世來、乃有長眉繞身。正所謂：世事古難全，了悟玄機，方能洞察大千。

宇青：（唱）

方外人豈能動七情六念——

淨禾：（唱）

熱烘烘憨笑聲一室春暖，只恐怕溶淺了古井冰泉。

宇青：（行絃夾白）啊師父，這長眉雖然斷裂缺損，依宇青看來，那殘筆作畫之時，必是筆鋒帶喜、墨色含情。

淨禾：（行絃夾白）佛像莊嚴，哪有許多心事人人情？

宇青：（行絃夾白）若無人情，怎度眾生？

淨禾：（警覺、接唱）必須要下決斷滅絕世緣。（白）宇青，你⋯⋯下山去吧。

宇青：啊？

△宇青仍在看畫，還沒會過意來。

淨禾：下山去吧。

宇青：這就不對了，才說此後要宇青照看諸佛、看守古畫，怎麼又要宇青下山？師父你、分明說笑。

淨禾：哪個說笑？早該讓你下山，延宕至今，已然⋯⋯遲了，唉，好不明白的憨兒啊。

△宇青明白了，師父顧忌男女有別。

宇青：師父不用多說，宇青心中明白。只是宇青性命是師父所救，名字是師父所取，深山之中，只我二人相依為命，從不知世外另有紅塵。宇青此生別無所求，只願書畫典籍、跟隨師父。今日，忽然命我下山，師徒分離，叫宇青怎能忍心？何況，師父病體尚未康復，這十八羅漢，又是師父心頭大願，叫宇青怎能放心？

淨禾：這十八羅漢圖，乃是當年殘筆為報答紫靈老師父救命之恩，親筆所畫。如今紫靈只我一人，自當

修復此畫，此乃我畢生心願，只是你已長大成人，豈能長留在此？

宇青：有了，宇青有個主意。此畫修復，必須合二人之力。從今以後，師徒二人，同在一室，互不相見。
待等修復已畢，那時宇青自當遵命下山。

淨禾：同在一室，互不相見？

宇青：師父白日，宇青半夜。晝夜輪替，互不相見。師父，可好？

淨禾：這……

宇青：一片素心對明月，我料明月知我心。

△宇青跪地盟誓。

淨禾：也罷（扶起宇青）。從今以後，（以下二人對做身段）日之將落，我離禪堂，

宇青：暮雲四起、宇青方入。

淨禾：同在一室、決不相見。

宇青：日落月升、彩霞相隔。

淨禾：你伴月色、我迎朝陽。

宇青：平分陰陽、各據半邊。

淨禾：日以繼夜、彩筆同心。

宇青：畫圖成就、兩下重會。

淨禾：這兩下重會麼？

宇青：畫圖成就之時，便是兩下重會之日。

淨禾：畫圖成就之時，便是宇青下山之日。

宇青：喔?!

△第二場結束

△一陣鳥鳴、松風聲

△此處不讀信，直接轉入第三場。因為像是銜接回第一場末尾赫飛鵬的「凝碧軒？」

第三場

時間：現在，赫飛鵬52歲、嫣然32歲

地點：凝碧軒內堂

△碧凝軒。赫飛鵬正進行偽畫製作，又因紫靈巖之事，顯得不安。

△心緒不寧，竟錯點了一筆在紙上。

赫飛鵬：殘筆？紫靈巖？……唉，心中有事，錯用了一筆，（看畫）唉呀，何止錯用一筆，怎麼畫出了心中之所想，竟忘了是在仿懷玉之作?!恍神了，恍神了。（叫僕人）進安，不，嫣然，嫣然，妳在哪裡？

△嫣然就坐在赫飛鵬背後，背對觀眾。

△赫飛鵬叫了幾聲，發現她就在這裡，她表情很冷淡。也不講話。

嫣然：原來妳就在這裡，怎麼也不應我一聲？

△嫣然不講話，也不問，就把畫隨手捲起。

赫飛鵬：妳怎麼也不問就……？

嫣　然：何必多問？這樣的事情，叫我做過多少次了？又是一筆錯點，要我毀畫。

赫飛鵬：嫣然，不要這樣說話，妳豈不知，這「託古為尊」之作，一絲一毫、差錯不得。

嫣　然：什麼「託古為尊」？分明仿作。

赫飛鵬：書畫交易，以古為貴。妳不懂啊。

嫣　然：我怎麼不懂？不敢叫進安，只敢叫為妻毀畫，分明不可告人。難道你自己的畫作，就見不得人麼？

△赫飛鵬掩門。

嫣　然：我畫的這「海棠紅」，雖與懷玉不同，又有哪些兒不好？為何要毀？

赫飛鵬：這不是真跡啊。

嫣　然：夫君每日所畫，皆是「真跡」。

赫飛鵬：（悻悻然）我仿得像啊。

嫣　然：（悻悻然）你畫的這「海棠紅」，雖與懷玉不同，又有哪些兒不好？為何要毀？

赫飛鵬：我不願你將我畫成那樣，才不喜愛。只是你的畫筆，卻是絕佳。（把畫又打開，看看）你看，你畫的這「海棠紅」，雖與懷玉不同，又有哪些兒不好？為何要毀？

赫飛鵬：（悻悻然）我為妳畫了多少幅畫像，不是都被棄置一旁了麼？

△赫飛鵬在人前很強勢，也有生意人的柔軟，但在嫩妻面前卻不然。

媽　　然：夫君每日所畫，皆是你赫飛鵬的「真跡」。

赫飛鵬：但不是懷玉的真跡。

媽　　然：難道懷玉就勝過夫君不成？

赫飛鵬：自然是我赫飛鵬勝過懷玉、勝過石輝！若非我深諳石輝之筆，焉能仿得石輝？若非我能有懷玉之墨韻，焉能畫出懷玉？「飛花醉月」「秋山問道」，早已揣摩於心，這才能揮灑成章。仿過之後，才知石輝、懷玉也不過如此，慢說石輝、懷玉，就是那掃葉、聽花，於我、又有何難哉？

（唱）休道那石輝、懷玉無價品，我一揮而就、偏與爭鋒。

掃葉上人擅花鳥，聽花先生山石精。

史策畫品只論一藝，我一身能兼幾人能？

△媽然很失望，不說話。

赫飛鵬：想我赫飛鵬，周旋古玩文物之間，一彈指，百年光陰、揮之即去；一拊掌，千年歲月、召之即來。那些騷人墨客要買的，不就是這逝水光陰、陳年歲月？

（唱）嘆生年、誰滿百？

我一枝筆、幾千年、上下縱橫。

要與天、爭日月，

誰似我、倒挽銀河、直追長星。

歲月輕如沙塵土，

我一手翻轉恣意行。

巧奪天工把當世戲弄，

睥睨群倫、笑看古今。

媽　然：既然赫飛鵬三字，人人尊敬，難道就不想留在畫作之上，千秋傳世？

赫飛鵬：（唱）千秋萬歲、我已翻轉，誰在意、寂寞身後名？

媽　然：對旁人，你大可虛張聲勢、夸夸其談，對我嫣然，你、你豈不知，一十六歲嫁你為妻，敬的就是你的筆墨。誰知我視若珍寶之物，你自己竟棄若敝屣？

赫飛鵬：嫣然，這些年惜話如金，冷淡待我，難得今日肯與為夫說上許多。我心中明白，自從那年毀了那人一幅水墨，你便含怨於我。若有得罪，為丈夫願賠不是，只是不要如此冷淡。

媽　然：以往之事，不要提了。今年品畫盛會，我們就展出這幅赫飛鵬赫軒主的「海棠紅」！你來看，我早就備下「赫飛鵬」三字印鑑，你看可好？喜歡哪個？你自己挑選。

赫飛鵬：（不敢面對嫣然的問題）喔，來來來，這金簪，新打的，（嫣然看都不看金簪）喔喔，嫣然若不愛金玉，我去採鮮花，與你插上。

媽　然：我問的是今年畫會……

△陳真在門口叫門。

陳　真：老爺，蘇祺昌先生帶畫來訪。

赫飛鵬：快快有請。（對嫣然）一幅我尋訪多年的名畫有了下落，此事事關重大，妳先回房去，簪子收起。

嫣　然：難道你又要故技重施？休要忘了，當年雲起樓主人被你誆騙一局，賠了性命……（被赫飛鵬打斷）

赫飛鵬：嫣然，先請回房。先請回房。（嫣然下）陳真，請蘇先生廂房敘話。（陳真欲下，赫飛鵬又急著問）畫圖帶來了無有？

陳　真：帶來了。

△赫飛鵬興奮，陳真下。

赫飛鵬：天哪，難道那十八羅漢圖，真能入我赫飛鵬之手？五百年滄桑，此畫竟然還在人世？

△赫飛鵬燈暗。

△角落，蘇祺昌一人。

蘇祺昌：哈哈哈哈哈。

△第三場結束。

淨禾（讀信）：師父，十八羅漢圖，五百年滄桑，你我師徒花了多少心血？（淨禾師父從信裡抬起頭來，回想往事）同在一室、決不相見，日落月升、彩霞相隔。你伴月色、我迎朝陽、我迎朝陽……

△接第四場，淨禾迎著朝陽，走進畫室。

第四場

時間：16年前，宇青22歲、淨禾39歲

地點：紫靈巖

──────────────

△淨禾唱上。

△清晨，淨禾從後山住處走進禪堂，一路經過迴廊、蓮花池、竹林（但很殘破），她心裡有些期待，馬上就能知道昨晚宇青在裡面畫了些什麼了。

淨禾：（唱）

　遙望見、禪房門、欲掩未掩、我心怦然。

　過迴廊、繞蓮池、修竹林轉，

　晨曦起、急欲對、羅漢畫絹。

　整一宵、誦經文、抄寫經卷，

淨禾：（唱）

△在竹林遙望著禪堂，發覺門竟然半掩，難道他還在裡面？

欲前行、又止步、踟躕輾轉，

（夾白）有了。（唱）高誦著、經卷文、且行且誦、緩步向前。

（夾白）南無阿彌陀佛、南無阿彌陀佛……

略遲疑、推開門（呀一聲，一陣鳥叫）我陡然一顧，

原來是鵲鳥喧、驚飛去後、一室悄然。

竟是他、臨去時、窗門未掩，

小憨兒、疏略性、他終究還是個年少兒男、年少兒男。

△想起這小憨兒不禁搖搖頭，又覺得好笑，終究還是個孩子，窗都忘了關。他要是在面前，一定用手指戳他額頭。

淨禾：（唱）將素手、閉紗窗、忽有所悟，

（自己動手關窗，忽然明白了）想是他、要為我、留一室、朝陽燦然。

△看看椅子，他為我擺得正正的，他真體貼。坐下去，感受他坐過的溫度。硯臺也洗過了。拿起墨，摸一摸，是他觸摸過的。有點害羞，唉，收起心思，專心看畫。

淨禾：因何昨宵夜裡，一筆未添，一點未補，叫人好生猜疑。這缸中墨色，卻又深濃，顯然反覆洗滌，

想是他思量再三，竟又停筆。

△淨禾反覆觀察。

淨禾：喔喔，我明白了。這一筆似未相連，實則潛氣流轉、一貫而下。只是其間又有缺損，何處原是留白？哪些又是脫落？想是他不敢作主，要留待於我……唉呀，不對，宇青處處為我分憂解勞，豈有反推之於我之理？想是他意欲主筆，又不敢逕自作主，故爾停滯於此，分明問我，是否放心交託於他。

△淨禾繼續看畫，宇青唱上。

△以下像是分割舞臺。

宇青：（唱）正午才過心已動，好容易盼到流霞散綺紅。
等不及西山鳥沒暮雲起，早來到蓮池畔幽徑竹林。

△淨禾隱身在舞臺另一側，代表她已經離開禪堂。

宇青：（唱）欲隱身看一眼她寂寞身影，又恐怕驚擾了冰雪素心。

△宇青進門，淨禾在另一側黑暗角落落，不必真的退場。但要讓觀眾看懂：此刻禪堂內只有宇青一人。

△宇青摸摸門窗，這是淨禾摸過的門窗。摸摸椅子，這是淨禾坐過的椅子，宇青試學師父坐的樣子。拿起墨，這是淨禾觸摸過的墨。

△宇青拿起筆，用嘴咬一咬筆鋒……

△宇青看畫。

宇青：師父果然明白宇青心事，意欲交託於我。此處虛空，不似殘筆有意留白，倒像脫色缺痕。只是我若順其筆跡，銜接彌補，豈非傷了修復本意，反成妄作？（思考）我不免、只作絹底彌縫，這畫面麼……暫且留其殘缺。

△畫面轉到淨禾。

淨禾：（唱）這一向、你只為我、採花青、調藤黃，從不逾、師徒份、任意主張。怎知道、為師早有交託意，這一筆、神光離合、虛實間、全仗你、判斷其詳。

（白）我不免繞過這廂，往下續來，看他是否解得其意。

△淨禾人雖然在身邊，但沒有辦法聽到他講話。兩人的周遭一片寂靜。

△兩人就這樣靜靜地，在不同的時空陪伴著彼此。

△兩人的物件共用，默契十足。

△宇青用刮刀將顏料取至小碟。

宇青：師父言道，花青採自花草，乃有情之物，年久易褪，不如石青持久。然、花開花謝，此正為天然之理。

△淨禾聽不到。

宇青聽不到。

淨禾：宇青果然解事，這一處不用石青補色，只用花青。他年或又脫落，然我等所為，意在補其殘缺，非為巧奪天工。

△宇青聽不到。

宇青：不黏不脫，欲語還休……

△淨禾聽不到。

淨禾：不即不離，欲實還虛！

△宇青聽不到。

△兩人就這樣靜靜地，在不同的時空陪伴著彼此。

宇青：（氣氛鬆一下）唉，好久不曾與人講話了。

淨禾：阿彌陀佛！

二人：唉呀呀，托塔羅漢，探手羅漢，俱都粉塵積染了，積染了！

△二人身段似在拂去粉塵，又像一同追逐著飄在空中的對方的氣息。身段似離而合，水袖交纏二人互相往返流通。

二人：（唱）【四平調】

拂粉塵、拂了一身還滿、一身還滿，一室裡、悠悠飄忽、零亂飛旋。

是流風？是迴雪？還是四月柳花濛濛撲面？心事亂如棉。

一道彩霞分晝夜，似離而合、筆墨相牽。

一來一往間，氣息交互還。

穿梭遊蕩、織成了流光如線，

成就他十八羅漢、容光重顯在人間。

△唱段中燈漸暗。燈再亮起時，屋外日已西斜，畫室中只有淨禾一人。

△淨禾完成最後一筆，臉上露出了喜色，但她環顧四周一片寂靜，便收起了笑顏，心裡一陣空空的，甚至不安。

淨禾：（起叫頭）十八羅漢，十八羅漢，不想我淨禾今生，竟能了此心願，從此心無挂礙，青燈黃卷，一意清修。只是此刻，因何心事繚繞，陣陣不安，也不知是喜極而泣，還是？

△再看畫，看到自己和宇青的幽情密意，竟反映在畫圖筆墨之間，頗為不安。

淨禾：（唱）【二黃散板】

對畫圖不由人驚心陣陣，是殘筆是你我竟難分清。

一點心事難藏隱，幽情密意在筆鋒。

猛抬頭霞光萬道神搖心旌……

宇青：（幕後呼喊）師父，師父！

淨禾：他來了？（唱）流紅散盡、是黃昏。

△宇青遠遠看見師父還在禪堂門口，穿過蓮花池、繞過竹林，飛奔而至。

宇青：師父，師父，十八羅漢重顯輝光，二人同心，日月為鑑，你我師徒可以見面了。

淨禾：十八羅漢完成之時，便是……

宇青：便是你我師徒重會之日。

淨禾：便是宇青下山之日。

宇青：師父，妳分明在此等我。黃昏日落，你還未離去，分明在等我？

淨禾：我在此……不曾離去……是、是想……親口對你言講，畫已完成了。

△淨禾心中不安，微微顫抖。

宇青：師父怎麼樣了？這是怎麼樣了？

淨禾：我心中不安。

宇青：師父師父，宇青在此，憨兒在此。

△宇青摟住師父，淨禾也倒向宇青懷中。但只一秒。淨禾推開。

淨禾：下山去吧。

宇青：師父！

淨禾：十八羅漢修成日，便是宇青離去時。羅漢面前，曾有約定，豈可背信？為師心意已決，今生不許再上紫靈一步！

宇青：這？

淨禾：這十八羅漢圖，相贈於你，帶下山去。你我師徒就此分別了吧！

宇青：師父！

△中場休息，隱約可以看到舞臺上一個披頭散髮、落魄的身影，煩躁、憤怒。黑暗中他把東西胡亂掃落在地上，又有時拿起地上散落的畫紙看了看，但又將他撕毀或是揉壞。

△雖然看不見他的臉（剪影、披頭散髮、滿臉鬍子，難以辨識）但可以看見，他站在畫架前面一直畫畫。

△一直重複這樣的動作，至中場休息結束前。

△上半場以淨禾讀信的視角展開，下半場改從宇青寫信的視角展開。上半場旦角讀信，下半場畫面上仍是淨禾看信，但是傳出來的是宇青的聲音。

宇青：（幕後音）師父，徒兒告罪！

淨禾：（從信裡抬起頭來）啊？宇青，莫非你做出什麼有違師命之事？（趕緊低頭繼續看信）唉呀宇青，難道你在紅塵中，已生迷亂？可知紅塵如戲，紅塵亦如畫，尺幅千里，未必盡是山水本色。正如羅漢姿勢，低眉、垂首、仰觀、回眸，各自不同。境象者，心象也。宇青本性憨直……為師無以教你，惟願自在適性，不忘初衷。

宇青：（幕後音）師父的教誨，宇青謹記在心。模仿古畫，只為光輝重現，不為名利。只是……唉。

十六年前，宇青下山，來在這墨哲城內的凝碧軒中，豈料……

第五場

時間：16年前。宇青下山去凝碧軒半年後，宇青23歲，赫飛鵬37歲，嬌然17歲

地點：凝碧軒

赫飛鵬：（面對畫）風雨漫天，

嬌　然：跑到門口，一張望，一笑）麗日晴空，

赫飛鵬：（仍看著畫，堅定的說）漫天風雨。

嬌　然：晴空麗日。

赫飛鵬：（指著畫）分明漫天風雨。

嬌　然：（一笑）喔，原來夫君說的是畫，我當是真。

赫飛鵬：畫便是真，天下就在筆墨之中。（轉回頭來，一看嬌然穿的衣服）我為你新作的這件水墨裙衫，嬌然穿在身上，果然冷香幽韻。只是這朵鮮花戴得不對。

△其實嬌然不喜歡穿得這麼素雅，只是知道夫君寵她，也就穿了吧。

嬌　然：怎麼？歪斜了麼？待我對鏡看來。丫環，取鏡臺過來。

赫飛鵬：不是歪斜，是戴錯了。

媽　然：一朵鮮花，哪有什麼錯與不錯？

赫飛鵬：不用對鏡，你看這幅「東籬佳人圖」，籬角黃昏，人淡如菊。美人哪有不簪菊之理？

△嫣然不太喜歡這幅，嘟嘟嘴。

媽　然：夫君說的是這幅畫麼？那是去年深秋、你為我畫的，如今春光明媚，自然要換成桃紅。

赫飛鵬：桃紅不好，取了下來。

△赫飛鵬對妻子很溫柔寵愛，卻把妻子當模特，自己一手打造的模特。

媽　然：（也不是非要不可，而是有點撒嬌）偏要。

△赫飛鵬溫柔卻堅定的幫她取下，另插上一隻純白玉釵。

赫飛鵬：白玉釵，特地為妳打造的，我選的可好？

媽　然：（不太喜歡白玉釵，但知道夫君很寵自己，也就對鏡扶正玉釵）墨哲城內，美醜巧妍、清濁凡逸，全憑夫君一言。嫣然豈有不信之理？這純白玉釵麼？……好。

赫飛鵬：配上昨日這件水墨衣衫，正好一幅「冷香幽韻美人圖」。（有時放下筆來為嫣然擺姿勢）

赫飛鵬：（唱）江山萬里是我造景，陰晴風雨我掌握中。

　　　　冷月千山我墨浸潤，煙籠寒水我渲染成。

　　　　潑墨鋪灑連江雨，一揮而就縹緲峰。

　　　　冰雪佳人我妝點，再藉妳一抹幽韻更添我筆下、性空靈。

赫飛鵬：（拉著嫣然一起看自己的畫）妳看這雲水空濛、孤鴻縹緲，襯著嫣然冷香幽韻，此畫意境高妙，慢說掃葉、聽花，就連那傳說中的殘筆，只怕也不過如此。從今往後，就這樣打扮，畫如其人，人如其畫。

嫣　然：（看畫）這⋯⋯這不是我啊！

　　　　（唱）要什麼縹緲孤鴻沙洲冷？也不愛雲水空濛寂寞行。

　　　　萬物本是天生就，我只願四時佳興與君同。

△赫飛鵬欣賞著自己的畫，發覺嫣然不太喜歡，他以為是自己的空靈之筆還不夠強，所以非常希望得到殘筆、臨摹殘筆。

赫飛鵬：（自言自語地，唱）開闊氣象早練就，獨缺殘筆境幽深。

嫣　然：殘筆？

赫飛鵬：「畫品」標為第一，都說「簡之又簡，意境高遠」。卻從無畫作傳世，只聽說「山抹微雲」、「十八羅漢」，又不知落在誰家之手。

嫣　然：訪求不得，也是枉然。

赫飛鵬：天下萬物皆歸於我，哪有我求不來、訪不著的？

△陳真拿畫上。

陳　真：日前有客來求羅漢圖像，軒中正好沒有，不想新來一伙計，畫了長眉、沉思，兩幅羅漢，特來與老闆審閱。

赫飛鵬：（看畫）長眉羅漢、沉思羅漢，目如流星，卻又清空靈透，竟與典籍所載殘筆神韻相仿。殘筆畫作從未出世，此畫令人驚疑。何人所畫？

陳　真：軒中裝裱伙計，來了快半年了。

赫飛鵬：喚他來見。

△嫣然拿著「冷香幽韻美人圖」往裡面走。

赫飛鵬：啊、嫣然，「冷香幽韻」還未裝裱好呢。

嫣　然：此畫麼？

赫飛鵬：（期待）哦？

嫣　然：（不是生氣，而是嬌俏）不用裝裱。

赫飛鵬：難道又要放在衣櫃壁角？

媽　然：（邊說邊下，有點俏皮）正要放在壁角。

赫飛鵬：唉呀呀，我為妳畫了許多畫像，怎麼俱都拋在壁角？唉！（洩氣）

陳　真：（幕後音）宇青，隨我來，快著點。

△宇青唱上。

宇　青：（唱）

墨哲城人文薈萃繽紛景，畫不出幾縷清風一抹白雲

十八羅漢隨身緊，一心繫念在紫靈。

宇　青：參見主人。

赫飛鵬：此畫是你親筆所畫？

宇　青：正是，畫得不好，主人見笑了。

赫飛鵬：叫何名字？

宇　青：小人宇青。

赫飛鵬：上姓？

宇　青：並無姓氏，只有宇青之名。

△雲起樓主進入店中，陳真迎上去。

陳　真：喔，雲起樓主來了？請進請進。赫老闆，雲起樓主到。宇青，你去備茶。

宇　青：是是是。

△宇青下去備茶。

赫飛鵬：樓主來了，快快請進。大駕光臨，蓬蓽生輝、蓬蓽生輝哪，呵呵呵呵。

雲起樓主：小店開張，多虧赫軒主親臨指教，還贈送匾額，為之揄揚，銘感在心。

赫飛鵬：同行俱是朋友，何言銘感？雲起樓店名高雅，生意想必興隆。

雲起樓主：小可初次經營，還望軒主多多指教。今日前來…

赫飛鵬：樓主有事儘管吩咐，定當效力。

雲起樓主：日前有一客出售古畫，索價甚高，只是小可眼拙，難辨真假，特來請軒主甄別。

赫飛鵬：甄別不敢，一同觀賞。

雲起樓主：先謝過了，請看（拿畫請赫飛鵬看）。落款「聽花」。

赫飛鵬：（看畫）聽花先生？哈哈哈。樓主，今日前來，可認我赫飛鵬是個朋友？

雲起樓主：小可在此，人生地疏，全仗軒主照應。若能高攀，小可之幸也。

赫飛鵬：樓主認我是個朋友，我怎能眼見朋友上當受騙。此畫麼？

雲起樓主：怎樣？

赫飛鵬：乃是我信筆遊戲之作。呵呵。

△宇青捧茶上，聽到，嚇一跳，茶打翻。

△宇青趕緊又下。

雲起樓主：怎麼，是軒主你？

赫飛鵬：那日，見落英繽紛，一時興起，隨手畫了一幅，題上「聽花」二字，原要試試世人的眼力，不想，竟傳到了樓主的手中，還出了這樣的價錢。

雲起樓主：唉呀，赫軒主蒐藏、品鑑樣樣精通，原來還是作手，與聽花先生，真假辨哪。

赫飛鵬：誇獎了，今日若換了別人，我可是不會說的。

雲起樓主：若非軒主指點，小可豈不大大吃虧？倘若誤判，我這小小雲起樓便難再經營。多承指點。感恩不盡，川扇一把，不成謝意，還望笑納，（扇子留給赫飛鵬）告辭。

赫飛鵬：改日我訪得聽花真跡，再來同賞。

雲起樓主：留步。多謝了。

△雲起樓主下。

赫飛鵬：（確認對方已經離開後，小聲對陳真說）速速安排，將此畫買回。

陳　真：這？

赫飛鵬：聽花真跡，千真萬確，豈能落入這蠢子之手？快去。

△陳真下。

△嫣然上。

媽　然：唉。

媽　然：（嬌俏一笑）放在衣櫃壁角了。

△宇青換茶再上，但客人已經走了。

宇　青：客人⋯⋯走了？

赫飛鵬：將茶放下，我來問你，兩尊羅漢可是你親筆所畫？

宇　青：正是小人親筆。

赫飛鵬：可願當場再畫上一幅？

宇　青：長眉、沉思以外，另畫降龍、伏虎可好？

赫飛鵬：就以這美人為像，畫一幅仕女圖。（指著嫣然）

赫飛鵬：這，小人不敢。

宇　青：這，小人不敢。

赫飛鵬：這有何妨，當場畫來。嫣然，辛苦妳了。

△宇青畫嫣然，嫣然可以擺一些姿勢。

宇　青：（唱，崑曲）【太師引】

她不是、寒水籠煙，慧點性，明眸耀閃。

眼波動、心事要人猜，玲瓏心、剔透婉轉。

偏一支、白玉釵環冷瑟瑟、冰清水寒，

（有了）添一筆、彩蝶舞翩躚，頓教她、玉釵頭上、嬝春煙。

△嫣然看自己畫像非常喜歡。

△赫飛鵬很不高興。

嫣　然：這釵頭一支鳳蝶，春煙嬝嬝，活色生香。畫得好，畫得好。

赫飛鵬：何處學藝？

宇　青：自幼山中長大，不曾習藝。

赫飛鵬：哪座名山古剎？

宇　青：紫靈巖，蕭山之陽，人煙罕至。

赫飛鵬：山中寺廟，多有古畫蒐藏，壁上流金重彩，輝煌可想。想是你朝夕臨摹濡染，才練就生花妙筆。

宇　青：並無流金重彩，我佛只在心中。

赫飛鵬：如何得知我墨哲城人文薈萃，才下山至此？

宇　青：下山之時，逢水轉東，遇山則西，一路行來，竟至墨哲。

赫飛鵬：何時下山？

宇　青：春深下山，中秋到此。（稍停頓）小人從未涉入紅塵，多謝主人收容，到軒中半年，賞遍古今名畫，眼界始開。只是，小人一事不明，不知當講不當講？

赫飛鵬：但講何妨？

△赫飛鵬拿起茶杯。

宇　青：那聽花畫作，難道真是主人……

△赫飛鵬正在拿起杯蓋準備喝茶，突然一頓。

赫飛鵬：喔？此事、你是怎樣知道的？

宇　青：適才奉茶之時，偶然聽到。宇青自幼蒙師父教誨，藝品真偽，不容混淆。主人蒐藏品鑑雙絕，

△赫飛鵬臉色陰沉。

赫飛鵬：方才之事，或為宇青誤聽，故爾斗膽請教。

△赫飛鵬臉色陰沉。

赫飛鵬：呵呵呵呵（拿起茶杯，拂著杯蓋），交易之事，不必多問。再過三月，我墨哲城主赤惹夫人召開品畫盛會，城中騷人雅士齊聚一堂，曲水流觴、飛花傳令，引你去見識見識，也好教城中人認識於你。

宇　青：多謝主人。只是那聽花……

媽　然：（剛才的對話，嫣然並未細聽，她也不知道雲起樓主人的事）且慢。這畫，以何為題？

赫飛鵬：日後自然明白，去吧。

宇　青：夫人若不嫌棄，小人斗膽了。（提筆寫上水玲瓏三字）告退。

△宇青下。

媽　然：（唸畫上題字）水玲瓏！夫君，此畫與我好好裝裱。

赫飛鵬：怎麼，這幅竟要裝裱？（嫣然開心的點頭）啊，嫣然，三月之後品畫盛會，赤惹夫人最喜品茗，可曾備好？

媽　然：已然備好。

赫飛鵬：赤惹夫人每年畫會，多少商賈名流跟隨前來，夫人喜愛的物件，總能引領風氣，凝碧軒小心應對，千萬不可錯失大筆生意啊。我要外出三月，尋訪名山大川，軒中之事，自有陳先生照看，妳要小心留意。

△嫣然歡喜地拿著「水玲瓏」下去。

△赫飛鵬看著臉色陰沉。

赫飛鵬：陳真，備馬。

△赫飛鵬策馬狂奔，找到紫靈。場景轉移。

赫飛鵬：（策馬狂奔）
逢山則東，遇水轉西。
他步行半年，我快馬一月。
蕭山之陽，紫靈在望。
馬蹄一陣，烏鵲驚飛。

△淨禾一人，孤獨的掃落葉。

△宇青下山還不到一年，淨禾年齡還在四十歲左右。

赫飛鵬：稽首。

淨　禾：紫靈僻處深山，施主因何至此？

赫飛鵬：只為文思畫興而來。

淨　禾：特來描山摹水？

赫飛鵬：胸中自有丘壑，非為山水。

淨　禾：山水之外，唯有嶺上白雲。

赫飛鵬：何需藉詩猜謎，師父心明如鏡。

淨　禾：施主有心而來，松鶴驚疑。

赫飛鵬：我本無心，師父自疑。

淨　禾：我佛有靈，不受其擾。

赫飛鵬：正為佛像而來，古寺壁畫，多有奇珍。

淨　禾：佛像供人膜拜參悟，何奇之有？

赫飛鵬：古畫巧奪天工，豈能藏諸深山？

淨　禾：造化焉能補？誰敢奪天工？

△淨禾一直掃落葉。

赫飛鵬：落葉因何掃之不盡？

淨　禾：無常來去，盡付風中之葉。隨掃隨有，隨生隨滅。

赫飛鵬：世緣流轉，文墨盡可描畫。世代相傳，人間至寶。師父可容我四下參拜？

淨　禾：此處曾遭火焚，傾圮殘破，還需步步為營。

赫飛鵬：（四下看來，頗為殘破）果然傾圮殘破，縱有壁畫，也已盡毀。唯有枯荷、殘竹、香爐、灰燼，此外空無一物，竟不像有畫。空來一遭。只是宇青竟與女尼，男女共處？其中……

△馬蹄聲一陣，烏鵲驚飛。

△赫飛鵬騎馬離去。

淨　禾：隨掃隨有，隨生隨滅。

△淨禾心中不安，一片心事往後牽掛十五年。

△第五場結束。

第六場

時間：緊接前場，赫飛鵬37歲，嫣然17歲

地點：品畫大會

△赤惹夫人已經坐在中間，此場從「天水碧」開始。

△趙大人獻上一件大斗蓬披風，顏色要如露水一樣青綠。

趙　大　人：哈哈哈，赤惹夫人，拙荊偶置絲帛於夜色之下，經夕未收。天明，見露水浸染，色如凝碧。因而家中僕婢，連續數月，競收露水，染成「天水碧」，特來獻上。

赤惹夫人：天水碧？天然極品、人間韻事，正可為「品畫盛會」揭其端序。

眾　　　人：趙大人拔得頭籌。哈哈哈哈。

赤惹夫人：石輝、懷玉、掃葉、聽花，賞之又賞，已無新意。此番盛會，可有新畫呈上？

陳　　真：凝碧軒獻畫一幅。

赤惹夫人：「水玲瓏」？（看畫）呀！（唱）

藍色轉為清且秀，水波更添幾分幽。

好似泉底織錦繡，潺潺流水滌穠稠。

眼波一動多靈透，轉盼直教萬花羞。

誰家女子、雲出岫？是誰巧手、入畫軸？

赤惹夫人：誰人手筆？誰家女子？

陳　　真：夫人先飲一杯再猜，請用茶。

赤惹夫人：墨哲城乃文人雅士聚居之地，清茗卻非極品。陳先生，可還記得去年中秋，你奉上的香茗麼？

陳　　真：巫嶺春茶，葉嫩味香。

赤惹夫人：只是那水，竟有腥澀之味。

眾　　人：怎麼水還有講究？

赤惹夫人：巫嶺春茶，必須襄山之水，方為絕配。

陳　　真：去年中秋，正是巫嶺春茶、配襄山之水啊。

赤惹夫人：水是襄山之水，只是襄山距此甚遠，一路顛頗，來到墨哲，早失襄山之味。

錢員外：這可怎麼辦哪？

赤惹夫人：需取襄山之石，置於盛水罈中，一路水不離石、石不離水，縱使舟車勞頓，也不失襄山風味。

孫老爺：還有如此講究？

趙大人：我等品畫，也是如此啊。

陳　　真：夫人放心，我家主人早有準備，獻茶。

△嫣然捧茶上。

媽　然：（唱）【流水】

梅上落雪溶緩緩，滴滴採集奉君前。

他說是春茶共煮天香回甘，

（情緒轉，開始說心裡的話）我偏不愛、這清絕冷絕、徹骨冰寒。

特選這茜杯紅盞，添暖意、饒送我、一笑嫣然。

媽　然：梅上落雪，緩緩流洩，如滴露一般。小女子滴滴採集，一季集成一盅，埋在雪地。今日開封，特來獻與夫人。

赤惹夫人：（飲茶）果然清絕奇絕。（看媽然）原來畫中人竟在眼前，妳是誰家女子？

△赫飛鵬上。

赫飛鵬：來遲了，來遲了，品畫盛會賓客雲集，赫飛鵬來遲了，夫人休怪呀，休怪。呵呵。賤內所獻清茗，夫人可滿意否？

赤惹夫人：原來是尊夫人，軒主福氣不淺，連這畫筆意境、都不同往昔。

赫飛鵬：夫人之意？

赤惹夫人：此畫如此玲瓏剔透，與軒主一向濃墨重彩，大不相同。

赫飛鵬：什麼畫像？

赤惹夫人：尊夫人畫像「水玲瓏」啊。

赫飛鵬：喔，竟有人為賤內畫像，何人所獻？

赤惹夫人：陳先生。

赫飛鵬：大膽陳真，竟敢以嫣然為圖。

陳　　真：我只獻畫，並未作畫，畫上現有落款。

赤惹夫人：（唸）宇青。

△赤惹夫人唸完宇青二字，便把畫遞給赫飛鵬。

赫飛鵬：賤內今日只為獻茶才拋頭露面，平日足不出戶，誰能得見？若非偷覷，豈能畫成？偷覷繪圖，還敢傳之於外，其心可議，若非羞辱於我，只怕另有居心。

陳　　真：凝碧軒怎出此不肖之輩？

赫飛鵬：並非我凝碧軒出身，此人由紫靈禪堂女尼撫養。

赤惹夫人：女尼撫養？孤男寡女，成何體統？

赫飛鵬：確有此事。

赤惹夫人：紫靈嚴孤男寡女，敗壞世風也就罷了，我墨哲城文采風流，豈容玷辱？趙大人，快將此人禁閉獄中，思過悔改。

趙　大　人：監禁多久？

赤惹夫人：此事皆因赫夫人而起，赫夫人，依妳之見，監禁多久？

媽　　然：實……（想說「實無此事」）

趙　大　人：十年？（聽成「十」）

媽　　然：無……（想說「實無此事」）

趙　大　人：她又說五。總共一十五年。

赤惹夫人：就依赫夫人，監禁一十五年。

趙　大　人：遵命。

赤惹夫人：唉，攪了品畫心情，可惜了一盅「梅上落雪」。

趙　大　人：卑職即刻訂製「梅上落雪」茶盅、茶盤、茶盞、茶具，獻與王爺夫人。

眾　　人：趙大人腦筋動得好快啊。哈哈……

△後方暗燈燈光集中在前方赫飛鵬與媽然。

赫　飛　鵬：可惜了上好筆墨！

△赫飛鵬拿起毛筆，一筆抹煞，毀掉水玲瓏畫。

△媽然掩面大驚。

△第六場結束

△緊接著宇青唱崑曲／淨禾讀信。下半場的讀信，已經改從宇青的口吻（畫面還是女尼看信），所以聲音是宇青。此處信的內容是宇青悲憤訴說在獄中十五年，所以這段「淨禾讀信」和「宇青在獄中」兩場景並置，由宇青唱崑曲。作為第七場。

第七場

地點：獄中

時間：15年，緊接出獄後仿冒假畫，淨禾讀信／宇青崑曲，兩場景並置

宇　青：（唱，崑曲）

哀啊哈，那羅漢、覷紅塵、雙目如炬，應照見、悲悽悽、人間怨苦。

卻把俺、慌慌急急、紛紛亂亂、謾輕侮，這冤屈、訴無由、心惶懼。

早則是、驚驚恐恐、倉倉卒卒、挨挨擠擠、搶搶攘攘、鷹拿犬狼捕，

推入這、慘慘悽悽、囚獄地府。

又則見、密密匝匝的枝、重重疊疊的霧，暗暗沉沉、陰陰仄仄、日暮窮途

唯有這、斑斑點點、滴滴落落、墨痕為伍，

十五年、血污淚染，心事全託、十八羅漢殘筆圖。

△崑曲唱完後，蘇祺昌把宇青接到一間小屋子。

蘇祺昌：你？

宇　青：你？

蘇祺昌：你、隨我來。

宇　青：你是何人？

蘇祺昌：你，不必多慮。

宇　青：你？

蘇祺昌：你我同是負屈銜冤之人。

宇　青：流落一身，紅塵無親，你究竟何人，意欲何為？

蘇祺昌：（唱）
可記得、墨哲曾經有雲起？
可記得、一幅聽花惹事由？
他自稱仿作、將樓主騙，
暗中運籌、把名利收。
凝碧軒、得真跡、萬人空巷、齊爭購，
樓主他、羞愧憂憤、一命休。
縱然是、品鑑眼力、遜一籌，
為人子……

宇　青：喔？

蘇祺昌：（接唱）

為人子、豈能坐視父含羞？

十五年苦思籌，欲借你巧筆仿作——

宇　青：（夾白）仿作？

蘇祺昌：（夾白）仿作十八羅漢。

宇　青：（夾白）喔？

蘇祺昌：（夾白）其人之道、還制其身。

宇　青：（接唱）要叫他身敗名裂、挽銀河難洗滿面羞。

蘇祺昌：要我仿作？

宇　青：還要你先修書一封，我去至紫靈，請淨禾師父下山辦畫。

蘇祺昌：師父？淨禾師父？

△宇青一邊唱高撥子倒板一邊寫信，蘇祺昌取信離開，宇青一人作畫。

宇　青：（唱，京劇高撥子）

出牢籠、返人間、滿腔悲憤！

真假是非憑誰問、人間公道竟何存？

問羅漢、怎叫做、心懷眾生、莊嚴威凜？

問羅漢、怎能夠、悠閒隱逸、傲視太虛、仰觀飛星？

蘇先生文房四寶俱安頓，仿畫圖討公道鳴不平。

只道宦海人心險，世路到處有艱辛。

△燈光微亮，又回到品畫會旁邊的小屋子，淨禾讀信。

淨　禾：（憂心）宇青、宇青果然有難，自從那人一馬闖入紫靈，十幾年來我夜夜驚心，不想竟是夢魘成真，宇青、宇青……

△淨禾接著看信。

宇　青：（幕後音）師父的教誨，宇青時刻謹記。藝品真偽，不容混淆。只是宇青出獄之後，卻假造了一幅古畫，請人賣與了他。

△此刻淨禾師父身邊多了一個人，他是蘇祺昌。

蘇祺昌：老師父，隨我來。

淨　禾：修書之人，如今怎麼樣了？

蘇祺昌：師父不用擔憂，隨我來。

△淨禾、蘇先生下。

△剛才宇青的唱還有最後兩句，必須在淨禾讀信畫面消失後再接。

△宇青憤怒仿畫，畫著畫著，卻因思考殘筆的風格，所以心情稍微平靜。這兩句不是信的內容，必須淨禾下場之後才唱。唱腔也不再激憤，漸轉平靜。

宇　青：（唱）效殘筆、空際轉身、勢靈動，
　　　　不自覺、筆轉淡然、氣韻幽深。

第八場

時間：現在。宇青38歲，赫飛鵬52歲，淨禾54歲，嫣然32歲。

地點：品畫會

△趙錢孫李等人又都出現在品畫會，只是他們都老了15年。

眾　　人：一十五年啦！

眾　　人：都來啦，都……老啦。

陳　　真：各位都來啦？

△周先生上。

孫　老　爺：這不是周先生嗎？怎麼多年未赴品畫盛會？

周　先　生：最近發現墨哲城有一新興的玩意兒，挺好玩的。

眾　　人：什麼？

周　先　生：蹴鞠

眾　　人：蹴鞠？

周先生：就是踢球。

錢員外：踢球就踢球，什麼蹴鞠，這兩字誰認識？

周先生：沒人認識才有學問，才高雅。

陳　真：是很高雅，聽說是古人傳下來的。我也玩過，還可以下賭注。

錢員外：下賭？那夠刺激。

孫老爺：先前買的古畫，可能當作賭注？

錢員外：十五年前買了一大堆「梅上落雪」茶盤、茶壺、茶杯、茶具，都可以拿來當賭注了。

趙大人：那是小的，今天若能買到一幅名家手筆，那就可以賭大的了。

陳　真：赫老闆來了，赤惹夫人也來了。

赫飛鵬：列位，都來了？

赤惹夫人：近來一心向佛，各地興建禪堂寺院，本不欲再辦品畫盛會，只是赫軒主再三敦請，說道有奇貨同賞。

赫飛鵬：奇貨、奇貨，定要請夫人同賞，定要叫列位大開眼界。

赤惹夫人：什麼奇貨呀？

赫飛鵬：殘筆「十八羅漢」。

赤惹夫人：十八羅漢？軒主深知我心，正好供奉禪堂寺院。可有落款？

赫飛鵬：「殘筆過紫靈」。陳真，展開。

△蘇祺昌上。

蘇　祺　昌：且慢，蘇祺昌代人獻畫。

△赫飛鵬大為震驚。

赤惹夫人：殘筆之畫正要展開，你且稍待。

蘇　祺　昌：我這畫，也是殘筆。

赤惹夫人：竟有此事？是哪幅？

蘇　祺　昌：殘筆過紫靈，十八羅漢。

眾　　　人：鬧雙胞。

錢　員　外：倘若凝碧軒有假，那我先前的投資不都毀了？

△眾人七嘴八舌。

△蘇祺昌現身，赫飛鵬發覺不對，趁眾人鬧哄哄的，急急拉他到一角問話。

赫　飛　鵬：蘇祺昌，日前賣畫，今日獻畫，這算何意？

蘇　祺　昌：可還記得當年雲起樓主人被你欺哄、一病而亡之事？

赫飛鵬：他是你什麼人？

蘇祺昌：乃是先父。

赫飛鵬：啊？此畫何人所獻？

宇　青：獻畫人來也。

△宇青上。**赫飛鵬起先認不出來。**

赫飛鵬：原來是你，回來了？

宇　青：回來了。

赫飛鵬：身在獄中，哪裡來的什麼真跡可獻？

△嫣然拉赫飛鵬小聲說。

媽　然：那年他入獄之時，家中僕人清拋他房中之物，我見其中有畫卷一幅，原來竟是羅漢，便將它

赫飛鵬：收在哪裡？

媽　然：收在衣櫃壁角。

赫飛鵬：啊？竟在我臥榻之側！

媽　　然：你毀了他一幅水玲瓏，我收了他一幅羅漢，出獄之時，只想完璧歸趙。不想他竟⋯⋯

△媽然並無陷害夫君之意，只是想還給宇青羅漢圖。所以看到此局面，有點覺得對不起夫君。

赫飛鵬：唉，天意！天意！

△陳真在鬧哄哄中提出一建議，對赤惹夫人建議。

赤　　惹：這兩幅畫作一般無二，一起放置廂房，見畫不見人，她怎知是何人所獻。（對兩丫環說），春花，你捧赫軒主所獻之畫進入廂房；秋月，你捧此人所獻進去。不得多言。

陳　　真：紫靈師父自然心向徒兒，豈能由她甄別？

蘇祺昌：已然請到。

赤惹夫人：言之有理，既然題為「殘筆過紫靈」，自當請出紫靈師父。只是，水遠山遙⋯⋯

蘇祺昌：豈能公親兼事主？須請紫靈師父前來分辨。

陳　　真：誰真誰假，行家一看便知。墨哲城「鑑賞權威」非赫老闆莫屬。

△赤惹一邊說。一邊兩丫環各捧一幅畫至廂房。

△秋月所捧是真，是宇青出獄後媽然歸還他的。宇青親自獻於品畫會。

△春花所捧是宇青假冒仿畫，蘇祺昌賣給赫飛鵬。赫飛鵬親自獻於品畫會。

另一丫鬟：老師父，隨我來。

△淨禾在丫鬟引領下，手持雲帚經過大廳，走向廂房。

另一丫鬟：小心石階，轉過迴廊，不入正廳、請至廂房。

△淨禾經過門口時，宇青瞥見。淨禾素襪履紅塵，雲帚輕拂。

△宇青身在大廳，往外看。

淨　　禾：（吟）畫堂幽靜、暗潮千疊。

另一丫鬟：放下珠簾，隔起屏風。

宇　　青：（吟）萬籟無聲、一時靜悄。

△淨禾先看看周遭環境，靜謐幽深，有點像當年作畫的禪堂。再看兩幅畫。

△先走到秋月捧的宇青所獻前，一眼就看出是她和宇青在紫靈一起修復的真跡。淨禾忍不住激動。

淨　　禾：（唱）

十五年分別未相見，相逢一識即了然。

似看見我二人心意相流轉，似覺得流風迴雪亂如棉。

思往事惘然中多少留戀，出家人強忍悲哽咽難言。

宇　青：（唱）蕩悠悠一聲嘆，蕩悠悠一聲嘆飄忽迴旋。

△宇青似乎又在空氣中追逐、捕捉著對方的氣息。

今生有人常顧念，一股暖意上心田。

宇　青：（唱）隔珠簾阻屏山，氣息依舊交互還，

△師徒二人隔牆唱。

△淨禾已經確定剛才那幅是真跡，另一幅不用看了，只是隨便走到春花面前做個樣子。沒想到卻從中看到了宇青十五年囚牢所受的痛苦，淨禾心疼。

淨　禾：（唱）

這一幅羅漢嗔目含憤怨，藏不住宇青他胸中積怒堆石疊山。

十五年獨自個冰吞雪嚥，十五年冤屈盡吐在筆墨間。

對畫圖暗呼喚，宇青我的憨……兒！

△宇青似乎又聽到師父的嘆息聲。

△淨禾宇青同唱。

宇　青：（同唱）悔不該請你下山沾惹塵凡。

淨　禾：（同唱）悔不該命你下山誤闖塵凡。

△淨禾仍在春花所捧仿冒假畫前，淨禾發現宇青畫著畫著心靈已經逐漸得到淨化，稍覺心安。

淨　禾：（唱）

淚迷濛、似看見、長眉羅漢，

肅穆中、還帶著、莞爾笑顏。

小憨兒、他似是、畫隨心轉，

翰墨中、漸脫囚牢、意轉澹然。

藉殘筆、滌怨憤、真情抒展，

但願他、終能夠、萬物盡作自在觀。

（轉身捧起秋月手中的真畫）

捧真跡、入廳前、再看一眼，

△淨禾戀戀不捨的再看一眼十五年未見的真跡，突然一驚，想起這怎麼能算真跡呢？其中明明有我們兩人的情愫。

淨　禾：（唱）【散板高腔】真假虛實、誰能言？

△淨禾想了想，轉身和春花一起將畫帶至大廳。

△眾人見春花出，知道淨禾選的是赫飛鵬所獻畫，也就是宇青出獄後的仿作。

△此舉宇青與赫飛鵬大為意外。蘇祺昌不甘心，但也沒辦法。

眾　　人：春花所捧，乃是赫老闆所獻，想是此幅為真。

赤惹夫人：老師父，妳確認此畫是真？

淨　禾：（搖頭否定，對赤惹夫人說）請將此畫贈與老尼。

赫飛鵬：（暗喜，搶上前一步）此畫是我所獻，多謝師父還我清白，「真跡」自當贈與師父。

△這是宇青在獄中所畫的假畫，春花捧著。淨禾對畫撫摸，這裡面藏了一個淨禾不認識的宇青，由憤怒漸轉平和的宇青。

錢員外：赫老闆稍安勿躁，老師父都還沒說哪幅是真的呢。是嗎，老師父？

△眾人等待著淨禾的答案。

淨　禾：都是真跡，也都不是真跡。這一幅（指春花所捧畫，即赫所獻的宇青仿作），似假還真。這一幅（指向秋月。秋月正從廂房中捧著畫走出來，這是師徒二人在紫靈共同修復的畫），是真還假。

錢員外：師父，您別打禪語啊，這可是事關重大。

淨　禾：這一幅（指春花所捧畫，即赫老闆所獻，宇青出獄後的仿作），藉殘筆、寫真情，似假還真。

眾　人：如此說來，另一幅是真跡囉？（指秋月所捧師徒兩人修復的畫）

淨　禾：真跡在紫靈，斑駁殘破，我與徒兒，不忍品品毀損，將它修復，才有今日十八羅漢圖。即便是真，又何為真？這世上哪裡還有真跡？阿彌陀佛。

△淨禾邊說邊把秋月手裡的畫接過來，親手交給宇青，這是兩人在山中共同修復的畫，裡面有兩人的情愫。

△眾人仍茫然。

△赫飛鵬卻鬆了一口氣。

宇　青：我自珍藏，無意出售。

赤惹夫人：玄之又玄，且自由他。既有殘筆落款，又是羅漢，正好我新建佛堂甚多，此畫出價多少？

赤惹夫人：品畫會豈不空走一遭？

媽　　然：嫣然獻畫。

赤惹夫人：（看畫）海棠紅。上有印鑑，（細看）赫飛鵬。

眾　　人：原來是赫大老闆安排的一場戲啊，高潮竟在此刻。哈哈哈哈。

△一陣熱鬧。

△淨禾和宇青離開眾人，走到最前面。淨禾要走了。

宇　　青：相視一笑。

淨　　禾：相視一笑？

宇　　青：師父，師父放心，清風明月，常在我心。從今以後，妳在紫靈清修，我在紅塵作畫，每見彩霞，隔山隔水，相視一笑。

淨　　禾：為師……要走了。

△淨禾和宇青離開眾人，走到最前面。淨禾要走了。

△淨禾和宇青分開了。

△淨禾抱走宇青出獄後的仿畫，那裡面有宇青從激憤到淨化的心情轉折。

△宇青抱著師徒二人在山中之畫，這裡面有兩人的情愫。

△後方，眾人仍在熱鬧歡笑中。

△赫飛鵬提筆在「海棠紅」上親筆落款，赫飛鵬第一次笑得如此坦然。嫣然依偎著他。

△只有蘇祺昌，扼腕頓足嘆息。

全劇終。

第二章：創作

十八羅漢圖

（一）有一種情感，很私密

文／王安祈

看戲，為了看人間情愛流轉。我無法略過情感，單純欣賞唱念做打。對我而言，那只是技，如果沒有依託於文本的深情，手眼身法步甚至曲牌格律、美妙文辭，都只是技。

因此，編劇於我，是一段不斷開發新感情的旅程。

國光劇團的新創作，總想開創出一些新的情意。於是從《王有道休妻》被偷窺的心靈冒險，《三個人兒兩盞燈》心無歸屬的無邊寂寞，再往《金鎖記》《青塚前的對話》乃至於《伶人三部曲》，一步一步往內深旋，戲早已不止於抒情，更試圖勾抉不可言說的幽微心事，「向內凝視」是這些故事的共同視線，「心靈書寫」也漸次成為國光新戲的特色。

而這樣的靜謐幽深，好像不太適合劇團慶生的調性。

二〇一五是國光成團二十年，我特地早早邀來豫劇皇后王海玲的二女兒劉建幗，希望借助她在「奇巧劇團」擔任編創的精采經驗，編一本熱鬧喧騰的慶生大戲。那時我剛看了建幗的《狂魂》《Mackie踹

共沒？》，《江湖四話》，那曲折情節與跳躍節奏令我目不暇給，非常想邀她來為國光打造歡樂熱鬧的新風格。建幗順著我的要求想了好幾個故事，武俠、神話、奇情、跨文化，每個大綱都很好，每個故事都讓我一聽就著迷，但興奮之後，冷靜下來，卻怎麼都覺得不像國光。小平導演加入討論後，也點出了我陷入「過生日」的迷障。建幗因此調整調性，而她如果真才華橫溢，不久就抓住了國光一貫的「文學性、現代化」，想出了《十八羅漢圖》全新故事。建幗才說了大綱前段，劇中男女輪流入室作畫一段，我當下就有了感覺。

有一種情感是很私密又很超脫的，那是創作夥伴之間的默契。我到國光十幾年了，很珍惜與〈魏海敏、李小平的感情。《十八羅漢圖》的創作雖非始於此，沒想到七彎八拐竟回到了自身，下筆時自然將此情感投射在內。

剛到國光時我很膽怯，看到魏海敏就想躲開，她說話很直接，站在排練場上，真像貴妃娘娘駕到，令人不敢逼視。而創作是一件神秘的事，我是通過一次又一次創作，逐漸看到她的內心。

有一回觀眾問她何以能體會《金鎖記》曹七巧的性情，她從頭回應，說起自己從小孤獨膽怯、內向羞澀，除了唱戲不知還能掌握什麼，說著說著流淚了。我聽著，不僅體悟她如何詮釋曹七巧緊握金錢的心思，頓時也體會她演《貴妃醉酒》何以能在華貴中透出一絲孤獨哀傷。貴為娘娘，除了雍容美麗，還能緊握什麼？而如此的雲鬢花顏，唐明皇竟還會失約。百花亭獨自喝一回悶酒，倚著宮娥冷清回宮。京

劇的宮女們沒有生命，不能有表情，只能美麗而機械式的攙扶娘娘。這是京劇的倫理，主角獨大，龍套們豈能攬戲？沒有情感互動，娘娘更加孤獨。魏娘娘的醉酒，華麗與孤寂交織。這是傳統老戲，我從她的表演、她的身分地位，乃至於劇場規律與戲班倫理，體會了她的孤獨。而我為她一手訂製的戲，當然感受更深。

我為魏海敏量身打造了好幾齣戲，一個個女子出自我筆下，有我早就想寫的孟小冬，也有原屬被動而後才開始摸索的吳爾芙的歐蘭朵。編劇時我誠懇面對自我，探索內在，而寫的是魏海敏扮演的孟小冬、歐蘭朵，海敏的表演特質甚至生命情調乃一併涵融。探索自我，也照見對方，兩相鏡照，無私可藏。我透過創作，認識原本不認識的魏海敏，反過來更了解自己。而海敏透過扮演來回應我，她的塑造，夾帶她自身的情感體驗，疊印進劇中女子的生命歷程，最後的呈現未必如我最初之所想，而她總給我驚喜，也開啟我的視野。劇中女子像是媒介，隔著孟小冬、歐蘭朵，我和海敏有了更深入的認識，這份感情很私密，幽深。

我們沒有任何私下交往，一切來自於創作，這些戲裡，有她，有我，他人無可替代。我非常珍惜這份感情，不想竟能投射至《十八羅漢圖》。

《十八羅漢圖》有兩場景對比，凝碧軒與紫靈巖。前者是滾滾紅塵中的拍賣會，文化氣息裡也有藝術市場的各種操作。深山上的紫靈，則象徵藝術創作必要的靜謐清幽素樸，但在這裡也有一段複雜的心

情糾葛。魏海敏飾演的女尼當年救了一名棄嬰，取名宇青（溫宇航飾演），撫養長大。原本出自於善念，只當是松鶴泉蘿相為伴，誰知山中無甲子、歲月不知年，轉瞬眼前人竟成了翩翩少年，她命宇青下山，而宇青則要求兩人正合力修復的十八羅漢圖完成之後才離去。藝術創作在此像是藉口，分不清是單純的撫育親情，或是更複雜的曖昧情愫，女尼警覺到是出家人斷絕世緣的關鍵時刻了，實則又的確是兩人共通的理念使命。

宇青想出了兩人同在一室、卻畫夜輪替、互不相見的創作方式，這本是乾淨絕妙之策，然而彩霞相隔，卻又勾起多少遐想。

此後一年，兩人確實未曾相見，但在同一個空間，各自對著同一幅畫，揣想對方下筆時的心思。形體的刻意分離，擋不住筆墨間情思流動。舞臺上，他們一同調藤黃、拂粉塵，拂了一身還滿，整個屋子悠悠飄忽、零亂飛旋。導演讓他們共用硯臺、互蘸墨色，宇青的水袖與女尼的雲帶故意都改用黑色，墨色相牽、對照共舞，一來一往、穿梭遊蕩，織成流光如線，一年未見的雙方，似離而合，通過一幅畫，情思愈加密纏。

編寫這段時，我時刻想起這些年與創作夥伴之間隔著筆下人物的心靈貼近，當然在《十八羅漢圖》裡，女尼和宇青另有一分撫育之恩、相處之情，使得劇情更為耐人尋味。

古畫修補告一段落，女尼看著兩人共同的成果，卻一陣驚詫：「一點心事難藏隱，幽情密意在筆鋒」，她不敢面對自己掩藏不住的真情，叫宇青把畫帶下山去，她守在紫靈，獨自修行。

而紅塵裡的凝碧軒，又是另一對：唐文華（赫飛鵬）與凌嘉臨（嫣然）。設定新秀旦角凌嘉臨登場，自是著眼於人才培育。而如何處理頭牌老生唐文華和小嘉臨的夫妻情，卻讓我苦思良久。後來我是從唐

文華自己的愛情裡解套。

文華與耀星夫婦有一點年輩差距，而文華疼愛妻子有目共睹，耀星得寵撒嬌，但在藝術面上竟不敢直呼唐文華，而以老師稱之。這樣的關係很令人感動。《十八羅漢圖》裡的凌嘉臨，尊重仰慕唐文華老闆才華，十六歲嫁他為妻，而藝術市場上縱橫八方的夫君，內心竟有脆弱一面，他能做第一流的鑑賞家、蒐藏家，卻不敢在自己的畫作上題上真名，偏只仿冒，非僅為擴充買賣市場，更欲掩飾內心不安。妻子失望勸阻，他卻飾詞夸言：人生不滿百，我這枝筆卻能上下縱橫幾千年，「一彈指，百年光陰、揮之即去：一拊掌，千年歲月、召之即來。」歲月輕如塵土，在我手中恣意翻轉，那些騷人墨客要買的，不就是這逝水光陰、陳年歲月？

戲的最後，藉辨畫之真假，探測作品能承載的情有多真多深。創作是一面鏡子，映照著創作者自己都無法清晰看透的內在潛意識，即使是偽畫，仿冒者的情感也會滲進作品裡；而模仿過程中，是否也會受到原畫氣韻的感染？宇青偽造假畫時，初則憤恨，最後殘筆居士的冲淡靜謐或許稍稍安定了他躁鬱的心情。於是，本劇想探問的是，什麼是真什麼是假？藝術有沒有複本？藝術能修復嗎？修復可視為另一種創作嗎？而十八羅漢圖原創人以「殘筆居士」為名，又衍生出另一層問題：藝術品有沒有所謂的完成時刻？而《十八羅漢圖》敘事曲曲折折，最終指向創作本質的探究。建幗想出的劇情這般曲折深刻，「似假還真、是真還假」的關鍵辯證，使這齣戲宛若一則寓言，指向臺灣京劇，更指向藝術人情。

編這戲要用到很多繪畫與修補古畫的知識，我不懂畫，雖然讀了些，下筆編劇時還是不敢妄言，所以決定改用我熟悉的詩詞文學理論代替畫論，像是「不黏不脫、似離而合」，「不即不離、欲實還虛」，「潛氣流轉、留白虛空」，藝術之道，原自相通，而「修殘補缺」和「巧奪天工」之間的辯證，不只適

用於上半場的彩霞相隔輪流補畫，其中的隱喻意涵，更實串全局。創作始自觀看的視角，正如羅漢低眉、垂首、仰觀、回眸，所見各自不同。而赫飛鵬策馬入紫靈，與淨禾師父的掃葉問答，也不只是禪機，更是藝術，是人情。寫得最過癮的，當然是最後淨禾下山辨畫的大段唱詞，正如多篇劇評所指出的：「藉由兩幅羅漢圖的真偽，認清自我本體。雖為仿作，卻在創作過程中，重拾真心。」「像一齣復仇推理劇，表相說的是真假兩幅畫，內裡深掘的卻是藝術的真諦，與情思的遮蔽、追索、揭露、告解。」

這是我們想開發的戲曲新情感。同時更想試探京劇作為動態文學（非止於表演藝術），能夠表現的情感有多深多廣。編新戲不只是選個故事安設各式唱腔供名角發揮唱工，創作的過癮，當如一場心靈洗滌。《十八羅漢圖》宣告記者會上，魏海敏停車後進入，沒聽到我講話，而她一開口竟也是「創作如修心修行，一部戲完成，像是徹頭徹尾洗滌淨化」，竟是這般不謀而合，我們都期待國光能把京劇帶入精神層面的探索挖掘。此劇演出後獲得多篇深刻劇評，指出魏海敏的面部表情莊嚴，肚裡卻肝腸翻攪，這已經不是傳統戲曲含蓄蘊藉可以形容的，不慍不火，宗教味不濃，卻令人感到「信仰」的內駐，是傳統戲曲中從未有過的角色，「魏海敏以此角將戲曲人物所能涵蓋的向度又拔高一級」（國光邀請學者的匿名評鑑）。

此劇也獲得「台新藝術獎」肯定。台新藝術獎的評選是以「未來性」為主要指標，京劇是傳統藝術，能得到這大獎，給我們的鼓勵極大。戲曲的未來沒有定向，有待深入探測，開發秘境。對我而言，極力堅持追求的是古典押韻詩化的曲文，新情感與現代性一定要以傳統表演和古典意境來呈現，而現代情思與表演身體、語言載體的新舊之間，本身不就是一番辯證與修復嗎？

王安祈

第 9 屆國家文藝獎得主。國立臺灣大學文學博士（1985），現為國立臺灣大學講座教授。學術著作多本，最新專書為《海內外中國戲劇史家自選集—王安祈卷》《戲曲物質載體研究》、《性別、政治與京劇表演文化》、《崑劇論集》。學術研究獲國科會傑出獎、臺大胡適學術講座等榮譽。1985 年起與郭小莊、吳興國、朱陸豪、魏海敏、周正榮、馬玉琪、曹復永等著名京劇演員合作，新編京劇《紅樓夢》《袁崇煥》《通濟橋》《孔雀膽》《王子復仇記》等。2002 年起任國光劇團藝術總監，規劃《王熙鳳》，新編《王有道休妻》《三個人兒兩盞燈》《金鎖記》《青塚前的對話》《歐蘭朵》《孟小冬》《百年戲樓》《水袖與胭脂》《探春》《十八羅漢圖》《孝莊與多爾袞》《關公在劇場》《繡襦夢》《天上人間李後主》（部分為合編）。應國家交響樂團之邀新編歌劇《畫魂》。修編崑劇《2012 牡丹亭》由史依弘、張軍於上海演出。新編劇本曾獲新聞局金鼎獎、教育部文藝獎、編劇學會魁星獎、文藝金像獎（連獲四屆），金曲獎最佳作詞獎，1988 年因編劇獲得十大傑出女青年，2005 年獲國家文藝獎。

（二）《十八羅漢圖》創作歷程

文／劉建幗

感謝國光劇團、編編輯的邀稿，希望我以編劇的身份跟讀者們談談「當代京劇創作、劇本概念與創作架構」。然而，身為一個從小在豫劇的環境生長，又看著歌仔戲長大的孩子，真的不敢在諸位先進前輩面前談論當代京劇創作。這裡謹就《十八羅漢圖》的編創歷程，一段對建幗而言意義非凡而難忘的創作過程，與讀者分享。

在安祈老師寫信邀約擔任編劇之時，我的編導作品均為歌仔戲、舞臺劇（音樂劇）和電視劇。對於京劇的文本相當陌生，因此，在創作的過程中，寫作題材的摸索，花費了相當漫長的時間。想及此，對安祈老師便有著說不完的感謝：不僅是對建幗的賞識、大膽任用，還有在過程中的引導與討論。每當「山窮水盡疑無路」時，安祈老師又會溫柔地對我說：「不要緊的，這些辛苦都是只是過程，結果一定會很好的。」安撫了創作過程中巨大的壓力。

《十八羅漢圖》最初的發想，是來自許多關於偽畫、拍賣的新聞事件，引發對「真、假」價值的思

考。再從與安祈老師一次次會議中，資料蒐集與閱讀中慢慢深掘，筆墨中富藏著的情感。於是這個劇本歷經了各種版本，終於定調為「以書畫藝術品進行的基督山恩仇記」：在曲折而通俗的復仇故事中，帶入對藝術創作與人性之間的省思。

在寫作的初期，我一頭栽進各種繪畫史、古代畫作的研究之中，各種相關書籍、期刊、網站、論文，都抓來狂讀，涉獵了顏料製作、古畫修復、古代書畫市場、偽畫考究等知識。但這齣戲要探討的是在藝術創作中的人性，若以真實的某朝代、某畫家、或某畫作為核心書寫，只恐會落入史實考察而綁手綁腳。後來決定，既然探討的主題思想已經確定，便不受限於朝代人物，而是創建一個，在古代中國的邏輯中的一個虛擬朝代。

故事發生在歷史中不曾存在的「墨哲城」與「紫靈巖」裡，雖然帶入了具現代感的「藝術品拍賣會」的風格設定，然而在考究上，例如中國的晚明時期，確實是有如此的現象，我將這種拍賣會美其名為「品畫會」，算是一種古今皆然的諷刺。時間橫跨三十年，全劇圍繞在一幅畫作：《十八羅漢圖》。

透過淨禾師父、宇青、赫飛鵬、嫣然、赤惹夫人，這些角色，開展的帶有寓言色彩的故事。為增加其虛擬性，人物的名字也不甚寫實，呼應繪畫的主題，角色的命名，也從色彩延伸出對人物形象的呼應。

「赫」飛鵬的「赫」是個少見的姓氏，本意是「赤紅、深紅」的意思，跟他的人物性格頗班配。與妻子「嫣」然，都屬暖色系，和來自山林的宇「青」成為對比。淨禾隱藏著出家人的超然白色染了淡淡青綠色的感覺。

劇本的架構是以最末場的「品畫會」當天，淨禾在後廂房等待時，閱讀宇青寫給他的書信開始倒敘。

由這封信，帶出墨哲城裡文人騷客的附庸風雅、書畫買賣市場的利益算計、紫靈巖裡，師徒間以彩霞相

隔的幽微情感。在書寫架構時，我將時間點切為：

A：今年。宇青出獄後展開復仇。

B：三十年前。宇青在紫靈巖與淨禾修補十八羅漢圖。

C：十五年前。宇青下山至凝碧軒工作。

D：讀信/寫信人敘述。

希望透過這四種時間的交錯敘述，將劇情層層揭露，帶領觀眾抽絲剝繭，深入、展開故事的全貌。

然而在這樣的寫作手法下，最重要的仍然是人物、情感的刻畫。

以編劇來說，全劇最花心思，也最深刻的角色，是魏海敏老師所飾演的淨禾師父。當我還在糾結於題材與情節的時候，小平導演一句話點醒了我：你要讓魏海敏老師演什麼樣的角色？這是個多麼難的習題啊。一直繞在情節裡打轉的我猛然一驚：我筆下的人物，值得讓頂尖的戲曲藝術家飾演嗎？

絞了腦汁，創造出未沾俗塵，卻無意間踩在禁忌情感邊緣的淨禾師父。

淨禾當年救下的小娃兒宇青，時光飛逝，長成了堂堂少年，自己本來的一番不摻雜的善意，卻作了孤男寡女，朝夕相處的情感在恩情、親情間游離。於是讓一道彩霞相隔兩人，方得繼續修復《十八羅漢圖》。以幽微的方式，寫筆墨之間，情感的流轉。為卻心念而互不相見的兩人，情愫卻仍在一來一往的筆墨間，在看不見對方的禪堂畫室之中，那些氣息與思緒，拂了一身還滿。

凝碧軒主赫飛鵬，書寫的是書畫商場偽畫高手內心的複雜糾結。他對自己手中的畫筆充滿信心，卻從來只用於偽造名畫。一個看似把「真假」一事玩於股掌之間的人，卻十分迷信名家落款，看不見、也

不願面對自身創作的價值。在赫飛鵬周遭，充滿各種耐人尋味的心理狀態，影射現代資本主義膨脹扭曲的社會。因為這樣的市場形式，所帶來的迷思：價值來自名家的落款，讓赫飛鵬一步步落入宇青設下的陷阱中。

在赫飛鵬意氣風發的自信下，描述的是藝術買賣的自我困搏。擔任破題角色的則是宇青和媽然。媽然是解題者，宇青則是實踐者。

以媽然與赫飛鵬的夫妻相處，帶出赫飛鵬的心理障礙和盲點：她看見了赫飛鵬真正的才華價值，而赫飛鵬卻執迷於名家落款帶來的財富價值。對與「美」的解讀，不僅體現在對繪畫的品味上，也表現於赫飛鵬對媽然外貌打扮的生活細節。

情節推動的軸心在於宇青從深山古寺被養大、修畫，純真的他帶藝下山卻因畫畫市場的利益糾葛連帶遭受陷害入獄，乃至於在獄中製造偽畫開啟對赫飛鵬的復仇，引動淨禾師父下山重新檢視兩幅《十八羅漢圖》判定真偽。

當初的初稿結局是灰色惆悵的。淨禾說出這兩幅：「都是真跡，也都不是真跡」。赫飛鵬也好、三十年前的自己也好，其實都被這些無謂的想法困住了。她拖著老邁的身子，手捧宇青所畫的《十八羅漢圖》，留下爭吵不休、永遠為了名利紛擾的品畫會，獨自離開。然安祈老師妙筆一改，讓媽然獻上赫飛鵬的畫作，並且赫飛鵬在畫作題了自己的名字，不再躲藏於名家仿作的背後。這樣的修改，讓整齣戲的餘韻更為喜慶與正向，也更能符合國光劇團二十週年團慶的格局。

這兩種結局走向，都是以宇青在獄中所畫的，那充滿生命力與情感的「仿作」，打破了「真」、「假」的二元分立。

在為這齣戲做資料蒐集的過程中，很喜愛徐小虎教授在《被遺忘的真跡──吳鎮書畫重鑑》中的一段文字：

如果我發現自己最喜歡的一幅吳鎮畫作原來是十五世紀的作品，就帶著嫌惡的口大叫：「贋品！」而棄之如敝屣──那麼就表示我其實從未認真地把它當作一件藝術品來看待，我所「愛」的，只不過是這件作品附屬的象徵性意義：我有能力欣賞並瞭解這位傳奇的元代道家隱士畫家。

真情直率地點出：在古董書畫市場上，「真品」、「贋品」差一個字，售價差之千里。但它們的價值真是如此嗎？卻倒未必。

宇青為了復仇而仿造的圖畫，卻也在筆鋒流露了憤恨、真情，乃至於從繪畫中得到心靈的解脫與釋放。這些藏在筆墨的中情感，使得看起來近乎一樣的畫，仍然可以讀出作者的氣息。雖是「仿作」，卻有真情。一幅畫是仿的，情卻是真的；另一幅畫是真的，卻是被一層層重建修復的。要如何說誰真誰假呢？於是劇末淨禾說出：似假還真。是真還假。

這個劇本的情節看似曲折複雜，但核心的概念，具是透過主要角色交織體現。在魏海敏老師、唐文華老師、溫宇航老師還有飾演嫣然的新生代演員嘉臨，在他們的詮釋下，散發璀璨的光芒。

建崳身為後生晚輩，有幸能與這麼多頂尖的藝術家、前輩合作，並在創作過程中得到諸多提點，獲益匪淺。數年後的今日回望，過程如同共同作畫的夢境一般。在安祈老師細膩動人的筆觸，深厚的文學造詣下，提升了本劇的思想高度，彌補了建崳在人生歷練與學識上的不足。我就像一個努力的水手，埋

頭苦幹，還在船上恣意的種花種草；而安祈老師才是掌舵的人，以恢弘的視野，看顧著臺灣京劇的發展脈絡，將這齣《十八羅漢圖》，駛向在當代京劇戲曲中的定位。本劇能夠受到台新藝術獎的肯定，乃至於今日劇本書的出版，建幗能在參與其中貢獻所長，萬分榮幸與感恩。

劉建幗
奇巧劇團團長
臺灣藝術大學戲劇學系碩士
高雄師範大學兼任助理教授

臺灣藝術大學戲劇學系碩士，現任奇巧劇團團長。編導作品橫跨舞劇、音樂劇、歌仔戲、京劇、豫劇與電視劇，力圖打破劇種與文化的疆界，開創新世代戲曲風格。2016為左營古城百年量身打造《見城》，從史實出發，以虛構的故事情節召喚真實的歷史場景，被譽為「傲視臺灣劇場界的環境劇場經典」；其應臺北藝術節邀約改編布萊希特作品《Mackie 踹共沒?!》及《波麗士灰闌記》，蒙專家讚譽：「不僅在戲劇表演上玩耍現代趣味、翻轉某些題材的詮釋觀點，更為戲劇注入具有現實感的現代意識，讓歌仔戲真正成為當代臺灣最有代表性的劇種。」並獲選為《PAR表演藝術》2016年度人物。

近期編導作品包含：【高雄春天藝術節】歌仔戲環境劇場《見城》編劇及副導演：明華園天字戲劇團《偷天還春》導演；臺灣豫劇團特別公演《觀‧音回眸：王海玲的華麗轉身》編劇：奇巧劇團《蝴‧蝶‧效‧應》編劇、主演、復排導演：衛武營×奇巧劇團《鞍馬天狗》編劇、導演；明華園天字戲劇團《信》編劇、導演；臺灣豫劇團《蘭若寺》編劇；國光劇團年度新編京劇《十八羅漢圖》編劇（與王安祈教授合編，獲選台新藝術獎「年度五大」劇目）；全國運動會開幕典禮表演活動導演；奇巧劇團《我可能不會度化你》編劇、導演、主演；明華園天字戲劇團《國士無雙》導演；奇巧劇團《Roseman 玫瑰俠》編劇、導演；臺北藝術節×奇巧劇團《波麗士灰闌記》編劇、導演、主演；臺灣春風歌劇團《江湖四話》編劇、《鍾無豔》導演；臺北藝術節×一心戲劇團《狂魂》導演、《茶之心》編劇；臺灣豫劇團「王海玲從藝五十年特別演出」《梆子姑娘》編劇；高雄都會歌劇團跨界製作《青春‧不老歌》編劇、導演；一心戲劇團《Mackie 踹共沒?!》編劇、導演等。

(三)信任的完成——
談《十八羅漢圖》

口述／李小平　文字整理／劉育寧

「演出過後，收到各方的回饋，看著背板，我心裡想著，這次演出對我來說是什麼？心裡浮出了一個答案：這次的創作經驗，是國光團隊『信任的完成』。」

——李小平

廣泛的論及東西方美學概念時，「東方寫意、西方寫實」是常見的區分方式，然而，在經歷了國光一系列新編戲的嘗試與實驗積累之後，我們以為：在「寫意」和「寫實」之間，還有一種「寫虛」的可能。「寫虛」這詞或許有點抽象，換個更熟悉的講法——「空靈」——雖不那麼精確，但卻好理解得多。

所以可以想見，舞臺佈景幾無實景，而是透過幾何線條的稜線搭配、多媒體的軟性陳述，讓空間轉化為一幅一幅的畫，找到和載歌載舞的表演對話的可能。

既名為「十八羅漢圖」，觀眾總會問：那臺上會有十八羅漢嗎？誰來演十八羅漢？我們會看見那幅被評為神作的「十八羅漢圖」嗎？是哪位大師要來繪製的？很抱歉，順著「寫虛」的路子便知——臺上當然不見羅漢、不見羅漢圖。取名「十八羅漢圖」乃是一則暗喻：在佛教原典中，十八羅漢是離人間最

近的神，被派往人間弘法，可謂離俗世不遠，而劇中人物在出世與入世之間的糾葛與掙扎，正好和「十八

羅漢」遙相呼應。

說到此，仍然必須要再三澄清，《十八羅漢圖》這戲和宗教一點關係也沒有。在創作脈絡上，它仍與過去我們一再深掘的人性幽微相呼應，在技法上，除了維持我們一貫熟練的「多層次敘事」，更因為鬼靈精怪的編劇新血劉建幗的加入，延伸到了「空間的跳躍」這一塊，舞臺上的兩條主線不管是劇情鋪陳、背景設定或是調性安排，皆大不相同，這正是對身為導演的我最大的考驗。

如何解決呢？仍是回到「寫虛」這兩個字，在《十八羅漢圖》的舞臺上少見寫實道具，連整齣戲的核心「畫」，都徒具卷軸之形，輔以空白畫布的方式呈現。無論是拍賣場上說得天花亂墜的極品佳作、或是師徒合力完成的傳世鉅作，都沒有實體畫作提供給觀眾作為視線的依歸，畫實際上是什麼樣子，完全都必須仰賴演員透過唱段及表演傳述。因此，導演和演員必須經過非常細膩的討論工作，來補足這些「不可見」的畫作，讓觀眾光聽其聲、光見其表演便能想像名畫之丰采。至此，「化虛為實」一理想便能成形。

這幾年遊走兩岸導戲，親眼見到許多名伶，在舞臺上大開大鳴，傳統工法底蘊扎實，純粹地用技藝就能征服觀眾，但與此同時，大陸的製作也常因時間壓力亟欲求成，最終僅能安全地走入模式化，少了一些細膩與深刻。回到國光，我才想起在這工作的幸運，藝術總監、編劇、演員，以及所有的設計群，都願意極其耐心地面對藝術，再三琢磨、容忍嘗試與犯錯，不厭其煩的開會、享受理念碰撞的火花。而也就只有再這樣的氛圍裡，我們才能創作出《十八羅漢圖》這樣透過論畫藝而深刻自省、藉對藝術真偽的討論，誠懇面對自己。

李小平

第15屆國家文藝獎得主。陸光劇校第3期勝字輩、國立臺灣藝術專科學校、國立臺北藝術大學劇場藝術研究所導演組碩士畢業。曾服務於陸光國劇隊、復興國劇團，為國光劇團一級導演。1995年榮獲中國文藝協會戲曲導演獎。2009年高雄「世運會」擔任開幕式演出導演。創作類型多樣，橫跨傳統與現代劇場之間。導演代表作品：國光新戲《廖添丁》《閻羅夢——天地一秀才》《王熙鳳》《李世民與魏徵》《三個人兒兩盞燈》《金鎖記》《快雪時晴》《孟小冬》《狐仙故事》《百年戲樓》《梁山伯與祝英臺》《水袖與胭脂》《探春》《康熙與鰲拜》。京劇小劇場《霸王別姬——尋找失落的午後》《王有道休妻》《青塚前的對話》。民心劇場《武惡》《刺桐花開》《人間盜》、兒童音樂劇《睡美人》《小紅帽》、古裝歌舞劇《歡喜鴛鴦樓》、音樂劇《梁祝》、實驗戲曲《傀儡馬克白》、現代小品《掰啦女孩》、千禧年總統府前遊藝活動編導等。近年來外邀執導有2010年川劇《夕照祁山》《草民宋士杰》《梁祝》，新編崑劇《2012牡丹亭》、2013年上海崑劇團《煙鎖宮樓》、2014上海大劇院製作《金縷曲》及2015年上海張軍崑曲藝術中心《春江花月夜》、2015年廈門高甲戲《大稻埕》均受到肯定，為兩岸一致矚目的戲曲導演。

【主演：魏海敏】

口述／魏海敏　採訪、文字整理／邱慧齡

(四)抖落一身繁華——魏海敏心中的《十八羅漢圖》

「更令人驚豔的是《十八羅漢圖》的深山女尼，海敏抖落一身繁華，體現生命的本真」──王安祈

對京劇舞臺上的百變女王魏海敏來說，演出新編京劇《十八羅漢圖》是一個全新不同的經驗。對於一個新編戲曲的創作方式，「淨禾」這個角色在她的舞臺生涯中的特殊性是什麼，又是否喜歡或認同這個角色？

問：還記得第一次拿到《十八羅漢圖》劇本的印象嗎？讀劇本時曾經有困惑或想要推翻的地方嗎？創作時的心思，想傳達的情感為何？最滿意、最不滿意的創作分別是哪一段？

答：一般我的作法，劇本拿到手後，整個詞先縷一遍，唱腔會由專門老師來編，除非我特別有感覺的或

感覺不順的地方，不然我通常是很信任編腔老師的。我會比較注重的地方是唸白，也就是口白這個部分。因為唸白是既在講述故事，又是在跟劇中人的對話，所以它必須要很通順。一般而言編腔是依文字來寫，但書寫和唸起來有時是兩回事，為了要更通順，我可能會倒裝或修改意思，來處理我的唸白。等到唱腔唸白都逐步確認的時候，就進入導演排練的階段，也就是場次逐一開展後，才會想到來編身段，將京劇唱唸做打融入案頭文章，將劇中人物在舞臺上立體起來。這是我在看新劇本的一個過程。

而《十八羅漢圖》我演出的女尼角色，則是蠻出乎我意料之外。淨禾女尼這個角色在戲中是十分脫俗的一條線，與唐文華飾演的凝碧軒主是世俗的，二者形成對比，如何演出這個人物的內在就是我很重要的功課。我自己在修唸白的部分，跟編劇原本寫法有不太一樣的想法。淨禾女尼對於她在山澗中抱來的孩子日久生情，在我的心裡，研究過淨禾這個人物後，反而認為她不是一種男女之情。淨禾自小在紫靈巖修行，她的心是十分清淨的，即使被迫將這個小孩養大，卻從沒有想要依靠他或生起其他想像。清心寡欲的她，為這個逐漸長大成人的男孩著想，未來要回到塵世中，心裡警覺要除掉這個世俗眼光中可能會有被議論的干擾，斷然處置要宇青下山。這樣一個虔誠的修行者，面對兩性荷爾蒙的衝撞，寧願選擇割捨掉一個親情關係，就是因著她立定修行的心。

宇青雖不想下山，要幫助師父修復古畫，但淨禾仍要求完成修畫之日即是其下山之時。接下來畫夜修復畫作的橋段，導演用了現代舞臺劇手法來顯示劇中空間的特殊性及趣味性。在不同時間同一空

間中，二人一起做同樣的動作，正是平行宇宙的概念。如何讓觀眾看到細微動作的表現，我們花了不少時間去研究。雙方彼此心中都想著對方的一種期待感，關注對方做了什麼事情，淨禾就是宇青的世界，一條長桌演繹畫夜分別作畫的情節，雲帚如同放大的筆墨，是非常有想像力的舞臺動作。

完成修復的那一刻宇青迫不及待的來了，淨禾毫不猶豫地將畫送給宇青，這個情意很重，卻是以輕描淡寫的方式來給予：割捨的情同時包含對人／宇青以及對物／古畫的割捨，淨禾回身背對觀眾走到桌邊，那個情感的壓抑是最感動人的，即便作為修行人必須要捨，內心還是痛的，在那一剎那的情感必須是動人的。我記得演出當時回身後，我的內心極為澎湃，身體也不禁顫抖，特別表現出這個人物當下的震動。她很寬慰地能夠拋開，拋開了也就做回自己了，這是修行者的心境。

我個人近年對心靈開發這個領域也是特別關注，每一個角色都是帶給我成長，在紅塵中遭遇到種種事情都是給一份功課，我們對表象的東西能不能看透它。我很高興也很興奮地能扮演這樣一個角色，這對我是一個挑戰。其實現在回想起全劇，會想第一次做得還不夠，我們還有什麼是可以改變，是可以在下一次演出中更精進的地方？演完後我看製作的播放帶感覺也還不錯，唯一只有看到凝碧軒主雖然賣假畫且害宇青入獄，最後還是安穩地坐在這個位子上，完全沒有被懲罰，我個人以為這是有問題的：尤其當時他們會去買畫都是因為是古畫才去買的，這戲似乎針對藝術品真偽的議題提出疑問，但後面並沒有被處理，這是較可惜的地方。

問： 您曾說演曹七巧是您演過挑戰最大的角色，從敖叔征夫人、王熙鳳到曹七巧，似乎青衣美學和角色特質的衝突然仍隱隱在您創作脈絡中出現，請問到演繹淨禾時，還存在這樣的界線拿捏嗎？或者，從什麼時候開始，行當的依歸已經不再是您創作時的束縛？

答： 曹七巧本身的生命經歷是很特殊的，她活在一個不受關愛的環境，求愛又求不得。但她不往內在去觀照，其實是她個人自身的問題。我一直相信，你是什麼樣的人就會碰到什麼樣的環境。我們會遷怒於人，其實是自身的問題。因為我全心投入揣摩這個人物，所以在演完後幾乎有一種失落感，才會說：「今天不演金鎖記，還呼吸幹嗎？」一個多月下來每天都是曹七巧，回到魏海敏就不知該怎麼活了。演出的每一個角色都像是在教我自己。其實說真的，我們自己並不是太瞭解的，而是有什麼事情發生，才會激發自己內在的某一部分，並同時挖掘心中的認知。

我是一個演員，我所呈現的一定是我的極致，我最好的部分。每個人的內在太神秘、太奧妙了。當下我都是以我的最高理解去演出，但想法是會變動的，第二天我有新的想法就又加了上去，每一個人的潛力是無窮，沒有一個人說我就做到這樣了，**努力不是一個結果而是一個過程**，這個過程才是最重要的。

在過程中去研究、去探索是我最開心的部分，演戲是沒有終點的，沒有限制說只能演到這裡，角色是開放的，只是看你要不要進入而已。**成為角色是一個極致的目標**，完完全全成為淨禾、完完全全

成為曹七巧，這恰巧是京劇很有意思的部分。光是貼近角色還不行，技巧還是要有，如何將戲曲手段運用融入，不露痕跡地讓這個角色達到最像的演出。

問：您在京劇行當中的青衣角色，在新編戲中的運用為何？您是否曾經在哪齣傳統戲中「動了手腳」，而更豐富了、或更精彩了那齣傳統戲？

答：有關於我在京劇中的學習是從青衣出發，這句話其實並不能說十分準確，因為我從小開始練功，分科之後我學了刀馬旦與二旦，然後才回到青衣組來學戲。回到青衣組也就是要學很多唱腔的戲，要穩固唱功的旦行，很重要的底韻是唱得好、嗓子要好。每個人在小時候條件適合唱什麼老師都是看得很清楚，我其實小時候唱戲經驗是很雜的，大嗓我也蠻好的，老生我也很愛唱。

而我真正是在 1982 年見到梅葆玖大師，一直到 1991 年正式拜師，大概接下來一、二十年才將差不多十幾齣的梅派戲，按照梅派的演法把它落實。但並不代表那就是我，而是代表我有一個梅派的養分，是紮下我的根底。

然而，在新編戲的角色創造中已不存在這個角色是什麼行當的問題，這個角色是什麼行當其實已經不像傳統戲這麼劃分清楚。就像我小時候都是女老師教戲，一直到在學梅派戲時，特別感受到乾旦唱戲的特別之處。我看到了男旦表演的特點，那是很吸引人的，男性的聲腔特別足夠，聲音雄渾厚實像個圓柱，很像是一個聲音的共鳴箱一樣發出那麼美妙的聲音。雖然如此，我是一個女演員，聲

線沒有辦法如此雄渾，然而乾旦藝術風靡的時代也過去了，在表演上來講女性的思考跟男性是完全

不一樣。梅大師的戲很值得我去學習的原因，就在於它不落俗套，因為女性演這些角色時是比較以

女性的思維去考慮，而梅大師編出來的戲，那些動作和手勢是你想不到的。我想，這可能是他本

身體內也是有陰柔的部分，但他編出來的戲反而是女性不易觀察到的。梅大師是一個陰陽協調的

人，呈現的人物不會是扭捏作態，雌雄同體的物種是很難得一見的，而又同時能呈現一種勻稱的協

調，確實是不容易的。他有一種中性美，而且讓你感覺他就是那個人物，他就是我最大的典範。

身為演員每個人都有自己的特色，我看我小時候的演出錄影帶都有戲在裡頭，幾乎都是極力在做

戲。在一齣戲裡怎麼做手勢，每一個指出去是不一樣的，否則裡頭是沒有玩意的。有句京劇行話是

很有意思的，**好演員要會疊摺**，在演出一個角色的時候，跟你演對手戲的人也會很舒服，因為你會

把戲送到對方那裡，就好像球送過去再被送回來相互達到對應的境地。

我一直屬於埋頭苦幹型，雖然聰慧可以讓我去想，但心裡有跟演出來還是兩回事。以前我是有感受

但不一定講得出來，確實有做到一些。我之前其實演完戲都不太敢看自己的演出，而且也是較自我

嫌棄。我想大概就因為是一個完美主義者，即便演得還不錯，但追求完美讓我總是對演出成果不能

完全滿意。

有些戲即使演出了無數回，我還是每回都有不同的揣摩表現。**梅大師說得好：「凡戲都帶三分生」，**

傳統戲曲表演的部分非常豐富，所以有些演員會以為把戲演完就算了，但就像我在上海演完《武家坡》，有觀眾告訴我，終於知道王寶釧為什麼會是這樣一個人了。即使演出再多回的戲，我也絕不會演成白開水淡而無味。演老戲我們因為是模仿，反而忽略角色的背景。角色的立體化才能將劇情建構成為一個事實，形象也才能塑造出來。現在大陸愈來愈多人期待我去演老戲，很多老戲迷說看到我演老戲會被感動，可能就是因為我將人物帶出來了吧！觀眾看到我的努力，我會很開心，觀眾看不到，我還是會努力去演，身為一個演員就是把戲演好，不然還能做什麼？！

問：《十八羅漢圖》中談了很多的真畫／偽畫的創作性，這個辯論似乎也貼合當代演員演繹傳統戲，演出傳統戲在厚實功底、傳承藝術之外，到底有多少的創造性？他是否也像一個偽仿畫作卻依然保有創作空間的過程？

答：我覺得中國文化的傳承就是一種文化的模仿，這並不是就不具原創精神。偽畫在中國已經有幾千年的歷史，所有的戲曲重新敷演也像一個參考過去的歷程，如同偽畫一般。就我看來，天地間沒有一個事情是真的，所有人間事物都是我們想出來的。其實《十八羅漢圖》超越戲曲的過去主題，反倒是將話題性及爭議性擴大了可被討論的部分。才子佳人千古傳唱的東西太多了，譬如感情也是一種投射，對方的好、對方的壞也都是自己想像出來的，到底什麼是真什麼是假，我覺得正是這齣戲可以讓我們再深入思考的。

現在高科技的時代，似乎什麼都可以全然複製或模仿，人生的很多課題，戲劇就是作為一個載體而

存在，讓我們可以重新去思考。有句話不是說：「人生的不圓滿都要在戲裡求」，天下所有的道理都在宇宙間，拈來就是，道理每個人都懂，但要變成自己的想法就要看自己了。新編戲中導演負責場面調度，但裡面的內容還是要依靠演員去發展，只有傳統戲才可能這樣做，因為我們有許多程式語言可供運用。

新編戲曲已然成為一個導演制的演出形態，但是戲曲界還不太成熟，沒有任何一個導演可以像西方導演那麼做。譬如我在《歐蘭朵》的演出，從素材到表現都顛覆了我的世界觀，我到底是什麼？京劇傳統的東西擺進去，是否適合並不敢說，但我在羅伯·威爾森的導演手法下，給我的震撼很大。表演都是手段，這個東西會不會感動人，中西文化碰撞下，對我的影響是明顯的。剛好我也是在一個轉化的當下，每件事也都是我們約定俗成，而不是它本來就應該的樣子，所以這個感覺對我來說非常好，因為我感覺我自由了。

梨園戲的曾靜萍曾在一篇文章中說到：魏海敏有一顆琉璃心。唱了一輩子的戲，好像我的內在還是很純然的。當愈瞭解自己之後，我感覺可以做的事情更多了。我經常會反思，做這些戲之後，我的目標到底是什麼？做了一輩子的戲，真正的目標就是為了感動人。今年魏海敏特展我為自己的演藝生涯寫下兩句話：**「原本我以為是我創造了她們，其實是她們造就了我。」**確實是這樣，什麼時候碰到什麼樣的角色，其實是時間到了。就像是二十年前不會有《十八羅漢圖》。現在，我創造角色的能量更大了，演沒有演過的，挑戰別人不敢嘗試的，就是我的嗜好。

魏海敏

國際知名京劇旦角演員，專攻梅派表演藝術。海光劇校、國立臺灣藝術專科學校（現臺藝大）戲劇科國劇組畢業。師承梅葆玖。1995年國光劇團成團即入團。擅演劇目《龍女牧羊》《穆桂英掛帥》《貴妃醉酒》《宇宙鋒》《鳳還巢》《霸王別姬》《擂鼓戰金山》《楊門女將》等，新編京劇《王熙鳳》《金鎖記》《孟小冬》《百年戲樓》《水袖與胭脂》《艷后和她的小丑們》《十八羅漢圖》，並與國際大導演羅伯‧威爾森合作意象劇場《歐蘭朵》，一人獨撐全劇。曾參與當代傳奇劇場《慾望城國》《樓蘭女》，主演白先勇小說改編的話劇《遊園驚夢》。四度蟬連國軍文藝金像獎最佳旦角獎、榮獲國家文藝獎、中國梅花獎、亞洲最傑出藝人獎、世界十大傑出青年獎等。

(五)畫匠或者畫家──與唐文華話戲曲人物的創造

口述／唐文華　採訪、文字整理／劉信成

《十八羅漢圖》，顧名思義就是談與這幅畫有關的故事，當然裡頭出現三位主要「能作畫」的主要人物，赫飛鵬（唐文華飾，以下稱唐哥）、淨禾（魏海敏飾）以及宇青（溫宇航飾）三個角色，此其中就屬赫飛鵬的畫作產量最多。赫飛鵬專營古畫交易，有以筆墨丹青仿古為真之神技，又可辨識名畫真偽之眼力，足堪稱是「畫界高手」。

赫飛鵬是畫匠？還是畫家？

其實成功的畫作藝術品中，除了「技術」之外，還需有作畫者個人觀念的創作，及其思想與情操的表現。易言之，藝術創作中除了具有專業的技術、技巧外，更需對其所創作的作品賦予創作者的思想與情感，才是一幅成功的藝術作品，方可稱為「藝術家」。否則若流於單純的「摹仿」（臨摹），即便技術再好、技巧再高，也僅是一個「藝術匠」罷了。特別是國畫作中更強調「畫」中思想意境，「融入創

作者的思維與內心世界」尤為其獨具之特色。

以赫飛鵬而言，既擅於仿作古畫，固然有其高度的技巧與技術，才能滿足世人獵奇追逐稀世珍品之誇富心態，無庸置疑，絕對是技高的作畫能手。唯在於「仿作」之際是否亦同時融入其作畫之情懷與思維？否則，就也僅能流於專攻摹仿的畫匠罷了。就唐哥對於詮釋此人物的認定，唐哥認為：「對所謂仿冒的東西及動作，這是他（指赫飛鵬）心裡頭的拿捏，最後他知道他一生追求的是他自己的創作。其實他是非常強大的，豐富的創作經驗，讓他對自己的藝術呈現是極為認定、極富自信的。」就因為赫飛鵬仿作了那麼多的古畫，也一直沒被察覺、揭露，故此對自己的作畫更具信心。然而，他覺得自己所作的畫並不如所摹仿（仿作）的畫作那麼地受他人認可，因此在這方面赫飛鵬心裡是較為空虛的。但唐哥堅定地認為，赫飛鵬絕不是對自己的作品沒信心，赫飛鵬的這份空虛是來自於平常所做之事都是「作假」。所以若排除「誆作真跡」所做的畫作，其實赫飛鵬在創作上是有其情感的，且也是被認同、肯定的。我們從《十八羅漢圖》第三場在「凝碧軒」內赫飛鵬與其嫩妻嫣然（凌嘉臨飾）簡單的對白即可感受到。

赫飛鵬：我為妳畫了這許多幅畫像，不是都被妳棄置一旁了麼？

嫣　然：我不願你將我畫成那樣，才不喜愛。只是你的畫筆，卻是絕佳。你看，你畫的這《海棠紅》，

赫飛鵬：雖與懷玉不同，又有哪些兒不好？為何要毀？

嫣　然：這不是真跡啊。

赫飛鵬：夫君每日所畫，皆是你赫飛鵬的「真跡」。

赫飛鵬：但不是懷玉的真跡。

媽　然：難道懷玉就勝過夫君不成？

赫飛鵬：自然是我赫飛鵬勝過懷玉、勝過石輝！若非我深諳石輝之筆，焉能仿得石輝？若非我能有懷玉之墨韻，焉能畫出懷玉？《飛花醉月》、《秋山問道》，早已揣摩於心，這才能揮灑成章。仿過之後，才知石輝、懷玉也不過如此，慢說石輝、懷玉，就是那掃葉、聽花，於我、又有何難哉？

媽　然：……你豈不知。一十六歲嫁你為妻，敬的就是你的筆墨。誰知我視若珍寶之物，你自己竟棄若敝屣？

【唱】……（略）

從赫飛鵬夫妻的對話中，在在已顯露出，其實赫飛鵬非仿作的作品，還是深富觀念思想與真心的感情，其畫藝更是其嬌妻愛才仰慕的最大關鍵。從唐哥對畫作最後「落款」的解釋更可得到實務上的印證，「赫飛鵬就是對自己很有信心，可以去作假畫，否則怎麼可以去做買賣呢？落款賣才值錢，藝術家的東西，其實是人走了後才值錢。所以他自己的畫不賣，才不去落款。赫飛鵬本來就是商人，落款的就是要賣，而留下來不賣就是為了自己的愛妻，才不去落款。畫自己的愛妻何必去落款。」尤其到劇終「品畫會」的結局，媽然獻上夫婿赫飛鵬的畫作《海棠紅》深獲全體的肯定，極為讚賞的藝術大作，赫飛鵬終也自覺，原來一直所追求的東西，其實自己早就擁有了。因此我們可以斷定赫飛鵬絕對是個「畫家」，而不是僅於臨摹名作的「畫匠」。

虛實之間創造戲曲人物

赫飛鵬這「畫家」（唐哥）（藝術家）的角色，是《十八羅漢圖》裡編劇所虛擬出來的人物，而這個虛構的人物即得藉由演員（唐哥）的表演，來創造出活活生生的具象人物，尤其是這種用「戲曲」形式來表演的人物，更得有其「技術性」的詮釋。所謂「技術性」乃指戲曲演員坐科所習之「四功五法」等專業技能。

但演員在舞臺若只單純地表現這些技術性的唱腔、身段，即便是有再好的本質、再炫的功法、再高的技巧，而沒有摻入演員本身對此角色的思想與情感，那就如同前述，充其量也只是一個「匠」字，稱不上表演藝術家。因此，演員創造戲曲人物是極為重要。誠如中國戲曲藝術大師梅蘭芳（1894-1961）所言：「演員掌握了基本功和正確的表演法則，扮演任何戲曲形式的角色，是能夠得心應手，扮誰像誰的。但他們在創造角色時，卻必須經過冥心探索，探入鑽研，不可能一蹴而就，不勞而獲。」這裡頭的「冥心探索，探入鑽研」即就是演員對於角色的思想與情感上所下的工夫。演員對角色有了思想、賦予了情感，自然而然也會牽動臺下觀眾的感情。

特別是戲曲寫意的表演特質，其「意」便表現在虛實相涵的藝術性中，藉由演員外在形體虛擬性、程式性、舞蹈性的表演達到更高意境的畫面，而獲得各種程度的美感經驗，此也正是觀眾想像力的投射對象。無論是時空、環境，或是實物的虛擬，重點並不在於演員所演的虛擬動作有多真實，而是其虛擬動作所傳達的意境，在這虛實之間完成了演員創造戲曲人物的重要關鍵。然演員對於外在形體及戲曲的基本功，如何運用在表演上做結合，對於角色的詮釋更需有其概念與想法。誠如唐哥所言：「首先就是對於角色的發展線路要非常的清楚，即每這場要呈現甚麼？且在每個氛圍裡頭，該如何呈現出角色應有的態度與反應，這種反應就是要給觀眾看，也就是我們所謂的內心戲要飽滿。每一場層次要有，心情的起

承轉合都要有，觀眾才看得出來層次。」並強調說明：「當你進入到那場戲時，你自己是全神貫注的，我們所謂的『手眼身法步』它是一體的，全部都是跟著你一起走的，不可以有各別處理的，觀眾整個看起來是流暢的、是非常順的、是很生活化的；其實我們表演起來是有步驟的、有節奏的，尤其像這種有點偏向於話劇，要把它變成『戲曲』的表演是最難演。」

在《十八羅漢圖》的表演裡，舞臺很大（國家戲劇院）、作畫的動作需很大，雖然演員的作表都得誇張化，但也得注意畫的位置與人之間的關係，連在作畫的時候邊唱，都要很清楚此時是在表演給觀眾看，且須認清作畫的筆跟書法的筆是不同的。唐哥在熟讀劇本的人物後，還特別去拜訪、請益著名畫家石博進先生，了解筆須握在甚麼地方、要怎麼搵、作畫所需要多少配備，各種細節都必需要搞清楚；深入了解作畫的流程與細節，如此作畫的意境才能展現出來，似假其實要真，演得是假的，但觀眾看起來是真的。這些都是在揣摩人物前所應做的事前功課。唐哥表示：「這幅畫值多少錢？你怎麼收這幅畫？無論甚麼身段你都要呈現出它的意境層次。當下的事物都有當下的反應與處理，你都要賦予它生命的，那才是似假亂真。演戲是假的，演出來是擬真的，這種東西才叫藝術。」

然而，創造戲曲人物的「真」，是指「擬真」，是經過創造選擇過程在舞臺上再現真實的表現，而不是生活中的真實。演員的舉手投足都必須是有節奏的形式來呈現，不是單純的模仿，在唱做表現上找尋最合適表演、最符合人物形象，讓觀眾看到活生生的人物，而不只是演員的做工技巧，即使不懂戲曲的外行觀眾也能融入劇情，這才是傑出演員所造就不同舞臺氣度之最大因素。

唐哥在詮釋赫飛鵬此曲人物的過程中，在進入排練場前，已有對於此角色的背景與性格上做清楚的梳理，不是單純好人與壞人的二分法。唐哥談到：「其實要把赫飛鵬演得奸而不壞，這是很難的。角色

人物的性格給觀眾看到的是複雜的，但我的思路與表演是非常清楚的。在唱腔節奏、輕重、對妻子的態度，對來販賣者的商人、對宇青的觀察……都要很清楚。在排戲之前我已對每一個畫面、每一段呈現，在這個當下是甚麼樣的情緒去做怎麼樣的表演，都是有想法的，並且與導演溝通，可以那樣子地處理嗎？可以我們就試試看，找到了就這麼處理。」

人物創造突破行當規範

《十八羅漢圖》在整個情節的時空呈現，運用了交叉跳躍式的倒敘（Flashback）手法，對於演員三個小時的戲劇時空，得時而輪轉於十五、六年的時空裡，此對於演員更是一大挑戰。著名的戲曲理論、表演暨導演藝術家阿甲（1907-1994）曾說：「大多數演員在理會劇本之後，感到本行當技術還不足以表現他所要塑造的形象時，便乞靈於其他行當。分行細的劇種，假借別的行當技術為創作角色的輔助手段，這是常有的事。」

赫飛鵬這角色在當代戲曲表演藝術裡，已無法明確地就斷定他就一個老生行當，尤其是劇裡時空的跳換時而「倒敘」，因此在人物的呈現上更有所區別。唐哥對於這種人物年齡上的轉換，除了戴髯口與不戴髯口的外型上，更在作表上也做了技巧性的轉變，唐哥為此亦做了說明：「戴不戴髯口的身形都要做一點點區別的處理、做一點點變化，包括唱腔、唸白……在我不戴髯口的時候，我的腿會有一點翹，有一點點介乎於小生與老生之間。當戴上髯口就是有了一些年頭了，所以不再是統一的表演手法，要有一些年齡層的改變。知識、年紀增長當然會有所不同，那種成熟感就看你的內心怎麼把它分塊處理，即使是服裝稍微讓你成熟一些。」並解釋道：「我用大嗓唱，那是我的行當，而用我的行當展現出來時光

的流逝，或者年齡的增長，在倒敘手法的轉變，同樣的聲音展現出不同人物的個性與年齡層，這種表演的才具有挑戰性。」

總而言之，戲曲的人物是須藉由演員根據劇本中的人物性格做細部的詮釋，將外在的技巧及內在性格聯繫起來，經過實際表演經驗的累積，不斷地提煉，才能創造出表演者個人的風格。此如同唐哥所言：

「從文本裡看不出它的豐富性，而我們就是在裡頭挖出深的東西，就要讓你看出來，那就叫藝術水平、藝術的深度。當這種創造人物藝術手法展現的時候，你就會看得出來赫飛鵬是赫飛鵬、鰲拜是鰲拜、多爾袞是多爾袞，關公是關公，都不一樣，否則每齣戲都演得差不多，那又有甚麼意思！每一個聲音、身段、表情都是不一樣的，所以這才是藝術，藝術的美就在這兒，這才叫享受藝術。」戲曲人物的創造就宛如赫飛鵬作畫，被創造的角色就是一塊畫布，由演員賦予深刻的思想與情感，擅用自己專業的技能揮灑於畫布（角色）上，這才是稱職的戲曲表演藝術家。

唐文華

國光劇團首席文武老生，為臺灣京劇界文武老生之頂峰菁英。復興劇校畢業，胡少安先生嫡傳弟子，能文能武，高亢圓潤的嗓音和細膩有緻的做表，廣受讚譽喜愛，曾獲國軍文藝金像獎最佳生角獎、中國文藝獎章、ＳＧＩ文化賞、全球中華藝術文化薪傳獎、臺北市第15屆文化獎等。1995年成團即入團。精擅傳統劇目如《打金磚》《擊鼓罵曹》《瑜亮鬥智》《趙氏孤兒》《瓊林宴》《群借華》《一捧雪》《四進士》《失空斬》《烏盆記》《斬黃袍》《轅門斬子》《天雷報》《雪弟恨》等，擔綱主演國光新編大戲《鄭成功與臺灣》、《未央天》《閻羅夢》《金鎖記》《孟小冬》《天下第一家》《胡雪巖》《百年戲樓》《水袖與胭脂》《康熙與繁拜》《十八羅漢圖》《關公在劇場》《定風波》等，其中《閻羅夢》獲金鐘獎肯定，《十八羅漢圖》獲台新藝術獎，最新力作《關公在劇場》《定風波》更獲得專家學者及觀眾朋友的一致好評，其深根於傳統又力求創新之能力，深獲肯定。

（六）記一場演員與角色的邂逅──
宇航和宇青的相遇時刻

口述／溫宇航　採訪、文字整理／陳麗妍

二〇一五年，國光劇團二十週年團慶製作的《十八羅漢圖》在國家戲劇院上演，劇中角色「宇青」單純又呆萌的人物形象，是編劇依著溫宇航量身訂做的。溫宇航是曾於紐約林肯中心演出五十五齣足本《牡丹亭》（一九九九年首演，陳士爭導演）男主角柳夢梅，光彩耀眼的戲曲明星。打自學戲的幼齡開始，功法訓練加上人生閱歷，往身上存下的本錢──身段、扮相、嗓音、詮釋、表現手法、舞臺經驗等，可謂資本雄厚，駕馭各種角色雖不敢說信手捻來，但也自有心法。然而面對《十八羅漢圖》文本給予的線索、導演提出的要求，終究還是譜寫了一段屬於演員與角色間，嘔心瀝血的心路歷程。一齣戲有一齣戲的故事，關於宇青的故事開端，宇航是這樣說的：

我從宇青的名字得到啟發，這麼一位氣宇軒昂的男子，乾乾淨淨、一塵不染，他的眼神必須「純粹」。崑曲教育家張洵澎老師曾說：「一身之戲在於臉、一臉之戲在於眼、一眼之戲在於眼、手為勢、眼為靈……」宇青不像我們常見崑曲中談戀愛的小生，譬如說柳夢梅的眼神，那種眼波流轉間眼角一撇產生的

萬縷情思，這些「風情萬種」宇青不能有，所以宇青的眼睛總是直愣愣的看出去，這個眼神一經確立，慢慢地，宇青的人物形象就逐漸鮮活了。

中央研究院院士、哈佛學者王德威曾在節目冊中寫道：《十八羅漢圖》有兩條線索，一方面是情的患得，另一方面是情的患失，劇中淨禾女尼（魏海敏飾）和宇青兩人昭然若揭卻難以名狀的情愫，敷演了「情的患得」。

這段情感，劇本是這樣寫的：

宇　青：師父昏沉之時，時刻呼喚於我「宇青」、「宇青」，那時，我就高聲回應「宇青在、宇青在此。」

　　　　（宇青天真憨傻的樣子）

宇　青：師父，藥已煎好，服了下去，便康健起來了。來，已然吹涼，不燙了。

　　　　一口服下，不覺其苦。

△宇青此刻對師父說的話，和他小時候師父對他說的完全一樣。

宇航分析：師父生病了，躺在床上十五天沒起來，宇青片刻不離的伺候，終於盼到師父從昏沉中甦醒，那種近乎喜極而泣的開心狀態，讓他不自覺學起長眉羅漢逗師父樂，他是真心希望師父開心，這是宇青本性天然的一種表現，人物的年齡感、與師父相依為命、互相依靠的情境也被建立了。

而另一個精彩的場景，是關於兩人如何合力修復作品的段落。劇本中是這樣寫到：「日之將落，

我離禪堂，暮雲四起，宇青方入，同在一室，絕不相見。日落月升，彩霞相隔，你伴月色，我迎朝陽……」淨禾與宇青唱中夾白，在一道彩霞分畫夜的「反四平」中，翩然起舞。兩人背對著背看似做著相反的動作，卻滿是宇青步步對師父的追尋與探索。

關於這度表演，宇航與魏姐的配搭細膩、默契十足，如何設計的，宇航這樣說：

我發現，魏姐單獨出場的時候，有些固定的行動線，像是過小橋、穿過曲林通幽等，靈感告訴我，完全可以用一種複製的方式。雖然時間軸不一樣，一個白天一個黑夜，但是我跟師父走著相同的路、復刻相同的符號。我們兩人進門，都是進門，把手收回來了，放在自己胸前，躊躇了：哎呀，要不要進，如果他還在裡面？他在不在裡面？那他給我留下什麼？宇青也一樣，一到進門的時候，我這步子馬上就停止了：哎呀！師父如果在，我不要吵到她，如果她不在，她會給我留下一些什麼？帶著好多的期待，我一推門，「噠噠噠」進去，進去以後先「找」，找什麼？找師父的身影，尋找兩個人日夜相隔所造成的一種思念。妳到底有沒有著墨？這地方有沒有修改？為什麼這麼久不修改，為什麼沒有下筆，而墨缸裡的墨卻非常的濃。我們在畫中找尋彼此的訊息，我不在的白天，妳不在的夜晚，一幅圖畫早已洩漏蛛絲馬跡，兩人心靈層面的溝通暢行無礙，宇青作為一個半大不小的大男孩，師父就不會趕他走了，但師父心裡有過不去的「坎」，也專心撿拾兩人的心意，他以為和師父共同完成這幅畫，一如劇本中的臺詞寫道：「熱烘烘憨笑聲一室春暖，只恐怕溶淺了古井冰泉。」因此，師父最後到底還是硬生生的把他趕下山：

「你要去紅塵，鍛造自己。豈能動七情六念？──必須要、下決斷、滅絕世緣。」

中場休息前，宇青有一段「高撥子」，披頭散髮的造型，帶著十五年冤獄的怨懟，那舞臺畫面，

配著像電影中才會出現音樂氛圍，將宇青心裏世界的狂風暴雨化成強烈的視覺效果。觀者心中不免生起憐憫：這孤兒的命運竟能如此坎坷，被世上唯一親近的人趕離身邊，緊挨著又是十五年牢獄之災欺身而來，小平導演說：「《十八羅漢圖》可以說是一部宇青成長史。」

關於這個「成長」的過程，宇航也做了非常仔細的設定：離開紫靈巖到了墨哲城，宇青為赫飛鵬（唐文華飾）工作，他是一個勞動者，也懂得與老闆之間的分寸拿捏，但畢竟是涉世未深的年少兒男，思想上的純真，讓他幾次三番得罪赫飛鵬而不自知。首先，他的能耐有點大，臨時抱佛腳畫了兩幅羅漢圖，卻讓老闆大吃一驚；再來，他幫嫣然（赫飛鵬嬌妻，凌嘉臨飾）畫的那幅畫受到了讚賞，嫣然要裱起來，這可不得了，赫飛鵬給嫣然畫的所有的畫都被棄在壁角，唯獨這個小夥子的畫，老婆竟說要框裱起來，這夠氣人的；然而，壓倒宇青的最後一根稻草，就是他知道「聽花」這幅畫的秘密，老闆有秘密讓員工知道，雙方隻字不提也就平安無事，偏偏純良的性情讓宇青非得說出一番道理。引述師父的一段肺腑之言「我師父說了，做人就要玩真的，做人就要正派，做人不能搞假品。」清楚地展示了宇青沒經過紅塵複雜的人世鍛鍊，然而也是這份純真，將他步步推進坎坷的命運軌道。紫靈巖與默哲城之間，不是純真善良可以撐起的天平兩端。

宇青是一個懂畫、愛畫的人，他知道「聽花」是一幅真品，當老闆騙人說這是隨便信手畫來的，宇航就設計宇青「碰」了一下什麼東西，出了個噪音，別人意識到旁邊還站著一個人。

這樣的設定其實也有個來由，宇青說起一段往事：我記得某回我看北京人藝的話劇時，裡面有個情節：在審判廳，那人物往杯子裡倒白開水，當他聽到某個情節，那杯子就「顫」了一下，告訴你這人物他驚了一下，其實他並沒有特別明顯的表演，這就是心靈一個內在結構的外化，用了一個道具發出的聲

響來表達心裡一驚。那時候我真的就想到那樣的點，我可能就是不小心把那筆架子推倒，我用這動作擾亂別人，同時讓別人也注意到我，老闆藉口讓我取茶來，留一個伏筆，這樣戲就好往下接了。

再往後，劇情走到宇青在塵世中遭遇的波折以及相應的情緒波動，短短三句的「舞臺指示」如何化為表演，宇航的動機是這樣設定的：

△兩人各自抱著真跡分別了。

△宇青抱著師徒二人在山中之畫，這裡面有兩人的情愫。

△淨禾抱走宇青出獄後的仿畫，那裡面有宇青從激憤到淨化的心情轉折。

我隔著簾子，看到想了十幾年見又無比思念的那個人，那種看得見、搆不著，咫尺天涯的「隔廉相望」，夾雜無顏面見的羞慚與好深的想念，感情濃度已經不僅僅能夠用我的表達感染觀眾，它更能夠反過來感染我自己。我曾經在前面為「宇青在此」設計了一個動作，是一個非常典型的符號，在最後一場母子分別的時候我又把它重複了一遍，但是感覺已經完全不同，師父在紫靈巖，我在紅塵，我已經沾染了俗氣，此刻只剩當時已惘然的惆悵。

劇終前，宇青有這麼一句唱：「今生有人常顧念，一股暖意上心田。」最終，是師徒兩人彼此珍重的心意，照亮了宇青前行的道路。一如宇航所說：兩幅畫放在一起，師父一眼就知道哪個是真的，透過畫知道宇青現在的狀態，如此相通的心意，消弭了兩人的空間距離，就算從此妳在山上，我在山下，也有可能再也見不到，但我們永遠都是彼此最互相了解並且關心對方的，這樣的心靈交流，可以不在乎是否朝朝暮暮，你儂我儂，所以說「萬物盡作自在觀」，真是非常美的一幅人生畫卷。

翻看當年演出節目冊，製作人張育華團長有這麼一段話：

看到終局唱詞「畫隨心轉……意轉澹然……真情抒展……萬物盡作自在觀、真假虛實誰能言。」匆

匆品味，即能感覺文本意韻清雅疏淡，寓有禪思，料想又是對表演藝術家的一次嚴峻考驗。

從筆者與宇航對談，開始回溯《十八羅漢圖》裡的宇青，從劇本到角色塑造，再到舞臺演出的心路歷程，恰似描繪了新編戲挑戰戲曲演員在創造人物時採傳統戲曲功法於一身的能耐。訪談間充分感受談宇青的宇航很陶醉，他很喜歡劇中許多精緻、典雅的細節，也享受「彩霞之約」及「隔簾相望」的唯美意境，更挑戰崑劇小生唱「高撥子」的技術考驗。藉由一方書寫，我們得以一窺那難於一言以蔽之的角色創造旅程，一齣藉由探問畫作真假的《十八羅漢圖》，在寬大悲憫中圓滿了紅塵中滿是的失落。

溫宇航

國光劇團一等優秀名小生，京、崑兩門抱，深獲讚譽。北京戲曲學校崑劇班畢業。師承馬玉森、滿樂民、朱世藕、沈世華、張毓雯、傅雪漪等。主要代表劇碼有《牡丹亭》《白蛇傳》《偶人記》《晴雯》等。1999 年赴美參加崑劇足本《牡丹亭》林肯藝術節之世界首演。2010 年正式加盟國光劇團。參與演出京劇《豆汁記》《百花公主》；新編戲《百年戲樓》《水袖與胭脂》《康熙與鰲拜》《十八羅漢圖》《西施歸越》《孟麗君》；新編崑劇《梁山伯與祝英臺》、京崑文學實驗劇《定風波》《天上人間李後主》、與臺日跨界創作《繡襦夢》等大戲及諸多京、崑優秀傳統折子戲。2012 年正式拜京劇表演藝術家姜（妙香）派重要傳人林懋榮先生為師，京劇藝術更為精進。曾參與蘭庭崑劇團《尋找遊園驚夢》《蘭庭六記》等；臺灣崑劇團《西廂記》《荊釵記》《范蠡與西施》。並曾獲金曲獎個人「最佳傳統音樂詮釋獎」、全球中華文化藝術薪傳獎。

(七)作曲、拉琴樣樣精通——
專訪編腔作曲、文場領導馬蘭老師

口述／馬蘭　採訪、文字整理／劉育寧

在新編戲曲的音樂分工中，主要可以分成「編腔作曲」與「音樂設計」兩大面向。前者，首先是要創作一個能夠貫穿全劇的主題曲，得以確定全劇的音樂風格、主要人物的音樂形象，建立音樂基調。後者是負責序曲、幕間曲、尾聲等純粹音樂的部分。編腔作曲除確立主題曲外，亦涵了所有涉及舞臺表演相應產生的唱念做打相關聲音，舉凡劇中所有演員的唱段、過門與唱腔前後或中間所相關的音樂等，皆屬此類。

《十八羅漢圖》的編腔作曲重責，由國光的一等琴師馬蘭老師操盤掌舵。她畢業並任教於中國戲曲學院作曲系（現音樂系），是著名琴師馬憶程的愛女，打小就浸潤在滿是京劇的環境中，隨父親學習京胡，家學深厚、開蒙路正，很快地，以第一名的成績考入江蘇省戲校，一路上，都是學校重點培養的頂尖人才。拉琴之外，馬蘭老師還有另一項專業——京劇作曲，她感性地說：「京劇是我非常熱愛的一門藝術，從小伴隨我長大，它可以說是融在我血液裡的，是生命共同體。所以只要是做與京劇相關的事，我一定是敬業、不馬虎的，這也是我對京劇藝術的一分尊重和責任感。」一如李小平導演所說的「馬蘭

啊，哼唱出來的都是京劇」，她與京劇深刻、密切的感情，是怎麼樣都切不斷的。

既要姓京，又要破格

但無論是對京劇再熟稔於胸的創作者，新編京劇的探索道路始終是「現在進行式」，前行一往而去，沒有準則、也沒有 SOP，多少是「京」，多少是「新」，總歸那句耳熟能詳的行話「既要姓京，又要破格」，究竟新舊之間如何實踐，端賴創作者的拿捏。

多年的探索之路累積下來，國光的新編京劇創作也逐漸發展出一套運行模式。而其中最為關鍵的，就是編劇、導演和編腔作曲單獨開設的「第一次創作交流會議」。以《十八羅漢圖》為例，這次會議僅由安祈老師、小平導演和馬蘭老師三位核心創作者參與。首先，由安祈老師介紹故事情節、背景，接著，安祈老師和小平導演會親自進行讀劇。過程中，安祈老師會提示她在創作時所想要強調的重點，何時該再多出一些情，何處的背景氛圍該是什麼，希望表達的情感又是如何，三人在讀劇會議上彼此碰撞想法，激盪出對角色、對戲更多的火花。也在這個會議中，對全劇音樂有個最初步的分場佈局，如設定好這一場是西皮、下一場是二黃；接著，再針對角色做更細緻的唱腔討論，這一段魏海敏唱反二黃、下一段溫宇航唱高撥子等等，大致有了這樣的音樂共識後，前期的準備工作就告一個段落。

帶著滿盈的創作構想，編劇、導演以及團內的信任，接下來就是最關鍵的時刻：從無到有、平地起高樓的唱腔音樂一度創作。馬蘭老師總喜歡把自己關在一個完全不受外界干擾、完全屬於自己的安靜空間裡。放鬆、放空、忘我地去想像、去體會劇中人所處之情境與心境。文學是用具體文字去描述事件情感，音樂則是抽象地用七個音符、十分抽象的音樂語彙去描述、抒發、渲染劇中情境和人物情感。馬蘭

老師分析道：「這更需要忘記自己，要徹底地把自己變成劇中人，成為淨禾、成為宇青，隨著劇中人物的悲與喜、哀與樂，任由思緒漫天飛索，隨著劇本文字的情節一遍又一遍地想像著人物、想像著角色與音樂的關係，一次又一次地被打動、激盪出珍貴的創作靈感。沒日沒夜像著了魔似地隨著劇中人哭、隨著劇中人笑，嘴裡不停地哼著、唱著、修改著，這一哼，就是十天半月，或就整整一個多月。」

當然，這個工作的過程也並不是那麼漫無邊際的。具體來說，在鑽研、理解劇本提供的時間、地域及人物脈絡之後，馬蘭老師習慣先發展出四句左右的「主題曲」。所謂主題曲，就是「主題音樂」，無論在唱腔中、幕間曲、過門中都會隱隱然地出現。「主題曲」是使得一齣戲緊密成為「一棵菜」的關鍵，主題曲就像是一條線，默默地串起劇中所有的音符，當它在劇中不斷地反覆或變奏出現之後，隨著觀眾離開劇場時，在他們腦海中迴盪不絕於耳。

馬蘭老師形容自己是非常感性的人，「我平時很少看電視劇，因為往往看到感人之處，我總會隨著角色入戲太深，情感波動太大，甚至戲中人物都還沒哭，我就先哭了。」或許也就是這樣「易感」的性格，馬蘭老師體會新編戲的角色人物特別深刻，而這創作的方式，也真正契合新編戲曲以「角色」為依歸，而非以「行當」來創作。

「京劇程式是基本，但不能被程式框死，要能在此基礎上去創新」，一輩子浸潤在京劇裡的馬蘭老師信手捻來都是京劇，連唱流行歌曲都是京味十足，腦中隨時存著一兩百齣京劇，每一齣戲的主要唱段她都能唱出；加上她在作曲求學期間也大量汲取了中國各地民族歌曲、地方戲曲以及西方音樂。這樣扎實豐富的「腹內寶藏」，讓馬蘭老師在創作時得心應手、縱橫馳騁，全然依據角色的性格出發。如《十八羅漢圖》前段宇青的唱腔，雜揉娃娃生、小生表演特長，很貼合少年活潑浮動的心性；又如《十八羅漢

圖◎中的淨禾師父，在二黃慢板之中，融入了佛經的節奏，而使得角色性格有了依託……。便是這樣由「情」而生發出來的音樂形象，成為馬蘭老師創作中最大的特色，劇本精彩的文字也在她的吸收轉換下，加上音樂的語彙，一同在劇場傳達給觀眾。

音樂定稿，路才走了一半……

有別於舞臺劇、電影，戲曲之為戲曲，正是因為其中「曲」的分量之重，足以與「戲」與「劇情」等量齊觀。而也因為這個分量，使得新編戲的音樂創作期程，一走就是半年。半年內，馬蘭老師的工作從音樂編腔作曲、說腔教唱、演練磨合到演出呈現，每一個細節都馬虎不得。

首先，馬蘭老師在編腔作曲時，會創作完成全劇所有角色的唱腔，以及京胡、京二胡、月琴、三弦、中阮、大阮等展現主旋律的樂器音樂。而「配器」則在編腔的基礎上進行二度創作，豐富後期的樂器補強，如加強低音會加入大提琴、需要清雅的聲音則補古箏等等。而到此段落，僅僅可說是新編戲音樂創作的「中點」而已——新編戲曲不像是大家耳熟能詳的傳統老戲，演員、樂隊人人朗朗上口；新編戲的曲調、編腔方式，無論在形式、內容或是演奏方式上，往往有破格之處。也因此，編腔老師在創作完成之後，還有一個「錄音」及「教唱」的後期任務。

進入正式的說腔、排練以前，馬蘭老師會先和指揮許鈞炫、鼓師金彥龍闡述創作理念，接著，便是帶領樂隊練樂了。當代編腔設計往往身兼文場領導，在演出現場擔任京胡演奏，因此，整合「六大件」的樂隊練樂、再與大樂隊合成音樂，使彼此間配合默契相當重要。另一方面，和演員的合成需從「說腔教唱」開始。「說腔教唱」指的是演員拿到譜、聽完錄音後、首次純粹將唱段演唱給編腔作曲聽。過程

中，年輕演員往往需要馬蘭老師的教導提點，例如如何行腔吐字，以及發音口型位置、韻味等等，琴師對唱的理解往往特別深刻，因此「說腔」，便是特地安排藉以厚植年輕演員對角色的立體化詮釋。而面對經驗豐富的演員，「說腔」則變得簡單許多，成熟演員在對唱腔的理解與感受上掌握準確，加上合作經驗豐富、默契十足，因此琴師和演員往往一拍即合，工作起來，也順暢協調地多。當「練樂」和「說腔」初具規模後，則進行到下一個階段：「對腔」，即樂隊和主要演員針對唱段再做進一步的磨合，並進行「響排」的合成。

不似電影配樂配定了就不能改、不像舞臺劇用音效、錄音處理，在臺上有狀況時很難即刻反應。戲曲的珍貴，便在於舞臺端坐一方的樂隊。他們是演員最大的後盾——在文武場領導的指揮下，隨時依著場上的需求調整，或許是誰換裝趕不及了、得多墊墊場，或許是演員狀況好，今天尾音可以厚實拖長的展現技巧，諸如此類的現場應變，因為有現場樂師的存在，而有了更多即興調整的空間。

劇場，永遠是人與人的磨合，而演出，永遠是磨合結果的呈現。一臺戲的呈現，臺上或許是二十來位演員，臺邊坐著的樂隊，也或許有二十來位（甚至更多），他們都是成就一臺好戲決然不可或缺的關鍵。

「創作之於我，始終是很滿足的事情」馬蘭老師感性地說。看著老師眼中的光芒，我想確實是的，當現代年輕觀眾能夠漸漸地接納京劇唱腔，能夠在馬蘭老師創作變化萬千的新腔中，感受到戲曲的魅力，甚至喜歡、偶爾哼上兩句，那才是戲曲真真正正能夠再活下去的關鍵。也才符合馬蘭老師說的，「『新』與『不新』從來不是創作時考量的關鍵」，因為新編戲曲中無論是新故事、新觀點、新唱腔乃至於新的舞臺手法，都只是純粹想要說好一個故事，純粹想要演繹人情，而所有的創作，也都在這樣的追求中得以展現。

馬蘭

國光劇團一等琴師，師承馬憶程、富寶慶、徐福忠、武正豪、關雅濃等名師。畢業曾留校任教南京江蘇省戲劇學校和北京中國戲曲學院。1984 年《紀念梅蘭芳誕辰九十週年》為大型藝文演出活動編腔作曲以及京胡演奏。重要作品：1991 年後曾多次應中央電視臺、北京電視臺及中央人民廣播電臺等單位邀請，為大型藝文演出活動編腔作曲以及京胡演奏。重要作品：大型現代京劇《劉胡蘭》；指導德國留學生創作大型古裝神話劇《夜鶯》；為電影《三女休夫》、春晚節目《中國心》及《民以食為天》、《一百個春秋》、《楚妃舞》、《七彩人間路》、《中醫與中藥》、《小店諧曲》、北京電視臺創作流行歌曲《東方藝術放異彩》等作曲、操琴。曾赴巴黎第八大學攻讀博士，並榮獲《巴黎華裔模特大賽》亞軍。2010 年應臺北市立國樂團之邀在《胡琴萬花筒》中京胡獨曲（夜深沉）（情韻）；同年在本團《百年戲樓》劇中擔任文場領導，並粉墨登場飾演琴師一角；參與重編《孟小冬》劇中兩段重要唱腔。2013 年為朱宗慶打擊樂團新版《花木蘭》京劇唱腔作曲；2014 新編年度大戲《水袖與胭脂》《探春》、2015 年《十八羅漢圖》、2017 年《定風波》作曲及文場領導，現亦為國立臺灣戲曲學院兼任講師。

(八) 我希望「主題曲」的概念，也可以在新編戲曲中出現
──專訪作曲、編曲姬君達（禹丞）

傳統戲曲與西方交響樂的相遇，可以回溯到中國大陸文革時期的「樣板戲」。那時的創新不止於編劇、佈景與道具，在音樂方面，也有具體的改變──添入指揮職位、加入西洋管弦樂、無論樂隊編制、作曲與配器的定位，也都有了整體性的調整。

上探這六、七十年以來，無論兩岸，戲曲音樂對交響、西樂的接觸與摸索，始終未有定數。究竟中樂與西樂該如何「合作」、又該如何「妥協」？傳統的戲曲音樂是否與時代脫節？挪用西樂的主題、合唱、重唱是否就是解藥，仍充滿探索的空間。

《十八羅漢圖》的音樂創作並不突出於時代對音樂的探索，甚至，可以說是時代探索的成果之一。而這之中，不能不介紹的功臣之一，便是篤信「音樂角色」，企圖以音樂來建立角色或場景個性，讓音樂與戲曲更得以緊密結合的音樂創作姬君達。

姬君達，或者是改名前大家熟悉的「姬禹丞」，有著豐富、多樣的身分——他是臺灣戲曲首屈一指的青年音樂作曲、編曲、也是有著快二十年豐富經歷的二胡琴師、更是跨足流行樂壇，以唱跳團體「惡武 2KD5」主唱廣為人知。

這樣的姬君達，自小便才華湧現。出身復興劇校音樂科，在早期嚴厲打罵教育中成長，那時候的音樂科不只是學習音樂，還得跟著京劇科的孩子一起耗山膀、練早功，但痛苦過後，他非常感謝這段經歷，確實地增進了他對戲、對表演身段的理解。六年級，因為手大而被分到二胡組，開啟了國樂演奏的一扇門，但他並不因此自滿，反而積極地副修了鋼琴、打擊樂、MIDI 編曲等等。他對音樂強烈而主動地興趣，讓他在相對安逸的劇校中顯得有些奇葩。

或許也是因為這個奇葩，給了他更多的機會——同儕知道這位鬼才，老在班上彈彈唱唱，丟音樂檔給他，他就能按照樂器整理出分譜、也都知道這位愛樂成癡的樂迷掌管了校內的錄音室，每天泡在裡面做 MIDI，「反正也沒人想用、沒人跟我搶啊。」樂得享受這些設備的姬君達這樣說道。直到笛師劉治老師一句話：「你一定要出去看看，不要在同一個環境待得太久而安逸了。」

或許，劉治老師看到的就是姬君達不凡的才華。君達沒有辜負老師的鼓勵，應屆考上錄取率極低的臺北藝術大學傳統音樂系。入學後，他更沒漏了復興劇校的氣，術科成績總是名列前茅。而更驚人的是，他也趕上了臺灣盛行一時的歌唱選秀比賽；在大學期間，拿下了福茂唱片等幾個大型音樂歌唱比賽的大獎，贏得了和張學友一起進錄音室合唱的機會。

交會的十字路口在他眼前展開——滾石唱片對他培育有加，在木吉他自彈自唱多年，他對流行樂和觀眾的口味都有更深刻的理解，下一步，是否要正式進軍演藝圈？但同時，回想起與傳統音樂的結識，

那個帶領他認識「音樂」的最開端，他也不想放棄傳統戲曲。他認為中國傳統樂器的獨特音色，以及音樂與文化之間的深刻關聯，再到舞臺上與演員配合的演繹角色心境的起承轉合，都是他絕對不想割捨的。

幾番掙扎、幾番猶疑，在那個困難的岔路口，他選擇的是「不要選擇」。他雙手拚了命地抓起來自多個截然不同領域的機會——他是演藝圈新興的流行藝人、是傳統戲曲圈一再提起的樂師、更是歌仔戲、京劇舞臺上，備受看好的音樂創作設計。不可諱言，他的貪心帶給自己很大的壓力，多重身分多重的忙碌時時考驗著他，能壓榨的，只有睡眠時間，上節目、錄專輯、衝宣傳、寫歌、寫曲、練琴，工作時間常常排到半夜兩三點的他，以年輕當作本錢，他沒有辜負自己、也沒有辜負手把手教他戲曲作曲、編曲的劉文亮老師。

那時，臺灣首屈一指的編曲劉文亮老師仍在世，在唐美雲歌仔戲團碰見了姬君達。姬君達擔任樂師之外，更主動從編曲做起，在戲曲學院鬧著玩「用耳朵聽出分譜」的興趣，和從小就著迷的交響樂成了他最好的基礎。動作快、反應快、對戲曲的理解也深入，姬君達學貫東西的厚實基底，再加上幾年來在流行樂壇的磨練，阿亮老師看在眼底，決定把傳承的火炬交到他手上。

跟阿亮老師一起的日子，姬君達慢慢掌握了高、中、低三個分部的音域，也更知道搭配舞臺演出，樂隊該如何補強才能「襯」出戲的味道，而阿亮老師耳提面命的創作宗旨：「貼戲」，也成為姬君達後來無論在戲曲音樂編創上如何變革、突破，都不曾，也不敢忘記的一切中心。

隨著初登場大戲《香火》的成功，到更為成熟的《春櫻小姑》、《風從何處來》，再到唐美雲歌仔戲團二十週年大戲《佘太君掛帥》等戲曲音樂作曲、編曲的成功。姬君達對創作的把握度越來越高，在技

巧的熟練、對戲的理解之外，其實背後有這麼一個強烈的信念：為什麼久石讓在宮崎駿音樂中「主題曲」

似的配樂方式，不能加入到戲曲中呢？

帶著這樣的期待，姬君達決定要一點一點地「挑戰」觀眾。他一面守著戲曲音樂的程式，密切的結合音樂旋律與語言旋律，一面在表演的空白、過場的「空」處偷偷地加上音樂。這些空白處填入的音樂精準的營造場上的氛圍，帶著演員，也帶著觀眾更快速的入戲，運用音符的魅力，劇本中的情感逐漸漫出了臺詞，滿溢了整個劇場空間。一如劇評人白斐嵐在談到《十八羅漢圖》時所言：「如『淨禾主題曲』、『凝碧軒主題曲』等音樂主題運用，都跳出了過往戲曲音樂就唱詞曲牌而存在的潛規則，反以音樂點題，建立角色或場景個性。」

確實，姬君達在創作《十八羅漢圖》時明確的設定角色、樂器與場上氛圍的關係，如專屬於淨禾女尼的主題曲中，清雅有距離的大提琴與空靈的罄相互搭配，體現出角色外冷內熱的情感；又如赫飛鵬的主題曲中，每一曲的旋律底下都暗藏 Bass 撥奏方式的持續低音，隨著人物野心的張狂越顯突出；再如重要背景「紫靈巖」的場景設定，更脫離不了「簫」，在修行與莊嚴之外，更展現一種流動感，既是師徒相知相惜的情感、亦是作畫時的時間流動⋯⋯

諸如此類切合角色、場景的音樂創作有效地烘托了舞臺與表演，音樂的張力與人物情感的糾結密切結合，不僅在演出當下幫助演員及觀眾入戲，更讓觀眾走出劇院得以「記住」旋律甚至繞梁三日。姬君達和弟弟姬易霆聯手找尋適合場上氛圍的主題，或澎拜激昂、或精緻深厚，姬氏兄弟恰入其分的以音樂化解演員「演」的刻意感，幫助戲好看、幫助新編戲曲在當代百花齊放的表演藝術中，更有魅力。

姬君達

畢業於國立臺北藝術大學、國立臺灣戲曲學院（原復興劇校）。

器樂專長 Keyboard、高胡、二胡、中胡、大廣弦、六角弦、殼仔弦、打擊。現為發片藝人「惡武2KD5」主唱、CORE MUSIC 閱耳音樂旗下藝人、KEDA 藝能專門訓練學校歌唱指導老師、東方之翼創作樂坊團長。

音樂作品：《知己》《子虛賦》《碧桃花開》《黃虎印》《阿闍世王》《良臣遇灶神》《梁山伯與祝英臺》《81KEYS》《富甲天下5》《天下霸圖》《廚房的氣味》《誰是第一名》《當仙女遇上魔鬼》《孩孝孩笑》《夜叉國》。

合作演出作品：《丹心救主》《狐公子綺譚》《大願千秋》《燕歌行》《人間盜》、《蝶谷殘夢》《薛丁山與樊梨花》《梁皇寶懺》《無情遊》《呂布與貂蟬》《雙槍陸文龍》《桂郎君》《羅生門》《愛河戀夢》《白蛇傳》《探春》《月夜情仇》等。

㈨十八羅漢意景

我通常做景；由無開始；劇場原來的空間開始。

什麼都沒有。只有一個空間。

像宣紙一樣。下筆。

一個元素。一種材料。金木水火土。

金是舞臺的杆。木是舞臺的景。水是演員的汗。火是舞臺的光。土是舞臺的地。

劇場開始了。

演出開始了。

立體的山水。在舞臺上。沒有十八羅漢圖。

舞臺的意景。投影的影像構成山水風景。山是石頭是遠景。

錯誤的比例。人大了山少了。

胡恩威　一五年八月

在舞臺上空的吊景。構成山水墨的拼貼。

看山不是山。看戲不是戲。

舞臺設計不是寫實；是寫虛。是意景。是想像。

演員在景中；在意中。在意外。

影像不是具像；是影。

人影；身影；樹影；泡影。

意景之中；意景之外。

八場戲八個意六個景。

品畫之會一張長長的枒。一張長長的畫

紫靈巖在山中不在山中。

山在移。景在換；移形換影。

廟是山中。山中是廟。

山後是凝碧。軒。

讀書寫字。賣買人生。永字八法。

品畫；買畫；賣畫；看畫；評畫。

十八張畫。

三座山。一張枱。七張桌。四個屏風。

一些影像。

十八羅漢。

圖。

多媒體是一種有內容的光
——專訪舞臺及多媒體設計胡恩威

口述／胡恩威　採訪、文字整理／劉育寧

胡恩威老師是個不折不扣的「空中飛人」，身影往返於臺北、香港、上海、北京這幾個以華語為主的大城市，合作過的藝術家如賴聲川、林奕華、孟京輝等等，不勝枚舉；更厲害的是，他之於其間所扮演的角色也非常多樣，導演、表演、監製、策劃、舞臺設計、多媒體設計、策展通通難不倒他，而劇場之外呢？他主持政論節目、偶爾出手建築設計便又擄獲大獎（還不小心就得到最佳編劇提名）、主編文化雜誌，如此十八般武藝樣樣精通實在少見，而面對我們驚訝的反應，胡老師也只是笑笑的說：「都有興趣，所以也就都做了吧！」

這樣把別人飯碗給全搶了的胡老師，大學時主修的專業是建築，他帶點慶幸的說：「我成長的七、八○年代比較單純，還沒有手機，網路也沒那麼發達，可以很專注的投入。」抓緊身邊的各種資訊來源，看書、看電影、聽音樂，就是他接觸世界的方式。直到某一次的課堂講座，進念二十面體的藝術總監榮念曾引領胡恩威認識劇場，胡老師開始發現，也許，在劇場可以玩到所有他有興趣的事情。已經步入中

年，卻仍是「憤青」的胡恩威不僅在劇場游刃有餘，他仍在網路上經營部落格、在電臺開講、在報章雜誌開罵，胡老師對於香港的政治、文化、教育局勢多有反思，近年的「東宮西宮」系列，總敢拿最火熱的議題開講，SARS、特首、一國兩制皆曾入戲，看起來溫文儒雅的胡恩威極度關心社會，無論劇場、文學或是電視媒體，都是他與社會對話的媒介，而一旦決定要「對話」，胡老師也就沒有在客氣的，「直言不諱」就是這個憤青的正字標記。

儘管如此「貪食」，但胡老師卻仍對劇場情有獨鍾，最大的原因就是劇場無可取代的「即時性」，用英文來說的話，是「real time, real space」，這是劇場的本質──錯了不能重來、每一場演出都是獨一無二、有觀眾的即時互動才能成立。這個無法複製或取代的經驗讓胡恩威多年來著迷與此，不管經驗有多豐富，只要一不留神，這個黑盒子隨時會翻臉不認帳的。就這樣，「嗜劇場」的胡恩威一頭栽進來，再回首，已是二十多年光景。

說來也巧，「二十年」正好是國光成團的年歲，在藝術領域上各自闖出一片天的胡老師與國光在此時相遇。對在國光的我們而言，胡老師的作品毫不陌生，早年與林奕華合作、近年在【進念．二十面體】創作的作品，都讓劇場工作者們如數家珍。而對胡老師而言呢？傳統戲曲亦是他所關注的範疇，十年前和江蘇崑劇院柯軍、石小梅等人合作的《臨川四夢湯顯祖》可說是一代表，但細數其作品，可以發現各式戲曲元素非常頻繁的出現，彈詞、崑曲皆是常客。胡老師在傳統的基礎上嘗試實驗，對他來說「實驗」由差異開始，沒有差異便沒有實驗，沒有實驗便沒有創新。」

經過幾次設計會議，導演提出了一個「物空而情實」的概念，想要強調在《十八羅漢圖》中仍需遵從京劇簡約的傳統，把主舞臺留給演員發揮。很幸運的，舞臺設計胡恩威老師也有類似的想法，他說：

「我在設計這個舞臺是在造『空』，而不是造『實』。」胡老師甚至開玩笑地說「通常我設計的都希望不要製造太多垃圾」。這樣「寫虛」的意念其來有自，近年來對佛教藝術多有學習的胡老師，在「禪」與「虛」中找到共通的語言，對他來說，舞臺設計並不是把舞臺填滿，而是把舞臺變得更「空」，讓演員有更多的空間去演。

因此，「不要有具象的舞臺」成為了舞臺設計的基本概念，戲裡面呈現出的場景多是意象，代表什麼意義，端看表演者如何與之互動——而這樣的概念，不正是從「景隨口出、場隨人移」幻化而來嗎？在胡老師的巧手打造之下，「山」、「寺」、「羅漢」其實都由來自同一個物件，透過多媒體的妝點提示、演員程序化的動作帶領觀眾想像場景，在這樣的舞臺上，沒有宏偉壯麗的實體建築，沒有鉅細靡遺的寫實細節，也許觀眾並不容易察覺舞臺設計到底做了什麼，但反之這個「無痕」地去烘托臺上的演員，其實正是胡恩威老師煞費苦心去貼進戲曲美學的精心設計。

胡恩威

進念・二十面體聯合藝術總監暨行政總裁，從事編劇、導演和策劃等多方面工作，是跨界劇場及多媒體劇場先鋒，作品以強烈視覺影像建構劇場美學，曾應邀於東京、新加坡、臺北、柏林、布魯塞爾、克拉科夫及多個中國內地城市演出，主題涵蓋文學、歷史、時政、建築、宗教，包括《華嚴經》、《萬曆十五年》、《半生緣》、《東宮西宮》系列、新編崑劇《紫禁城遊記》，多媒體建築音樂劇場系列《路易簡的時代和生活》等，也先後應約為華人劇場達人賴聲川、林奕華、孟京輝作多媒體舞臺設計。2009年，胡氏策劃了香港首個以建築為題的「建築是藝術節」，向大眾展示不同層面的知識、美學和思辯的方法，探索建築及劇場的各種藝術可能。2012年憑《Looking for Mies》獲香港設計中心頒發「亞洲最具影響力優秀設計獎」。2013年獲《南方都市報》頒授「深港生活大獎年度藝文人物獎」。

（十）服裝反映角色的心境——服裝造型設計蔡毓芬專訪

口述／蔡毓芬　採訪、文字整理／陳泓燁

「當初接下服裝設計，在小平導演創作構思解說後，心裡第一個反應是：《十八羅漢圖》竟然沒有出現十八羅漢？連張視覺圖畫也沒有？豐富性不會不夠嗎？直到首波宣傳需要拍攝劇照，獲得導演同意下，我們硬生生從無變有，很無厘頭地拍出系列『白衣十八羅漢』來，這可是這齣戲的第一組劇照！」

看著毓芬老師得意地樂上眉梢，還真是堅持啊！

二階段設計——先架構・再深化

「國光向來在首波宣傳期就需要清楚突顯出角色的『視覺形象』。合作多年已經習慣將執行過程分成二階段，一是『宣傳定裝』期，藉由拍攝劇照，將設計直覺以最簡單的理念，直接釋放出來，建構人物形象、定下人物輪廓基調，提供宣傳劇照拍攝。之後，直到演出，就在先前的基調上，依據角色特質進行深化，更多的意念、顏色或圖案可以慢慢地疊加上去。就如這齣戲的宣傳照，可以看到劇照裡，演員清一色穿著白色戲服，在我看來那就是整片大畫布，劇中人物的形象、性情會在後續的添加裡慢慢地

豐盈起來。」

起點——黑白基調＋水墨

「這戲探討個人的存在價值，比較抽離，是齣沒有時代限制的寓言故事。我假設時空落在『類似』大唐時期的經濟富裕、高度文明而且各方來朝的盛世時代。於是服裝造型的屬性－明麗雅緻，形式樣貌可以多元，基調則是黑與白。」

所謂基調黑白是指戲中談到畫作真偽，直覺真假就是黑、白二色，宣傳劇照演員一致白衣，間夾著樣式不一的黑色。若再延伸深化，如「宇青」（溫宇航飾）戲裡裁製一黑、一白二件內襯搭配使用；日夜作畫場及初到凝碧軒時，衣著一身明淨的淡水墨白衣，上衣下襬和兩袖袖口都露出一截黑色，頸項黑衣領，頭戴黑布帽。一截截界線分明、對比突出的黑與白，意味角色衝突性高，一線之隔，既是純潔，也可以是塞滿仇恨的復仇者。「這種比較跳脫傳統的表達方式，想法很單純，就是用墨色濃淡，表現人物內在個性的變動，靠墨色層次，去帶出人物性格來。」另如，宇青獄中冤屈吶喊「真假是非憑誰問？真假是非已無分界，心境轉向復仇！此時全身由上而下漸層白、灰、灰黑、黑，身上水墨已經渾糊不清，圖案消失，去帶出人物性格來。」前後的宇青，對比強烈。

白色裡面還有層次？

「淨禾」（魏海敏飾）不像宇青形象外顯，在第一視覺裡就看得清、分得明。她隱居山林隔絕紅塵

紛擾，起心動念間，已然在內心裡劃出界線。序場讀信和末場鑒畫，全身素白，白玉般鏤空高帽，形象清冷崇高，手持拂塵，外現淡定；行進移動間裙襬飄然，兩側開衩處，忽隱忽現的內襯裡，可以看到淡水墨的圖紋。一種節制、壓抑、內斂，很隱性的情感在裡面流動。

破去傳統老戲的線條

「服裝是從視覺出發去講故事，所以比較多的單體都用視覺元素去展現。嫣然（凌嘉臨飾）、赫飛鵬（唐文華飾）這對夫妻也使用水墨意象。第五場赫飛鵬為嬌妻作畫，二人都是全身白衣，下襬處一片水墨。我特意為這位嬌妻設計裁製一件斗篷，上有一長道毛筆恣意揮灑、筆勢破竹而筆觸搶眼的水墨圖紋，很適合青春美麗的嫣然與嘉臨。可惜，從劇照到演出，導演都沒有使用，因為劇中的嫣然沒有機會在戶外出現。」

「嬌俏玲瓏的嫣然（凌嘉臨飾），劇中都以二截式套裝出場，內著全身長裙，上身再套件短截上衣，以拉高腰身，身形更顯修長；有著高腰韓服的樣貌，布料材質以輕薄為主，才能襯出嬌嫩妻青春洋溢的氣息。赫飛鵬則置入日本平安時期的元素符號，像是穿著褶子的寬鬆長褲，領子部分再車一圈，形成立領。這都是有意破掉傳統，納入大亞洲非僅中國的傳統線條，人物整體的線條形象使更趨向簡潔。在形象的設定上，一開始便以建構新形象為主，當然還是要從傳統的形象元素裡去作調整。但是設計的意識步驟反著來：要將傳統的形象，融入到本劇人物裡。新式與傳統大約各占百分之五十。像是第二場十六年前的淨禾，衣著淡藍色，非傳統方外人的形象，但戴有傳統的道姑巾，設計地比較簡潔，顏色如宋代汝窯淡淡青瓷器的色彩。」

第三種顏色—來自窯變

「赤惹夫人」（劉海苑飾）這位墨哲城中真正的權貴婦人，她的豪華是隱性的，設計上著意內斂後的氣息凝練。品畫大會一出場，有位趙大人隨即獻上一件難得的大斗篷披風，言道：「偶置絲帛於夜色之下，經夕未收，天明見露水浸染，色如凝碧，因而……連續數月，經收露水，染成『天水碧』特來獻上。」劇本上還註明要求『顏色要如綠水一樣青綠』。這件天青大袍完成後披在海苑老師身上，果然明麗大器，就真如綠水一樣青綠。「這也是參用宋瓷器有名的『天青瓷』色調。宋瓷窯變的單色釉，如天藍、天青、月白、豆綠等色純而不染，看起來就有明淨的美感，而且色澤不淺薄，大氣、凝重、耐看。有的顏色鮮豔亮麗又老辣深沉，像是正紅色。」《十八羅漢圖》的戲服用色，不同於傳統戲服，正是採用宋瓷色系，也參酌宋瓷特有的收斂、含蓄、華貴典雅的氣韻。

要合一

喧鬧繽紛的墨哲城和清淨空靈的紫靈巖，居所不同，心境也相異。十八年前，十八年後，隨著時間的移動，心靈也跟著漸漸變化。十八年前紫靈巖的淨禾，一身水藍青綠的道服，十八年後，卻是一身素白更顯高潔空靈。顏色由深遞減至純白，心靈的變化提升也經由服裝反映心境，反映劇中角色的故事。

墨哲城的赫飛鵬、嫣然及宇青亦同如是，只是顏色由淺而遞深。

服裝設計藉由色彩、質感和線條，透過視覺來協助角色鮮明特質。

蔡毓芬

資深劇場服裝設計師。劇場設計作品多達二百多部。包含歌劇、戲曲、現代劇、兒童劇、運動會開幕等。重要作品劇場服裝設計作品：京劇／傳統戲曲類：國光劇團《孝莊與多爾袞》《十八羅漢圖》《康熙與鰲拜》《百年戲樓》《狐仙故事》《三個人兒兩盞燈》《王熙鳳大鬧寧國府》《閻羅夢》《廖添丁》《王有道休妻》、臺灣豫劇團《武皇投簡》、《杜蘭朵公主》、辜公亮文教基金會《清輝朗照》《弄臣》《原野》《白雪公主與七矮人》《崑曲梁祝》、四川川劇《詩酒太白》《胭脂虎與獅子狗》、復興京劇團《射天》《柳蔭記》、王珮瑜京崑合演《春水渡》、北京天橋劇場《楊月樓》魏海敏基金會《在梅邊》《水袖與琴弦》、復興京劇團《射天》《桃花扇》《孟姜女》、明華園戲劇團《龍逆鱗》《王子復仇記》《蓬萊大仙》、一心歌仔戲團《千年》、陳美雲歌仔戲團《刺桐花開》，廖瓊枝封箱戲《陶侃賢母》、榮興客家劇團《六國封相》等。

（十）Last, But Not The Least——
專訪燈光設計車克謙

口述／車克謙　採訪、文字整理／林建華

問：能否請車老師先介紹自己如何踏入燈光設計的領域？

答：我從在文化大學求學時期即開始參與雲門舞集的技術劇場工作，臺灣技術劇場界的工作者有個特色就是：什麼都要學、都要會，在技術方面的執行能力必須磨練純熟。

後來我畢業、退伍後，到美國紐約市立大學布魯克林學院戲劇研究所唸書，主修燈光設計，臺灣劇場界的前輩張贊桃、鍾寶善都是我的學長。這段時間我的指導老師要求我丟開這些技術面的工作，從素描、畫畫開始學起，練習從影子判斷光源，以及觀摩畫展等等，簡要來說就是教我去思考創作這件事。碩士班畢業取得 MFA 學位後，我回到臺灣，在朋友的介紹下逐步開始劇場燈光設計的接案。

問：請您概述一下劇場的燈光設計工作過程？

答：首先是參與一齣戲的設計會議，瞭解這齣戲的時空背景、編劇與導演的創作構想，並經過討論逐漸感受舞臺設計與服裝設計的概略構想、基本色調等，另外近年「影像設計」迅速且大量地融入表演藝術，燈光設計者也需要從旁瞭解，各個設計部門各自進行前期構思，相互合作搭配。

大約在演出前一兩週，戲已經進入到整排階段，演員的走位逐漸確定，舞臺設計也幾乎完全定案，就是我們開始「畫燈圖」的時候，同時也詢問劇團的 M.E. (Master Electrician，燈光技術指導)，討論劇團的硬體燈具設備及對外需求租借預算等，提列概略的燈具清單並保留補充變化的空間。燈光設計者完成燈圖後，會交由 M.E. 及 Operator (燈光執行)，進行正式演出的操作。演出當週通常是週一於劇場架設燈具及調光、週二設計進行燈光畫面調整、週三為技術排彩、週四總彩排及修正，迎接週五到週日的正式演出。

問：您和李小平導演合作的案子似乎很多？想必有相當熟悉的工作默契？

答：是的，我和小平導演合作的第一齣戲應該是 2000 年大風劇場的音樂劇《睡美人》，在國家戲劇院演出，女主角是洪瑞襄。在國光也合作過 2006 年的實驗小劇場《青塚前的對話》，在國家劇院實驗劇場。另外還有朱宗慶打擊樂團的《木蘭》等。近年小平導演在大陸也相當活躍，譬如與上海崑劇藝術家張軍合作的《春江花月夜》、獨腳戲《哈姆雷特》等，也都找我合作。

近年小平導演和我都不僅只接觸劇場工作，觸角延伸到各種大型活動。譬如 2009 年高雄世界運動會、2017 年臺北世大運等，還有 2017、2018 高雄左營的環境劇場歌仔戲《見城》、2018 桃園燈節、2018 苗栗頭份蘆竹湳社區好采頭藝術季等，小平導演開玩笑說「這種大型的複雜的案子都喜歡找我」，因為彼此的合作默契，工作起來可以迅速地達到要求。

另一個有趣的現象就是「電腦燈」的使用：電腦燈顧名思義就是裝設有微型電腦電路以接受控制臺發出的指令。電腦燈雖然單位租金較高，但是功能上可以以少勝多，裝臺迅速，在分秒必爭的「進劇場」這幾天，燈光部門節省了時間，也就是為演員、舞臺等部門爭取了時間，對劇場工作者來說這一點非常重要。

問：請您概述《十八羅漢圖》的燈光設計構想。

答：劇場的燈光設計，就是用特定的燈光打法搭配顏色，為一齣戲的時間和空間下定義。

胡恩威先生的舞臺設計擅長創造虛擬空間，傳達他與導演「寫虛」的概念，手法非常簡約：一個 FRP（玻璃纖維強化塑膠）材質的山形，在紫靈巖是山，一百八十度反轉就成為凝碧軒的書櫃。兩張長桌，或直列、或橫列、或倒八字，以不同的排列方式界定紫靈巖和凝碧軒兩個不同的主要空間。人在桌子上作畫，是這齣戲最主要的視覺基調。而舞臺上根本沒有「十八羅漢圖」或「山抹微雲」這些畫。

在燈光設計上的構想以及執行的難度，就在如何切出一個符合桌子大小的光區，桌子彷彿未被畫過的畫紙，讓光線經由桌面折射到演員的臉上。

淨禾和宇青的紫靈巖又是一番獨特意境：同一個空間，師徒兩人日夜交替作畫，以晚霞區隔，意境很美但是對傳統燈光技術來說卻很難。尤其是要抽象地表現師徒兩人隔著桌子同場作畫甚至交遞畫盤，因為不是同處於一個現實時間，所以兩人視而不見。這場戲我必須利用背景的山形來界定時間：代表夜晚的深藍和代表白天的淡綠相互交替，光影挪移彷彿飄著山嵐雲霧。拜科技進步之賜，我租用兩顆電腦燈加上 shutter（切光片）的運用即可達成這個效果，若用傳統燈具可能需要二十個以上的傳統燈，並且反覆測試許久才能精準地達到效果。

問：除了凝碧軒、紫靈巖的空間切換，以及紫靈巖的日夜交替，這齣戲也常運用宇青、淨禾之間的寫信讀信來串場，還有最後一場的旋轉舞臺，其實空間的變化相當繁複，是否也提升了燈光工作的難度？

答：是的。轉場、串場，以及宇青入獄的虛擬牢獄空間，因為舞臺的簡約，都必須更依靠燈光的不同顏色和角度來協助觀眾認知。

另外，凝碧軒中赫飛鵬的妻子嫣然，是這齣戲唯一活潑、可愛、溫暖的女性角色，她的存在與想法對全劇有著畫龍點睛之效，也必須以燈光協助她所代表的粉紫色的女性色系。

最後一場的品畫會請出淨禾來分辨畫的真偽，將這齣戲推向高潮，這場戲運用旋轉舞臺營造眾人圍繞著中心主角淨禾的效果，也必須以側燈來顯現周圍的角色。

問：您前面提到近年成長迅速的「影像設計」，這齣戲也有影像設計，請問對燈光設計是否有影響與調整呢？

答：這齣戲的影像設計同樣由胡恩威先生操刀，比較是點綴性地做，沒有占很大的比例。在設計階段，影像設計的工作時程甚至略早於舞臺設計，燈光設計總是居於最後一個環節，當光源碰到會影響投影的介質，自然就必須選擇迴避。

關於顏色與光線的選擇及運用，大家建立在同一個語彙上，有工作默契，溝通起來就相當順暢，即使調整改動也不困難，不會有違和感。

問：關於《十八羅漢圖》的燈光設計，您認為最特別之處是？

答：前面講到「電腦燈」的使用，我因為經常接辦大型活動的案子，經常使用高照度的電腦燈，比較具有直接、快速的效果。然而劇場產業一般來說比較不會跟大型活動搭在一起，在燈光設計這領域還是使用傳統燈居多，也必須用比較多的時間來調燈、營造氛圍，一般認為電腦燈的「情調」比較冷、硬。

對我來說，因為我使用電腦燈的熟悉度較高，電腦燈的功能也隨著科技進步愈來愈細，這次工作的特別之處即在於掌握電腦燈的屬性與特色，開發極限，達成劇場傳統燈能營造的效果，同時也節省了許多劇場時間。

這並不是絕對的區別，而是使用燈具比例上的差別，譬如其他的燈光設計者可能是用八成的傳統燈與兩成的電腦燈，而我可能使用六成的電腦燈與四成的傳統燈。這也很難說孰優孰劣，只能說各自的手法不同。

我認為這齣戲乍看之下舞臺很簡約，但是內行的劇場工作者可以看得出來，其實有不少劇場科技面的進步，讓我們在這個時代可以用不同的手法，較快地做到傳統複雜的效果。

車克謙

美國紐約市立大學布魯克林學院戲劇研究所畢業（MFA），主修燈光設計。

目前於劇場及商業活動專任燈光設計及技術統籌工作。

劇場燈光設計作品包括：《看見臺灣》跨界音樂會；《臺灣舞孃》；朱宗慶打擊樂團《2013木蘭》《擊度震撼》；人力飛行劇團《星光劇院》《china瓷淚》《臺北爸爸紐約媽媽》；幾米音樂劇《2012地下鐵》《向左走向右走》《幸運兒》；金枝演社《臺灣變形記》；新古典舞團《傾杯樂》；明華園《火鳳凰》；采風樂坊《無極》《西遊記》；舞鈴劇場《奇幻旅程》《海洋之心》《嬉遊舞鈴》；上海昆劇團《煙鎖宮樓》；上海白描清透昆曲《2012牡丹亭》；四川省川劇院《草民宋士傑》《柳蔭記》《塵埃落定》《夕照祁山》等。

（十三）幕後排練紀實

【執行製作：蘇榕】

———— 口述／蘇榕　訪談、文字整理／馬靜茹、劉育寧

「你知道牙齒和舌頭會打架嗎？我們偶爾不是也會被自己絆倒嗎？但是這些都沒有關係的，劇團裡的碰撞就像這樣，總是會發生，但是無傷大雅，他仍是一個生命共同體，擁有很強的凝聚力、向心力與同理心。」

———— 蘇榕

「每一個作品都是一件精密工程」，曾任國光劇團資深行政的蘇榕表示：總是享受著每檔演出的製作過程。藉著經歷創作的發生與發展，可以很近距離參與每個創作環節。同為劇校出身、曾作為演員的她，特別能體會每個演員在時間壓力下創作的各種狀態。對她而言，這份工作的成就感來自於，當她知道哪裡有需要幫忙，不論物質或精神層面，她都願意提供一切協助演職人員完成演出。「製作執行」在國光劇團所要扮演的角色，是跨科室的行政協調窗口，掌握所有的排練與預算進度；進入排練期前召開

各設計與製作會議，並且依據排練進度與需求完成各項合作邀約以及行政程序，主要為了協助導演、設計群與所有演職人員，讓他們進入排練期間能夠有妥善、明確的演練方向與目標。本文邀請蘇榕就《十八羅漢圖》的製作執行，回顧幕後排練過程所遇到難題與解決之道。

問：當劇團製作新編戲時，最初會遇到的難題是？

答：「新編戲」是從無到有的全新創作，也因此團方在創作要求上是有更高的藝術標準，大家都希望求好，這也讓大家在遇到問題時處境都不太一樣。舉例來說，「排練時間的規劃」是製作期首要遇上的問題，比起排練傳統老戲，新編戲的製作往往需要很長一段時間去發現問題、互相討論。導演與主角們對於劇本、舞臺空間、表演形式或框架的確立，都需要更多的時間來建立。所以像《十八羅漢圖》這類新編戲的響排、彩排必須比一般傳統戲要規劃的更早，好讓藝術總監、導演與演員們能有再修改、調整的空間。

問：在《十八羅漢圖》製作期間，在哪些方面導演的表現是有別於以往？

答：以舞臺空間為例，新編戲的舞臺往往被放入許多東西，即使是傳統戲曲出身的導演，也常以「填滿」或具象方式來處理場景。《十八羅漢圖》的做法是將舞臺還給演員；導演在與舞臺設計胡恩威工作時對這個方向是有共識的，使用簡潔的線條和色彩來處理場景。另外值得一提的是，導演在《十八羅漢圖》排練過程中，表現出對創作團隊的最大信任，排練場總是保持在平靜穩定的狀態，遇到問題就是針對問題解決問題，這都是過往新編戲製作期少有的狀態。從中可見導演對此作品呈現的樣

貌是胸有成竹的，他對整齣戲表演尺度是很有把握的。他曾提過，這分「把握」源自於編劇已將劇本的完成度達到了百分之八十。

問：《十八羅漢圖》的舞臺場景確實可見少有的「留白」處理，導演是如何與舞臺設計師胡恩威工作？

答：由於地處臺灣、香港，所以多數的時刻胡恩威導演與劇團的工作都是用「視訊會議」，其餘能夠碰面開會的場合，胡導也都會帶著模型，加速雙方工作的進行。不可諱言，確實視訊會議也曾經造成過溝通上的落差，像是第一次碰面開會時，就曾發生。

胡恩威從香港帶來了一批設計草圖手稿，此草圖是依照視訊會議上的討論結果構想的，但是導演看到手稿，很快地察覺到雙方認知的落差。幸好這事發生在創作早期，因此即使後來決定第一批舞臺設計手稿全數推翻，也仍是在預留的時程範圍內。工作的成果被推翻，不開心難免，身在現場親眼目睹這個情況的我，其實是非常敬佩承小平導演以及胡導他們兩位在工作上的高度專業與高EQ。氣氛凝結的會議室，短暫的沉默之後，胡導很快地開始在筆記本上重新畫起草圖，和小平導演重新進入討論，最後他們在「留白」上取得很好的共識，用更簡潔的線條、更減法的方式，把表演空間還給演員。這不僅是他們作為藝術家願意尊重彼此的專業，更是因為他們對創作夥伴的信任。

問：在留白的概念底下，談談舞臺設計中的「長桌」，有沒有引起過辯論？

答：這倒是沒有，導演對這個長桌的接受度很高。有人曾提過這個「長桌」不論是顏色或是樣式會不會有些簡陋？胡恩威其實一直在傳統戲曲領域裡創作，他知道傳統戲曲（表演）要的是什麼，所以他完全不試圖將舞臺做過多設計，不在舞臺上擺上雕梁畫棟的東西，他喜歡線條、顏色越簡單越好；關於長桌，僅對「尺寸」有較多的討論而已，而那就是更實務上的考慮，比如能不能和演員的表演搭配、能不能在臺上有分量的問題了。

問：《十八羅漢圖》的服裝設計與傳統戲服相比，有沒有哪些獨特之處？

答：蔡毓芬也是和國光合作很久的設計師，在設計初始就帶了許多素材與導演討論，導演主要掌握的仍是角色裝扮上是否符合人物形象。在初期時，導演與蔡毓芬確實經過多次會議的討論，至少三次以上，無法立刻定調卻也沒有太大的衝突。直到拍劇照，服裝設計概念的發展上又有新的想法。因為新編戲拍劇照宣傳往往跑在設計創發之前，所以會用替代的服裝來處理宣傳的視覺意象；此時，對於服裝設計師而言難題出現了，特別是這些「替代服裝」，它與實際完成後「舞臺服裝」會有多少距離。發展到最後，捨棄了傳統戲曲服裝的繡以及顏色的繽紛華麗，以淡雅的水墨意境定調人物的造型及服裝色調。基本上，演員都很喜歡自己的服裝造型。這很重要，喜歡自己的樣子是對表演很大的幫助。

問：《十八羅漢圖》音樂編創上或排練時有沒有發生哪些困難？

答：新編戲的音樂創作很重要的一個部分是編腔，有了唱腔之後演員要學唱、與琴師對腔、然後再修

改、之後文場加進來、整個樂隊加進來練樂。三個月完整的音樂創作期是理想狀態，以國光的演出活動量，通常很少製作有充分時間是能夠按這個期程操課的。《十八羅漢圖》也不例外，這戲由馬蘭老師編腔，姬禹丞（君達）作曲。姬禹丞在《探春》一劇開始與國光劇團合作，因為年輕也沒有過多傳統的包袱，他的創作很有自己的想法。參與《十八羅漢圖》時，經過幾次的音樂會議，對於掌握這個戲的音樂表現他非常有把握。雖然交稿的時間很晚了，在排練場上他能夠從演員的演唱或樂隊的演奏上很快地發現問題，立刻作出修正。導演在聽過他的主題音樂後，就確定姬禹丞確實掌握了這個戲的氛圍與情感。或許，音樂編創進度的不如預期讓演員或樂隊承受相當程度的情緒不安定，但最終他所交出的音樂完成度非常高，各個樂段修改的幅度都不算大。

問：《十八羅漢圖》作為重要的大戲之一，青年演員在其中的表現如何？

答：小平導演是很願意帶新人的導演。也確實考慮到劇團的需要、京劇發展的可能，在每一齣新編戲裡都有青年演員參與的機會。小平導演認為「嫣然」的角色很適合由凌嘉臨來演繹。一來，凌嘉臨在舞臺上已經積累一些表演能量，有些觀眾也開始留意到她的表現；二來，團裡也期許她能夠藉與其他成熟演員的合作多有磨練，所以在《十八羅漢圖》起用凌嘉臨飾演「嫣然」一角。在一開始，她的壓力確實很大，這是她第一次在新編戲擔任要角，大家對她的指導也很多，小平導演相當知道如何引導演員，給她適當的意見，讓她能夠穩妥地去詮釋「嫣然」這個角色。

訪談後記：

　　曾經在國光服務二十年的蘇榕，一路走來，對京劇、對劇團都有深刻的革命感情。在臺灣做戲總是不容易，而在她身上，特別可以看到一位「藝術行政」在新編戲創作時看似微小、卻絕對不容缺席的重要性。

　　「藝術行政」，臺面上的業務是執行製作、是跨組室的行政協調、是經費估算、執行到核銷、更是整體製作進度的掌控。但是這一切問題說穿了，也就是「處理各式各樣的人的問題」，以及無數瑣碎事務的總合。身為一個藝術行政，蘇榕把自己當成一個分水嶺，面對主管的關切，盡可能地承擔所有的壓力跟情緒，還給創作群一個純淨的排練場；面對設計，她處理天馬行空的創作和現實的妥協；面對交稿進度嚴重落後的設計，她體貼地問著「昨天有睡嗎？」，而不是盯著進度，數落著已經遲交了幾天。她始終相信沒有人會願意把自己的名字往地下踩，也始終相信大家心中都有一份「對京劇的責任」。這是她認為作為藝術行政的專業：讓焦慮，就停在這裡，讓每個人都做好自己的事。

(十三)宣傳策略與行銷規劃

文／游庭婷

《十八羅漢圖》首演於二○一五年十月，不僅是國光二十週年的團慶大戲，也是國光與兩廳院共同製作的新編戲，大約在劇本定稿後，音樂、舞臺與服裝設計開始啟動的同時，各項的宣傳規劃便同時展開了，包括劇照拍攝、主視覺設計、傳單與海報文宣品的設計印製、記者會、各種媒體通路的廣告宣傳、以及講座的聯繫規劃等。多年來國光已建立了一套宣傳的作業流程，但是因應每檔製作的劇本題材、主題及創演群的不同，還是需要激盪、策劃新的思考、創意與宣傳策略。

宣傳亮點與策略

這檔製作集結幾位重量級卡司，包括三位國家文藝獎得主：王安祈、魏海敏與李小平，另三位主演唐文華、溫宇航、劉海苑也是國光的當家演員，可謂眾星雲集，更特別的是，這幾位巨星還提攜了兩位年輕藝術家，包括與安祈老師共同編劇的跨界才女劉建幗，以及與唐文華演對手戲的青春花旦凌嘉臨，因此閃亮巨星加上兩位明日之星，熠熠生輝，基本上已建構出本檔宣傳的第一大亮點。

另一個宣傳重點是跨界藝術家的參與，包括以「現代劇場先鋒」聞名的舞臺設計胡恩威，與跨足流行音樂界的作曲姬禹丞，尤其這齣戲還結合了一些多媒體科技藝術的展現，都為這檔戲的表現風格帶來不一樣想像與期待。

除了製作卡司，文本主題一向也是觀眾關注的焦點，尤其國光近年編創新戲致力於現代化、文學化的耕耘，常以清新深刻的文詞與細膩幽微的情思，獲得許多當代觀眾的呼應與共鳴；而這齣《十八羅漢圖》，主要藉由對「畫」的真偽辯證，對照人性面向的探索，彷彿一則現代寓言般，希望探討藝術的真諦。主旨看似崇高深奧，但故事裡有深山古剎、書畫名鋪、名畫偽作、甚至有拍賣會，情節中有師徒戀、老少配、還有類似《基督山恩仇記》的大復仇，場景特別故事曲折，這些正是可能吸引觀眾興趣的所在，也是宣傳策略可以發揮的地方。

水墨、空靈的主視覺意象

在每檔戲啟動宣傳作業之初，最要的，便是拍攝宣傳照，用以設計主視覺以及相關宣傳通路的露出，尤其是新編戲，因為觀眾對於新戲的劇情、主題與人物並無任何的基本想法與概念，因此主視覺能否在第一時間吸引觀眾的目光、興趣，進而有意願深入瞭解更多的演出資訊，甚至購票進劇場看戲，扮演了關鍵的角色。《十八羅漢圖》為雙十連假期間的公演，為配合於七月初國光團慶公演時啟售票券，五月份便需要拍攝劇照以便設計主視覺，但在此階段，不僅舞臺、服裝等視覺設計尚未出來，甚至導演和演員都還沒踏進排練場開始排戲，對於舞臺上的呈現樣貌其實是未知的狀態，因此主視覺的意象除了參考編劇和導演的理念闡述，主要便是平面設計師自己對於文本的理解與發揮了。

《十八羅漢圖》的服裝設計是蔡毓芬、攝影師劉振祥、平面設計許銘文。因應這宣傳需求的劇照拍攝，服裝設計與導演特別討論和組裝了一些服飾與造型，甚至為了宣傳效果，好幾位男演員還特地刮了大光頭，拍攝一組羅漢造型劇照，以呼應十八羅漢的劇名。但事實上，在演出時舞臺上並沒有真的出現這些羅漢人物，但此組羅漢照之後卻多方運用於傳單、節目單、臉書及一些宣傳通路上，視覺效果甚佳。顯見在新編戲的宣傳時，劇照內容與演員造型不見得與實際演出時完全相同，宣傳手法可以創新與多元，最重要的是具體的宣傳效益。

劇照拍完平面設計許銘文即著手主視覺設計，並以此作為海報、傳單及所有廣告露出的主要意象。為符合劇中虛擬的朝代與人物，安祈老師提醒視覺風格需有空靈的感覺，又劇中的情節與人物均與書畫緊密相關，故設計師在構圖上是以幾位主要演員的形象為主，在其背景上則襯以大量的山水圖畫，整體意象上頗有傳統水墨畫的味道。

各式宣傳的推動與新媒體的運用

媒體宣傳包括記者會以及平面、電子、戶外、網路等各種媒體通路宣傳。傳統上每一檔演出至少各舉辦一次宣告記者會和彩排記者會，《十八羅漢圖》是國光與兩廳院共同製作，又是國光二十周年團慶大戲，製作與演出陣容都極為堅強，因此不論是七月份在國家戲劇院交誼廳舉辦的宣告記者會，或是演前的彩排記者會，都吸引許多媒體到場拍攝、採訪，會後的媒體報導達三十餘次。

除記者會外，本次宣傳更通盤規劃了平面、電子、戶外及網路等各式媒體的廣告露出，其中平面宣傳部分，特別邀請重量級學者王德威撰寫〈因情成夢因夢成戲：國光京劇《十八羅漢圖》〉專文一篇，

刊登於聯合副刊，王教授的文章除介紹演出外，往往更能從國光在臺灣京劇、甚至是兩岸京劇的定位出發，從此角度詮釋文本或演出的重要意義，是兼具宣傳與論述的深度好文；此外也在重要藝文雜誌《PAR表演藝術雜誌》與《Artplus Taiwan》上製作專題報導，切入不同的角度來介紹此劇；另邀請周昭斐編輯於其《聯合文學》雜誌上撰寫〈假作真時真亦假《十八羅漢圖》的兩個世界〉一文，其他還有《藝文指南針》、《旅讀中國》、《文化快遞》、《卓越雜誌》、《Taiwan Tatler》等相關雜誌上的廣告頁或演出訊息，總計平面廣告露出有十一次。

電子媒體部分是新聞報導與節目專訪，其中專訪以廣播節目為主，包括中國廣播、NEW98、中央廣播、漢聲廣播、佳音廣播、復興廣播等頻道的藝文類節目，分別採訪王安祈總監、劉建幗編劇以及魏海敏、溫宇航等主演，統計露出達十次。

戶外廣告部分包括臺北市內幾條主要道路的路燈旗廣告、淡水線捷運站月臺的電視廣告，以及由兩廳院提供的戶外廣場燈箱及停車場車道燈箱，其中兩廳院戶外廣告主要吸引來兩廳院觀賞演出的廣大既有藝文觀眾，路燈旗廣告除主打開車族群外，也兼具推展團隊文化形象的功效，至於捷運站月臺電視廣告則主要訴求搭乘捷運的通車族群。總之在規劃不同形式的媒體宣傳時，均事先設定主推的觀眾群，才能發揮廣告的最高效益。

除上述多元的宣傳通路外，事實上當前最新興且效益持續擴大的潮流趨勢，是網路及一些社群媒體的運用，即所謂的新媒體，對於吸引年輕族群觀眾尤其有效。為此，《十八羅漢圖》規劃了兩廳院售票網背板廣告、雅虎奇摩網站的原生廣告、Google聯播網的關鍵字廣告與興趣行銷、以及臉書貼文與導外站廣告。另外國光有自己經營的粉絲頁，關注的粉絲逾一萬多名，自六月底本檔演出預告啟售之際，即

開始在臉書上披露節目訊息，之後一波波地向戲迷介紹與挖掘此戲的卡司陣容、演出看點、服裝與舞臺設計重點、主演專訪、演前提示等，直至十月份演出結束，為期三個半月期間共上傳了四十個貼文，費盡心思從不同的切入角度與敘述風格甚至錄製影片來推薦這個作品，顯見新媒體的運用已成為當前宣傳措施的重要趨勢，而宣傳的效益也持續增益中。

校園講座與劇評會

雖然針對不同的族群與效益推動了各式的媒體宣傳，但根據國光多年來的售票經驗，這些媒體宣傳在演出訊息揭露及提升藝文形象與知名度等方面，效果較為顯著，但對於真正帶動觀眾的購票行為，往往實際上還不如講座來得最為直接有效。國光為拓展新觀眾，尤其是年輕族群，十多年來積極推動各種藝術教育活動，包括講座、工作坊、駐校藝術家、研習營、來團看戲、送戲上門等，長期與許多學校、藝文老師保持合作關係，而國光擁有豐富多樣的表演節目與活動，對學校和藝文老師在規劃藝文相關課程或是課外教學時，亦是珍貴的資源。基於長久的合作關係，國光的演出往往與老師們合作，先透過進入校園辦理講座，讓學生們認識戲曲的生旦淨丑各行當、基本功、養成教育抑或臉譜、裝扮等基本概念，再安排學生進入劇場觀賞的演出，經由這樣先導聆再觀賞演出的課程設計，比較能夠引領學生認識戲曲之美，減少因為看不懂表演而產生的排斥感。

《十八羅漢圖》總共執行了九場的校園講座，以臺北和新北市境內的高中、大學為主，參與的學生達二千五百餘人，而依據觀眾問卷調查結果，這檔演出看戲的學生人數占總觀眾數的百分之三十八，將近四成，足見透過校園講座對於票房推展確有很大的效用。

演出結束後，最後一波宣傳是舉辦一場國際劇評會，希望提升這齣戲的國際知名度，並且邀集到香港西九文化區管理局鍾玉珍經理、大陸天津大劇院節目部趙爽經理，以及臺灣的兩廳院韓仁先副總監、中山大學王璦玲教授、中研院文哲所胡曉真所長、東吳大學沈惠如教授等場館經營者及學者專家，一同交流觀戲心得。與會者對這齣戲的劇本、題材、表現手法、演員的詮釋等各方面進行諸多討論與評論，一致認為國光的二十週年大戲不僅是一齣成功感人的製作，更為「臺灣京崑新美學」增添一齣代表作並創作了重要的里程碑。

榮獲「台新藝術獎」年度五大節目與前進上海大劇院

《十八羅漢圖》演後不僅引發許多討論與回應，並於隔年榮獲第十四屆「台新藝術獎」年度五大節目獎項，得獎理由是「《十八羅漢圖》以最幽微流轉、情牽意繫的『聲色微變』，為當代京劇美學打開了情物交疊的新感性形式。在表演體系上，體現戲曲本體韻味，在文學高度上，題旨崇高，辭藻繁麗，情意綿長。進出傳統與當代之間，《十八羅漢圖》渾然天成，延續古典品味，叩擊現代心靈。」台新藝術獎是以作品能否扣緊「時代精神」、「人文關注」與「未來性」為主要評選方向，而《十八羅漢圖》雖由傳統戲曲出發，卻能同時呈現出時代與人文精神，甚至是未來性，國光在此獎項的大力鼓舞下，進一步以「京劇‧未來式」為主題，向上海大劇院提出《十八羅漢圖》與另一齣新戲《天上人間李後主》的演出計畫，此規劃很快便獲得大劇院張鳴總裁的認同與首肯，因此國光即將於二○一九年春天，向上海觀眾展示臺灣京崑新美學的最新力作，預計此「京劇‧未來式」將是國光繼二○一四年在上海大劇院的「伶人三部曲」之後，再度創造的一次高峰與標誌。

(十四)幕後二十年淬煉——
專訪後臺技術人員
林雅惠、何任洋、吳健普

採訪、文字整理／王品芊

國光劇團成立至今的行政單位編制中，「營運管理科」的組成含括舞臺、燈光、音響等幕後技術人員。有些劇團可能每一齣作品都外找不同合作夥伴，在國光則不然，半公務員的身分可以說是不太有選擇權，得把所有事情都一肩扛起，但這也造就了國光幕後技術人員「解決困難」、「使命必達」的深厚解題功力。

這次執行《十八羅漢圖》演出的舞臺監督林雅惠和舞臺技術指導何任洋，分別在國光任職長達二十年與十九年之久，幾乎與劇團共同成長，見證了國光不同時期的演出進程；燈光技術指導吳健普則是在國光歷練近十年後，從「小吳」晉升吳老師，轉而在臺灣戲曲學院作育英才。從這三位幕後技術領頭羊的經驗談中，得以一窺國光劇團的幕後技術經驗如何成就《十八羅漢圖》。

舞臺設計胡恩威帶來現代衝擊

香港知名的現代劇團「進念‧二十面體」（簡稱進念）一向以實驗性和多媒體劇場的實踐聞名，一次國光在北京做《青春謝幕》演出時，碰巧遇上進念創辦人之一榮念曾來看戲，就這麼展開了機緣。雙方來回討論後，決議第一次的合作就以《十八羅漢圖》為開端，由進念的藝術總監之一胡恩威先生擔任舞臺設計及視覺統籌，期許能碰撞出和以往不同的火花，爾後也才又誕生了國光最科技化與實驗性的《關公在劇場》。

「我們第一次設計會議竟然是視訊耶！當然他（胡恩威）已經很熟悉跨國開會，還可以隨手叫出參考圖給我們看，但以國光來說真的是第一次。」林雅惠回憶起初次會面的場景仍記憶猶新，畢竟和近二十年來固定的工作模式有那麼一點不同，而以雲端和網路為主的工作形式，終於也在國光成為主力，不過後續胡恩威提出的設計稿才是更讓技術人員一次次面臨挑戰！劇場演出的設計群分工中，舞臺設計通常為優先定調的藝術形態，一來是整個演出視覺占有的比例最大，二來演員也得配合舞臺形式有不同走位，因此待舞臺的設計確立後，服裝設計、燈光設計再據而規劃、調整為最適合演出的設計。定調了視覺風格為水墨畫後，對建築頗有研究的胡恩威提出了較後現代、冷調、工業風的「家具」構想草圖，而其中，讓舞臺技術組最印象深刻的就是《十八羅漢圖》主要佈景——「琉璃質感假山」的幕後製作。

「那個山的『量體』實在是太大了，還要能移動跟『發光』！」何任洋滔滔不絕地談起製作假山的繁複過程，原來在僅得到手繪草圖的狀況下，舞臺組還得交出模型給設計過目。於是技術人員們先是做了兩個等比例模型，讓舞臺設計確立哪一個最接近想像中的佈景；接著為了琉璃感的透明質地，何任洋想出兩個方式處理，一是使用 FRP 材質製作（Fiber Reinforced Polymer /Plastics 的縮寫，是一種纖維增

強複合材料，俗稱玻璃纖維），另一則是山體裝設大量 LED 燈。由於假山得用保麗龍雕刻定型，但FRP 溶劑有腐蝕性，還得先以錫箔紙包覆整座巨山，再將 FRP 一片一片貼上造型，光是「造山」就花了一個多月，更不用說後續為了導演手法，假山還得在舞臺上變換位置及「變身」。

原來配合劇情需要，導演李小平設計了不同的舞臺調度，因此沉重的假山構造還搭配了更龐大的旋轉舞臺機具，這才能讓原本位居深山的紫靈巖轉身成了凝碧軒的品畫大會。想當然爾，頗具分量的山又得成為「輕盈」的宣紙質感，這時難題也跟著來，如按照原設計構想以宣紙佈置，反而無法構成預期的效果，因此技術組決定採用胚布縫製，才營造成滿屋書籍、畫卷的視覺感。在訪談中，林雅惠和何任洋多次提到《十八羅漢圖》的假山是國光最重量級佈景，從觀眾角度看來，壯麗的假山恰如其分地為作品點題，尤其是配合水墨風格的視覺調性也成為作品主要記憶點。舞臺上的光彩奪目，無一不是幕後許許多多的技術尖兵們絞盡腦汁、揮汗如雨後才豐收的美麗成果。

揉合傳統和新編的聽覺美學

「跟著安祈老師從《金鎖記》開始，國光不斷地累積新編戲的製作經驗，《十八羅漢圖》可以說是到了集大成的時候。」音響技術指導吳健普篤定地說。吳健普自述最早入行從廣播電視開始，因想要休息外加轉換跑道而考入了國光，便開啟他多元的音響技術執行經驗，並且也將原先擅長的流行樂元素帶入戲曲演出。國光劇團持續創作新編作品，也改變對於聽覺的要求，早期傳統戲曲講求演員「原音」，聲音只要能大聲地清楚播出即可。但新編戲的創作，讓音響技術有了機會嘗試和突破，將科技一點一滴地累積進去，譬如為了符合劇情氛圍，一開始初試水溫將聲音稍微變形，呈現如山谷迴聲等環境音效果，

幾經嘗試下，發現觀眾的接受度愈來愈開闊，變型的程度也就愈來愈廣泛。

《十八羅漢圖》由馬蘭編腔，姬君達（原名姬禹丞）作曲、編腔，兩個看似會不和諧的音源竟要合而為一，便成為音響技術最刺激的挑戰。東方傳統音樂配合上西方的管弦樂本就有一定得協調配合的部分，而姬君達出身流行樂壇且長期和唐美雲歌仔戲團合作的背景，也注入了更豐沛的元素。吳健普直言起初還有些擔憂其地方戲風格較濃，和馬蘭的京劇編腔合成會稍嫌突兀，因為就技術層面來說要混合兩方音源並不困難，但要成功地融合才是最富有挑戰性的地方。如用心地聆聽《十八羅漢圖》，可以發現善用電影、電視配樂形式的姬君達常於演員念白時鋪陳各式音樂素材，不但營造了豐富場景氛圍，更能在轉換回傳統戲曲編腔時相互契合，這樣流暢的聽覺體驗，音響技術上的媒合、混音絕對功不可沒。

技術的生成也得從文本出發

　　《十八羅漢圖》的舞臺呈現多來自導演李小平對文本進行的拆解，這也大大影響了幕後人員對於執行技術時的方式。笑說和李小平是亦師亦友關係的吳健普在離開國光後仍然和他密切合作，「他會告訴我一個故事，但不會告訴我哪裡要音量大……我信任他（戲曲或是其他領域上）的藝術判斷」。完戲後李小平會跟設計群討論和劇本間的關係，並且甚至透過舞臺調度來呈現文本，林雅惠就形容李小平非常會和設計師溝通討論，並且善於調動全場元素；譬如說《十八羅漢圖》中赫飛鵬（唐文華飾）在「跑馬」時，假山必須跟著轉場移動，李小平便會引導場上其他演員去執行技術的轉場，除了技術層面可以流暢進行，常常也因演員有了動作而巧妙地悄悄呼應劇情。這在早前的傳統戲曲中甚少有過，而國光尊重專業、訴求創新的立場，也讓各藝術群、技術群得以發揮所長，進而創造不同的演出經驗。吳健普更

直言：「坊間戲曲演出偶爾會有『少一味兒』的感受，是因為少了文化素養。回到文化、傳統戲曲與文本，了解脈絡後，我們才能引領觀眾。」

困難的事？不曾有過。

當問起過程中，曾遭遇過的困難，三位技術領頭們有志一同地這麼回答：

舞監林雅惠：「應該沒有。」

舞臺技術何任洋：「問題就是要拿來的解決的。」

音響技術吳健普：「想不起來，那就是沒有。」

而這樣一致性的回覆，也凸顯了技術人員的核心專業就是「解決問題」。對於技術執行人員來說，每一次的舞臺演出合作，在一開始的碰撞、摸索互相合作方式時，其實就是最困難的時刻，永遠要面對無中生有的狀態，做戲的前期總是模糊、懵懂，就這樣一次次面臨挑戰，而說是挑戰卻又不那麼貼切，對於國光劇團的舞臺後盾們來說「現在講起來都是有趣的故事而已」，執行幕後繁複的演出技術「真的滿好玩的」。

第三章：幕落

(一)後續效應時間總表

二〇一五年十月九日
《十八羅漢圖》於臺北國家戲劇院首演，共演出四場次。

二〇一五年十月十二日
舉辦《十八羅漢圖》演後劇評會。

二〇一五年十月十三日
葉根泉劇評，《論藝談畫美感經驗，照見本心《十八羅漢圖》》，表演藝術評論臺。

二〇一五年十月十五日
紀慧玲劇評，《署名者的秘密——《十八羅漢圖》》，台新藝術獎提名觀察人評論。

二〇一五年十月十五日
吳岳霖劇評，《真偽無本事，筆墨寄真情《十八羅漢圖》》，表演藝術評論臺。

二〇一五年十月十九日

白斐嵐劇評，〈音樂，新編戲曲的最後一片拼圖？《十八羅漢圖》〉，表演藝術評論臺。

二〇一五年十月二十六日

陳韻妃劇評，〈創作的藝術命題《十八羅漢圖》〉，表演藝術評論臺。

二〇一五年十月二十七日

張小虹劇評，〈情與物的摺曲：國光劇團《十八羅漢圖》〉，台新藝術獎提名觀察人評論。

二〇一六年一月二十二日

入選第十四屆台新藝術獎「第四季季提名名單」。

二〇一六年二月二十六日

入圍第十四屆「台新藝術獎」年度獎項。

二〇一六年三月二十二日

獲第十四屆台新藝術獎年度五大節目榮譽。

二〇一六年五月十八日

第十四屆台新藝術獎大展開展，《十八羅漢圖》以影像展覽的方式，於北師美術館與展出。

◎

臺灣戲曲中心大表演廳演出三場。

二〇一九年三月一至三日

上海大劇院大劇場演出。

二〇一九年四月二十一日

臺南文化中心演藝廳演出。

二〇一九年六月十五日

新竹縣政府文化局演藝廳演出。

二〇一九年六月二十二日

(二)台新藝術獎／入圍理由／獲獎

一、關於「台新藝術獎」

「台新藝術獎」於二○○二年由台新銀行贊助支持的「台新銀行文化藝術基金會」所創設，同時觀照視覺、表演與跨領域藝術類的創作，開啟了國內、外藝術獎項頒發之先河。透過獨創的評選機制，包括全年專業提名、觀察與藝術評論的發表，同時結合年度國際評審的參與，「台新藝術獎」不僅止於肯定臺灣專業創作成果的重要獎項，更努力建構足以銜接臺灣當代創作者與國際對話的平臺。

「台新藝術獎」前十年以獎勵當年度最具傑出創意表現，或最能突顯專業成就的視覺藝術展及表演藝術節目為主；每年頒發年度表演藝術大獎、年度視覺藝術大獎，及跨領域評選的「評審團特別獎」。第十二至十四屆（二○一三至二○一五年），因應當代藝術跨越疆界之趨勢，對當下社會現象的反思與驅動具豐碩能量之特質，改以不分類方式評選與給獎，授予五個獎項，其中包括一件「年度大獎」，第十五屆起，顧及藝術類型本質上有其殊異，獎項調整為分類給獎，惟保留「年度大獎」不分類精神，以容納藝術創作更大的可能性與未來性。

「台新藝術獎」的運作，包括專責提名觀察人的機制、透過網路功能建立公眾參與討論的管道、定期公佈提名、複選、國際決選的程序，對外推廣宣達和封冠的儀典。藉由專業人士的參與和各方力量的

投入，使一個藝術桂冠的打造，能兼及文化環境的改善，及縮短藝術與民眾的距離，讓創意的活動與美感的事物自發地融入生活。

二、《十八羅漢圖》年度獎項「入圍評論」：

華麗又纖細，迷人又雋永，充滿符號與隱喻的當代劇作。敘事層面藉著一幅古畫的辨真過程，直刺真相與虛偽、真性與名利、市儈與藝術價值的高下，情節扣人心弦，層層佈局，冷熱交織，微巨相映。故事底，更精彩的是情與物的纏繞，透過修補古畫，筆觸相銜，硯墨傳遞，情思相合，人間凡欲流洩於清寡女尼與弟子之間。《十八羅漢圖》以最幽微流轉、情牽意繫的「聲色微變」，為當代京劇美學打開了情物交疊的新感性型式。在表演體系上，體現戲曲本體韻味，在文學高度上，題旨崇高，辭藻繁麗，情意綿長。進出傳統與當代之間，《十八羅漢圖》渾然天成，延續古典品味，叩擊現代心靈。

三、獲獎：

二○一六年三月二十二日第十四屆台新藝術獎揭曉，《十八羅漢圖》獲年度五大節目榮譽。

(三)劇評會精華發言節錄

一、活動介紹：

為探討當代臺灣京劇藝術的創新，促進戲劇評論與演出之互動，國立傳統藝術中心國光劇團於二〇一五年十月十日至十月十二日邀請華文地區主流劇場業界人士來臺觀摩演出，嗣後召開「演出劇評會」，針對《十八羅漢圖》，從編劇、導演、表演到設計等層面進行討論。此外，透過本次會議的實質互動，建立資訊交流的平臺，以期形成資源互通、合作結盟的國際網絡，以臺灣京劇的創新與發展，向海內外拓展巡演。

作為國光二十週年年度製作，《十八羅漢圖》劇評會中，與談貴賓從劇本、題材、內容意涵、表現手法，以及主要演員的臺上呈現，有熱烈而豐富的討論。從京劇的傳統出發，與談貴賓們述及國光劇團的演出，讓新觀眾對傳統京劇完全沒有隔閡，接受度很高，同時人物的內心世界，很能觸動觀眾，引發共鳴，特別是來自香港西九文化區管理局的鍾珍珍經理，和天津大劇院節目經理趙爽女士，也都非常期待日後能與國光劇團有更多的合作交流和訪問演出。

二、活動時間：二〇一五年十月十二日 10:00-12:00

三、活動地點：國家戲劇院四樓交誼廳

四、主持人：國光劇團團長／張育華女士

五、與談人：

國光劇團藝術總監／王安祈女士

國家表演藝術中心國家兩廳院副總監／韓仁先女士

國光劇團導演／李小平先生

國光劇團主演／魏海敏女士

國光劇團主演／唐文華先生

國光劇團主演／溫宇航先生

國立中山大學劇場藝術系教授兼系主任／王瑷玲女士

中央研究院中國文哲研究所所長／胡曉真女士

東吳大學中文系副教授／沈惠如女士

香港西九文化區管理局表演藝術經理／鍾珍珍女士

天津大劇院演出中心節目部經理／趙爽女士

六、精華發言節錄：（文字整理／林立雄、劉育寧）

●王瑷玲教授：

我覺得國光非常厲害的是，每次看完一齣戲，都覺得這是國光有史以來最好的一部戲，我要恭喜國光，我覺得這部戲好在藝術性，也在演員表演的完成度，還有整個戲的精神境界的推升，都達到前所未

有的境界。

接下來，我想分成四點來談一些我比較深刻的感想。第一個，是比較自我肯定跟自我制約（Self-restrained）。過去國光推出的新編京劇，有很多是探討女性的現在地位、幽微心事，可是這部戲是探討一個個人存在的價值，所以這個戲是一個寓言式的，也比較具有抽象的意識。自我存在意義的探討延續著過去的劇作，是從人的「深摯情感」著眼的，這個深摯的情感，可以讓你的生命很充實，作者對於這種浪漫式情感的追求，是否能夠達成？坦白說，充滿質疑。在這裡，情感的渴望和現實中，在現實中是難以實現的，但在這個劇作中，這個作者期望達成的其實是「自我的一種肯定」，希望能夠肯定自我存在的價值，可是他的方式，是透過世人在精神上的自我制約，人對於自我的情感慾望有一條界線，它是能夠防止你墮落的一條分際，只有保留情感之真，需要一個界線。接下來我要談真偽的問題。

真或偽，就是畫的真假和情的真假的辯證當然是這裡面非常重要，也饒富趣味的重點，但是重要的是，這個真是什麼？它有它的象徵意義，比如說，劇中請魏海敏女士扮演淨禾女尼來辨認畫的真偽，鑑別這個畫的真偽，她必須進入自我的內心世界以及畫的精神境界，當她得以鑑別真畫和仿畫的時候，她其實是重新回到當年，她跟她的徒兒宇青共同修畫，筆墨當中情意流轉的當下，承認了她與徒兒之間的精神相通、心靈相感的情真。宇青呢，透過仿作《十八羅漢圖》，在一筆一畫之間似乎也在修補自己傷痛的心，就是第七場的部分，他也完成了自我，所以就像本劇的編劇劉建幗所說的：「畫是仿的，情卻是真的。畫是真的，卻是層層重建修復的。」因此，這齣戲的故事，他要暗示一種真代表人的精神境界，畫本身是《十八羅漢圖》，人雖不是神聖，想表達的卻透過羅漢，也因此，做畫成為了一種修行的歷程，不是真的出世，而是透過作畫的本身，展現精神上的超越性，是一種純潔性，Purity的一種追求，是一

種自己的 Purity，而這不是他們的問題，而是兩個人心中擁有一個純潔性的界線。雖然越過這個界線可以得到世間的歡愉，可是，會造成很大的自我打擊，「自我制約」保住了精神的純潔，可以讓他們覺得情感是完整的，情感本身的純潔性是不能被破壞的。人生沒有辦法滿足所有想望，即使有很深的情感，卻是他心中渴望達到的「超越的自我」。那麼羅漢做為自我渴望的境界，對人而言，是一個無法真正實現的境界，可以珍惜不被破壞。

「半人半神」的境界。那麼，十八羅漢圖是人去畫的，而羅漢是介於真正成佛跟凡人之間，是普通人可以達到的半人半神的狀態，但是他沒有辦法超越世間，因為他是一種「非出世間」的像，是「非圓滿像」，但是他有人的性情，有人的好的 Quality，good quality，但是他仍是在世間，沒有超越世間，所以是從世間去思維這部戲。他藉由宗教性已經想到精神境界的超越就帶有一種宗教意味，可是，宗教和哲學是形而上的和諧，是形而上地去相信；這個戲不是的，他並不是一個宗教劇，並不是要賦予宗教意志，或是將宗教意志下降到人間，而是從世間的角度去思考自我存在的意義。所以，故事中的《十八羅漢圖》，可以說是一種帶有「形而上」意義思維的表達。

第三點，國光的新編戲強調現代性和文學性，我覺得在文學性這點，陶醉在唱詞和整個意境裡，是無庸置疑的，我想要針對「現代性」這點，做一點發揮。所謂現代性在這個戲裡面，展現的是主體的追求。但是，追尋主體性從明清以來已經有個發展的趨勢，明代戲曲裡所表現所凸顯的是人的主體性，與人的社會價值有衝突，大家看《牡丹亭》都很清楚，可是到清代以後，主體建構與價值追求變成一種「情理合一」，是一種和諧共存的。民國以來，有些追求改變、或選擇放棄了，因為受到西方社會衝突理論（Social Conflict）的影響，因為在社會穩定的結構中，主體的建構和價值的追求，變成一種本質性的衝

突，這是這個理論的重點。那麼個人的主體建構是不必然能夠達到的，因為社會存在一種根源性的衝突，是由社會的矛盾來說，唯有這樣，主體性的意義才能夠獲顯。所以對主體性和自我的追求，對於個人存在、社會存在的矛盾所造成。那麼主體的建構和尋求主體性，就必須跟「個體性」結合，完成了情感的「真」，這點是值得慶賀恭喜的成就。

第四點，是有關總監、編劇安祈談到有關「新情感」的表現，也就是把戲曲視為一個「動態文學」，我相信京劇藝術家周信芳就提出一個「整體戲劇」的概念。整體戲劇若不是針對戲曲，也許對很多現在的戲來講，戲跟技要合一，「技」的部分不是那麼的重要。可是，整體戲劇的概念，就戲曲藝術來說，是非常重要的。也就是因為這樣，我們從「技戲合一」來看，我覺得國光真的了不起，不只是主要的演員，每一個演員在過程中，除了技，高難度、完美的京劇藝術的展現之外，在這過程中，有關人物個性的表達，人物刻劃上的完成都讓我感受到演員的自我提升，成為不只是一個京劇表演藝術的工作者，是成為一個具有文化視野和深度的點藝術家。

編劇安祈在節目冊裡寫了一句話：「編劇是不斷開發新情感的旅程。」我看了之後，也一直在回想歷年來的這麼多劇作，安祈作為劇作家，她要展現抒情的聲音之外，透過這個戲，她展現了「多重的敘事聲音」，我覺得這是一個在京劇新編戲，非常值得注意的特點。我想不只是新情感的深廣，還有新情感的表達方式，從國光用現代舞臺技術、思維、多媒體的結合，在這裡面，新情感的表達方式，跟國光可以展現、容受各種新情感的可能性，我想國光的演出也建構出一種「省思新情感」的態度。

● 沈惠如教授

我覺得這齣戲應該是國光最具詩情畫意的一齣戲，裡面充滿文學、藝術、畫境。再來，我覺得演員對角色的詮釋都非常精準，在這齣戲裡面有談到情欲的流動跟壓抑的部分，我充分的感到這點。我其實一直很渴望聽到演員說他們如何詮釋這些角色，尤其是魏海敏在詮釋淨禾情感的部分，一抬眼等一些很幽微的表情，我真的是接收到了，所以這些地方，是我覺得非常精彩之處。

接著，是場面調度一貫的流暢，我想這是一直以來看國光的戲的感受，像舞臺、燈光、服裝、音樂都非常的美，最主要是「不俗」。因為有很多的戲劇會讓人覺得想像中就是這樣，也果然就是這樣，可是這齣戲給我的感覺是非常有新意。雖然有很多觀眾嫌音樂太飽滿，佈景、影像太現代化，但大家不諱言的是，在某些場次是非常有意境的，包含中場休息前，宇青下山，那個點點的雨水的畫面，是好美好美的畫面，讓人在中場休息之前都有點捨不得離開。這齣戲真的是集很多國光多年功力，在二十周年這樣具有價值、意義的日子中呈現。

整齣戲，我認為有一些精神創發之處，我大概就兩點來談。第一個是，這齣戲是一個談論創作的，類似後設筆法的戲劇，它等於用這樣一個方式去談論原創和偽作的兩個方向，比如說，赫飛鵬為嫣然作畫的時候，當時他在仿作一幅東籬佳人圖，他當時就說，你頭上應該要戴的是菊花而不是桃花，可是嫣然不以為然，他說現在已經是春天了為什麼不能戴桃花？後面，他又就送給他一個白玉簪，就說這個具有冷香幽韻的感覺，可是嫣然說這不是我。我覺得這個地方有觸動到我，這個地方有談到一個創作的本質的部分，也就是說，何謂創意？何謂模仿？他的創意之處在於隨性流動，也許是虛來一筆就能夠圓滿，讓原作更有意境，所以宇青在畫嫣然的時候，在釵頭畫了一隻蝴蝶，嫣然非常開心，這個地方安祈老師

一定有偷渡她的創作觀。

我覺得修復畫作的部分，可以跟文學藝術的詮釋這樣的角度去呼應，因為談到修復畫作，淨禾有這樣一個說法：「此處空虛，不似殘筆留白，倒像是脫色缺痕。」像這樣的文字，其實就告訴我們，詮釋文學藝術的時候有的時候應該如何去掌握原意，豈不是傷害修復本意，反成安作。」像這樣的文字，其實就告訴我們，詮釋文學藝術的時候有的時候應該如何去發揮觀者的意境，這個的方式很值得我們去思索的。這個地方又和劇中的一個情感線是相互呼應的，比如說，修復畫作的時候其實是必須壓抑情感的，剛好是呼應宇青跟淨禾兩個人在那樣的空間，或者是已經情欲萌生的情況之下，他們必須壓抑。另外，創作的時候情欲反而是可以恣意流動的，所以這裡面情感現跟這個藝術的層面相互呼應，這兩句真的是當巧妙而且成功的地方。然後，另外一場有提到騷人墨客要買的是逝水光陰、陳年歲月，這兩齣戲相寫的太妙了，也可以看得出來，在藝術市場裡面，對於價值這件事情，從純粹的金錢論斷，跟我們認為它永久保留的面向其實是有些可以辨證之處。這齣戲也就呼應了國光這幾年的發展主軸，有就是傳承、創新。到底是要修復傳統？還是創發？很多觀眾可能會質疑新戲，可是這個部分其實就是藝術在往前走的動力。我想，作為二十週年的大戲來說，這部分很有象徵意義。真的非常恭喜國光，非常成功地完成這部作品。

當然，我還是有些小小的不滿意──所謂的不滿意是，淨禾和宇青的情感發展，我其實是很陶醉在那段的，雖然有觀眾說，上半場感覺比較悶，下半場情緒就上來了，可是我覺得上半場的那個部分，比如說宇青提出他們同在一室互不相見這樣的方式，我覺得這個的方可以再多點琢磨，也就是說，這個情感有沒有飽滿到需要作這樣的決定，或者是可以再有細節的觸發。另外，我也覺得有點疑惑，嫣然無意

之中變成了宇青被關十五年的罪魁禍首，那在這十五年當中，她難道不對他的老公或者是對這件事情沒有

所謂的愧疚或不滿，或作一些彌補嗎？當然這是我自己的個人癡心妄想，因為一齣戲也不可能容納這麼

多，而且這些細節的部分可能也不足以補得很滿，但是我總覺得這塊，可能是嫣然他無意中，當然是無

意，但可能是一開始她並不曉得她造成這個現象，因為她其實也是看重宇青的才能的。所以這個部分也

許在小細節稍微修補一下，我相信這個劇本就會非常完美了。總之，我非常謝謝國光給我們一齣賞心悅

目的好戲。

● 胡曉真教授

劇作裡面把十八羅漢圖的畫家取名叫作「殘筆」，我覺得是非常有意義而且具有高度象徵、寓意的

名字，當然這個畫家從頭到尾都沒有出場過，就藝術來說他是最原創的，可是他從來沒有出場過，都是

absent。我覺得這個意義非常地強，他就是柏拉圖理論裡面的理想型，或者是洞穴裡面的光，我們知道

有光在那裏，但是我們無法直接接觸那個光，我們永遠得到的只不過是光的投射、折射等等，就是光的

複本。這個畫家的名字叫作殘筆，我一看到這個名字，就想到一個藝術品它必然應該要有的未完成性，

沒有一個好的藝術品是 complete，正因為有這個未完成性，這個好的藝術品才能夠給觀者去延伸、補畫、

擴充、扭曲，去作一些連結的工作，簡單來說，這就是作為藝術品觀者的感受經驗的行為。透過這個感

受行為，這個藝術品才得以完成，所以殘筆的作品，精彩之處在他的「殘」，正因為他的殘所以在這個

劇的過程透過淨禾、宇青的修補、延伸，讓它變成一個新的藝術品，讓它不斷延伸。

我們剛剛才說一個好的藝術品具有高度的未完成性，但在這個劇作其實完成度很高，從劇本、演員

藝術高度，我們的觀劇經驗覺得這個作品是趨向完美的，在個個環節裡都有成熟精煉的表現，但他仍舊有非常足夠的未完成性，就是觀者、評者在觀劇後所要作的工作，也是劇評會的意義所在。

作為一個戲曲的愛好者，我在看這齣戲的感受，我要引用一句話，這句話是在我的文章裡一個評者對於作品的評語：「清冷似不食人間煙火。」一方面在這齣戲中是精神上的高度，也是基本的性質。這齣戲就像殘筆的畫作所得到的畫評，意境如此幽深，作為一個戲劇，這個戲劇的精神還是對於藝術本質的思考，對於創造、模擬的觀摩，對於真、假承繼自《紅樓夢》主題的深度探索，以及對於感情傳達的不同形式的試探。正是因為這齣戲是一個知性的探索，對於這齣戲可以說是上下求索，反反覆覆思考這些問題。

關於這齣戲的其他參照，我想到的是《愛情對白》（Certified Copy），這部電影是伊朗大導演阿巴斯和歐洲合作所拍的電影，而這個作品中心正是藝術的本質跟感情的本質的問題。電影裡面提到裡面一個英國的作家，發表了一本書叫做《合法副本》，這是一個論著，論著的重點在說沒有原創（authentic/original artwork）這件事，所有的副本都有可能是合法的。在義大利的藝術之都佛羅倫斯發表這本新書，有一個法國來的藝廊的女主人到這個地方，和英國的作家一日遊，他們透過不斷的對話論辯藝術和感情的問題，在不斷的對話當中，高度考驗演員，就像《十八羅漢圖》一樣，而《愛情對白》更是濃縮到只有兩個演員，兩個小時只有兩個演員的對話，論辯的過程中讓我們了解到藝術的價值在哪裡，是originality嗎？我們常常一廂情願的認為好的藝術品是有原創性的，作研究也如此。但是這部電影質疑了這樣的觀點，什麼叫作原創性？藝術的最高價值真的就是原創性嗎？副本就沒有異議嗎？藝術的價值是需要被Certify的嗎？被認證的嗎？誰能夠給它認證？在電影中有非常多層次的論辯，所以我覺得特別適合用來參照《十八羅漢圖》。

(四)特別收錄：
從《水袖與胭脂》及《十八羅漢圖》論當代臺灣京劇美學中所內涵之「主體性」與「現代性」

國立中山大學文學院副院長／劇場藝術系教授兼主任　王璦玲

論文摘要：

　　自二十世紀八十年代以來，臺灣的京劇即以推動「京劇現代化」為其創新的目標。從歷史沿革觀之，作為一九九五年由國防部重組而成的國家級劇團——國光劇團，延續了軍中劇團在臺五十年來的傳承成果與歷史積澱，自然成為了此後臺灣京劇展演與創新的主力。該團成立迄今二十年，除了發揚京劇傳統精華，不斷嘗試於古典傳統中熔鑄「現代意識」（modern consciousness），並結合當代社會脈動，從文學、

歷史、民間傳說甚至「動漫」中構思具備人文色彩或現代思維的新劇目，在推動「京劇現代化」方面可謂不遺餘力，成果斐然。值得關注的是，在前述創作理念的基礎上，國光劇團在二〇一〇年後所推出的作品如「伶人三部曲」中，二〇一三年的《水袖與胭脂》，及二〇一五年最新推出的《十八羅漢圖》，這兩部最新作品，較之以往，在風格與造境上，又有新的突破。依此二劇主要作者王安祈的說法，從「新京劇」的女性系列開始，她開始著重重新抉發女性內在的幽微心事，或摹塑一種象徵隱約心曲的「情境」。

然而到了《水袖與胭脂》，則明顯有了轉變。此劇雖在題材與曲文上，與唐詩〈長恨歌〉、崑劇《長生殿》文本有所「互涉」；然而全劇的發展，重新建構了多次元的「後設」結構；勾勒出伶人、角色與創作者主體之複雜關連。其背後所涵藏之對於「戲之所以為戲」之本質性的理性思維，以及作者透過「勾抉靈魂底層而認識自我」的感性心緒，使得新編京劇與作者主體之關係，有了突破性的連結，頗值深究。

而二〇一五年最新推出的《十八羅漢圖》，則將劇情聚焦於一幅十八羅漢古畫的真偽，由此牽引出「人如何在情感慾望的制約中自我提升，以維繫自身情感之真誠與純潔」的議題，於其中，展現了當代劇作家思索如何於「現代」的情境中，重新探索「主體」存在價值之焦慮，以及其所嘗試於尋求一種出口的努力。這兩部臺灣國光劇團最新編創的京劇，其所展現的美學新視野，與現代意涵，以及其所嘗試於尋求一種出口的範例。

臺灣京劇發展，具有重要意義；也是當代臺灣藝術人文之社會創新與實踐中，值得關注的範例。

關鍵詞：《水袖與胭脂》、《十八羅漢圖》、國光劇團、京劇美學、主體性、現代性

一、京劇現代化與「新京劇」之藝術特色

「京劇」作為清中期以來，直至當代，中國戲曲的代表性劇種，經過無數文學家、音樂家以及表演者，於案頭、場上的試驗磨合，至二十世紀初已提煉出一套精確、嚴謹的舞臺表演美學；以抽象、寫意、抒情、詩化為其特色，結合文學、音樂、舞蹈、戲劇等各種藝術形式，發展成一種極為豐富成熟的劇類。

然而上世紀末，以至本世紀初，新世代劇場觀眾的審美意識與前代漸趨不同，傳統京劇在現代社會所面臨的最大挑戰，除了其藝術形式與流行文化間之差異所造成之「接受」困難外，它通過故事、人物所表達的思想情感、歷史觀念、人生體驗，對於現代觀眾而言，難免造成「感受」上的距離。

因此，新的創作於延續舊的審美趣味之同時，是否也能提供現代觀眾一種「當代的」（contemporary）視角與觀照，增強其觀賞時的凝聚力，成為值得關注的當務之急。而「當代京劇／新京劇的審美效應」問題，歸根就底，其背後仍是傳統戲曲如何面對現代觀眾，亦即傳統戲曲的「現代化」問題。

事實上，「京劇現代化」的概念，在二十世紀三、四十年代已從理論層面正式提出，但作為自覺的或不自覺的藝術實踐，則貫穿於整個二十世紀：只是各個歷史階段的情況不同。

自二十世紀八十年代以來，臺灣的京劇即以推動「京劇現代化」為其創新的目標。從歷史沿革觀之，作為一九九五年由國防部重組而成的國家級劇團——國光劇團，延續了軍中劇團在臺五十年來的傳承成果與歷史積澱，自然成為了此後臺灣京劇展演與創新的主力。

該團成立迄今二十年，除了發揚京劇傳統精華，不斷嘗試於古典傳統中熔鑄「現代意識」（modern consciousness），並結合當代社會脈動，從文學、歷史、民間傳說甚至「動漫」中構思具備人文色彩或

現代思維的新劇目，在推動「京劇現代化」方面可謂不遺餘力，成果斐然。

從藝術表現來看，國光劇團初期以「京劇本土化」為創作宗旨，創作「臺灣三部曲」；嗣後則逐漸擱置政治論述，而以「文學性」與「個性化」作為「現代化」之主要手段。不僅精選文學作品為其創作題材之依據，更在主題內涵上，加深了戲劇表演之「表現性」（expressiveness），由此提出京劇的實驗與創新。尤其可貴者，是在表現的技巧上，更進一步納入「現代劇場」、「實驗劇場」甚至「電影運鏡」的手法，拓展京劇舞臺融合多媒體藝術呈現的新視覺感受。這些跨界、跨領域或跨文化的新創作品，改變了「京劇」在臺灣的觀眾結構，甚至「藝文定位」；也展現了屬於二十一世紀臺灣京劇的新的美學視野與藝術品味。

誠如國光劇團藝術總監王安祈所指出，新（編）京劇之「新」，在於有意識地以「文學性、個性化、現代化」為創作特色；且三者相互激盪，營造新局。「臺灣京劇」雖然早在一九八〇年代，便由郭小莊提出「創新、現代化」的目標，但當時的所謂「創新」，較集中於「改編或挪借已有劇作」的創作手段。經過長時間沉澱思考並以對岸為借鏡，二十一世紀臺灣京劇所謂的「現代化」，不再僅止於消極的適應現代觀眾品味，更企圖通過「文學化」與「個性化」的創作原則，使「新編京劇」成為臺灣現代文壇中作為「現代戲曲」（new genre）。透過推動「新（編）京劇」或「京劇文學劇場」的理念，王安祈的京劇藝術發展策略，係由戲曲「抒情本體」出發，而「敘事節奏」則更符合現代人的審美期待，以求其所體現的情節思想，更能貼近現代人的心靈。[1]

[1] 王安祈，〈邊緣與主流的抗衡──打造臺灣京劇文學劇場〉，《漢學研究通訊》，31.1（臺北：2012），頁16。

換言之，「現代化」不僅是劇場手段的創新，更是京劇「性格、身分、定位」的轉型：「京劇」將不再只是「傳統藝術在現代的存留」，而是與臺灣現代文化思潮能夠相互呼應的現代新興創作。

筆者曾在二〇一一年發表的〈經典性與現代性——論臺灣京劇發展之美學視野與其文化意涵〉[2]一文中指出，相較於傳統京劇重視流派唱腔的藝術特色，臺灣「新京劇」藝術表現上有幾項特點：首先，是「用傳統唱念身段表演藝術，來體現新編劇本裡的新情感、新人物」[3]，尤其強調女性內在「幽微心事的探索」與「女性形象的重塑」。其次，則是新京劇在同一段時間展現了當代女劇作家在「詮釋女性心靈」或「書寫自我」時，所建構之一種屬於女性劇作家／女性演員」的新角度，與其對於此種「敘寫／展演」的期待。而第三項藝術特色，則是在表達的手法上，企圖透過編劇、導演及演員三者的互動合作，配合劇場的視覺意象，以及各種聽覺感官的傳達，呈現出現代京劇的一種「新意境」。

在以上三種藝術表現上的特點中，「戲劇結構」的改變，與「虛實情境」的塑造方面，新京劇的表現，尤值稱賞。其中如《王有道休妻》（2004）、《三個人兒兩盞燈》（2005）、《金鎖記》（2006）、《青塚前的對話》（2006）等，皆是其例。這類劇作之「現代性」（modernity）表現，在於：劇作家所致力的，是透過多元的對話層次，來深刻探索「主要角色」的「主體意識」（subjective consciousness）與其「人格構成」（constitution of personality），乃至其複雜的情、欲糾葛。特別是希望透過細緻的戲劇鋪陳，引領觀眾重新思考女性如何想像情愛、體驗情愛、描述情愛。換言之，如果我們認同當年周信芳所提「整體的戲劇」之概念，對於「演員之演，須兼顧『唱』與『戲』的『全能化』」，有更多的關注；或者是王安祈所強調的，演員除了唱念做打四功五法技巧純熟，還須能「自我剖析，面對自己的內心、自己的創傷」[4]的說法：則如何在維持京劇表演形式之程式規範的傳統下，透過唱詞與身段表演的融合，在古

典詩詞戲曲的文學意境中，有更細緻幽微的情感發抒，從而更深刻地透入人物內在心靈的複雜層面，即可成為開拓某種新的觀照人物情感的「現代視角」。而這正應是新京劇之所以為新創，也是其能吸引新世代觀眾、引領新藝術品味之魅力所在。

值得關注的是，在前述創作理念的基礎上，國光劇團在二〇一〇年後所推出的作品如「伶人三部曲」中，二〇一三年的《水袖與胭脂》，及二〇一五年最新推出的《十八羅漢圖》，這兩部最新作品，較之以往，在風格與造境上，又有新的突破。

依此二劇主要作者王安祈的說法，她早期編劇，主要在敘寫一「完整的故事」，著重描繪「他人（劇中人）的人生」，意在「透過不同故事，探索傳統與創新間之關係」。但從「新京劇」的女性系列開始，則「潛入內心」，專在抉發女性內在的幽微心事，或摹塑一種象徵隱約心曲的「情境」。

然而到了《水袖與胭脂》，則明顯有了轉變。此劇雖在題材與曲文上，與唐詩〈長恨歌〉、崑劇《長生殿》文本有所「互涉」；然而全劇的發展，重新建構了多次元的「後設」結構：勾勒出伶人、角色與創作者主體之複雜關連。其背後所涵藏之對於「戲之所以為戲」之本質性的理性思維，以及作者透過「勾抉靈魂底層而認識自我」的感性心緒，使得新編京劇與作者主體之關係，有了突破性的連結，頗值深究。

而二〇一五年最新推出的《十八羅漢圖》，則將劇情聚焦於一幅十八羅漢古畫的真偽，由此牽引出

2 王璦玲：〈經典性與現代性──論臺灣京劇發展之美學視野與其文化意涵〉，《中國文哲研究通訊》第 21 卷 1 期（2011 年 1 月），頁 21-30。

3 王安祈：〈「乾旦」傳統、性別意識與臺灣新編京劇〉，《文藝研究》第 9 期（2007），北京：中國藝術研究院主編，頁 96。

4 王安祈：〈心事戲中尋──《水袖與胭脂》創作自剖〉，《水袖·畫魂·胭脂劇本集》（臺北：獨立作家，2013 年），頁 42。

「人如何在情感慾望的制約中自我提升，以維繫自身情感之真誠與純潔」的議題，於其中，展現了當代劇作家思索如何於「現代」的情境中，重新探索「主體」存在價值之焦慮，以及其所嘗試於尋求一種出口的努力。

這兩部臺灣國光劇團最新編創的京劇，其所展現的美學新視野，與現代意涵，對於我們考察當代臺灣京劇發展，具有重要意義；也是當代臺灣藝術人文之社會創新與實踐中，值得關注的範例。

二、「戲中之情，何必非真」——《水袖與胭脂》中的演員、角色與作者主體

國光劇團於二〇一三年推出的《水袖與胭脂》，是王安祈與其愛徒趙雪君合著的「伶人第三部曲」。此劇雖以唐明皇與楊貴妃的生死愛戀為題材，部分曲文亦從《長恨歌》、《梧桐雨》、《長生殿》及當代越劇《楊貴妃》汲取靈感，但與之前敷演李、楊故事的劇作不同的是，《水袖與胭脂》以全新的方式，處理楊貴妃與唐明皇的情愛，試圖透過楊貴妃死後「太真仙子」之虛設立場，從「揣想角色心事」的角度，展現「個體」（the individual）透過戲中戲之「交錯扮演」所呈顯之性別翻轉、虛實交錯等多元之複雜關係，對於「自我」（self）之探索；其中所隱涵之作者對於「以『文學』作為工具之哲學向度」之認識，以及對於「戲」、「創作」與「角色扮演」間本質性之複雜關係之思考，頗值探究。

《水袖與胭脂》全劇借用了《鏡花緣》與《長恨歌》的框架，重新建構了一虛擬世界，即「梨園仙山」。此仙境是一個由「角色」所居住的「戲劇王國」；在此國度中，人人愛戲且皆能扮演。他們的終極追求，就是成為「劇中人的化身代言」，甚至不惜因入戲而達致「人、戲合一」。而此梨園仙境的主

人，即是楊貴妃死後之靈所化的太真仙子；亦是戲曲舞臺上塑造的「楊妃」角色。而在此中，唐明皇卻化身成為「行雲班」所供奉的「喜神」，隨行雲班四處尋找心愛的楊妃。

編劇所想揣摩的「角色心事」，主要是劇中主角「太真仙子」的心底幽微。而驅策編劇鋪陳整部戲「敘事主軸」的動力，則在於編劇不滿意於歷來李、楊情愛故事的處理與結局；也想探究楊妃作為「角色」，是如何看待自己的情感歷程？如何主動追尋情感？換言之，編劇認為，任何一部可以稱為「經典」作品，都像是「角色在冥冥中的自我完成，角色自己刻畫著自己的情感線，角色自己走出自己的生命軌跡」5。因此，編劇所設想的劇情，一切皆由楊妃生前的「幽怨」而起。

因作為太真生前的楊妃，雖然備受榮寵，集三千寵愛於一身，卻因天寶亂起，不幸於隨明皇倉皇離京途中，為軍士所逼，自縊於馬嵬坡。楊妃死前，面對明皇迫於形勢無力挽救愛妃的軟弱、失措與無情拋捨，不僅內心充滿驚恐與不甘，死後她一縷芳魂不散，飄盪於三界之外，其滿腔的幽怨，也如影隨形。

對她而言，「只有癡情一點、一點無摧挫，拚向黃泉，牢牢擔荷」6。這股因生前情愛難圓而累積的怨憤心緒，令太真展笑靨，即便她如今貴為仙子，榮登玉殿，坐擁仙山，且已「扮演」過備享榮寵的楊妃角色，但她魂縈夢牽，穿越千年傷痛所殷切尋覓的，仍是真正能紓解她心底糾結的一齣好「戲」！這便是所謂「心事且向戲中尋」。

然而這樣一齣戲到底要如何呈現？是否讓時光倒流，回到她與明皇生離死別的「那一刻」？當她

─────
5 同前註。

6 王安祈、趙雪君：《水袖與胭脂》，《水袖‧胭脂‧畫魂劇本集》，頁181。

被迫自縊馬嵬坡，「一代紅顏為君盡」後，明皇是否悔恨輕易拋捨了她？明皇是否如她一般因情緣難續而滿腔憾恨？若再相見，明皇又當如何面對她？為了紓解這一切恩義難斷的情愛糾葛，仙子一路尋尋覓覓，上天入地，似乎只有在戲劇的國度裡，才可能重新獲得完美的演繹與再現！

於是，展開類似於皮蘭德婁（Luigi Pirandello，1867–1936）在《六個尋找劇作家的角色》(*Six Characters in Search of an Author*) 中「真實」與「虛構」的辯證，[7]《水袖與胭脂》透過這個梨園仙境之戲劇國度的「角色世界」與行雲班的「演員／伶人世界」，構思了雙層戲劇層次：第一層，是作為「敘事層」的「當下」，乃是編劇特別為不滿於生前情愛結局的太真仙子所建構的「戲劇王國」──即梨園仙境中所發生的種種。而第二層，則是伶人戲劇表演所呈現的「過去」，即太真仙子所急切地尋找以解決她心中情感糾葛的「戲中戲」。

這裏的「過去」，不像一般戲劇的回憶場景那樣，只是劇中人內心的「投射」，而是透過伶人的「戲中戲」與梨園仙境之「當下」，相互映照、彼此滲透，並不斷挑動置身「當下」之太真仙子的情感與心緒：一再混淆「現實」與「戲劇」的界限，顛覆「真實」與「虛幻」的分際。於是全劇情節安排，也有了雙重層次。就是以完成太真前身楊妃未了的「心事」為主軸，而其中情感的缺口與傷痛，則完全仰仗「戲中戲」才得以畢其功。

如此一來，一個舞臺上同時有兩組人馬：一組是尋找明皇的太真仙子及陪伴她的祝月公主，[8]一組是在排演的無名、蒲娘、行雲班及喜神。而太真仙子，既是本劇的主要角色，又似乎同時是編劇之「作者主體」的投射──因為全劇敘事推展的動力，完全在太真心緒流動的一念之間；甚至可指涉至編劇心靈的一念之間，沒有明顯的理路與邏輯。而太真既是觀賞「戲中戲」，也是「戲中戲」裡伶人所扮演之楊妃與明皇之旁觀

者，又隨時可「入戲」，扮演／客串成為劇中「楊妃」或「明皇」之角色。這其中所牽涉之「劇中人」

與「戲中戲之角色」的多重扮演及虛實互涉的藝術虛構、角色扮演及藝術真實問題，均為作者探索「戲

劇」與「創作」之本質的特殊設計，令人耳目一新。

全劇一開始，先由行雲班眾伶人上場，他們文武雙全，歌聲響遏行雲，有「天下第一班」之美譽，

因此被宣入仙宮獻藝，慶賀太真仙子因《霓裳羽衣曲》而坐擁仙山。而隨行雲班入宮而與諸戲子之歡欣

雀躍形成鮮明對比的，則是喜（戲）神之元神唐明皇的猶豫徬徨。明皇在馬嵬坡失去愛妃後，痛徹心扉，

相思入骨，「夕殿螢飛思悄然，孤燈挑盡未成眠」9，又引領戲班，「上窮碧落下黃泉」，苦苦尋覓愛

妃的芳蹤，但卻始終沒有勇氣面對貴妃：「眼看相逢瞬間。瞬間情又怯，相逢待何如？腳蹤兒遲緩遲延、

遲緩遷延。」10 深怕愛妃責怪自己當年何以如此薄情，寧取江山而犧牲了美人，害她命喪馬嵬。因此當

行雲班班主捧著喜神娃娃準備進宮，卻一再被猶豫退縮的喜神唐明皇所拖延，以致最終行雲班全體進了

宮，喜神與班主則阻絕在外。

至於楊妃，其心中也確實對於明皇在馬嵬坡未及時解救她，而耿耿於懷：因此即使死後至仙境，仍

充滿怨憤，正是要當面質問明皇當年之事，看他如今是否心存悔恨與愧疚？因此當行雲班在仙子面前上

7 林于竝：〈舊好東西的新享用：劇評〉，《水袖與胭脂》，台新文化藝術基金會 Arttalks（http://talks.taishinart.org.tw/llyp?b_startcint-10）.

8 「祝月公主」是劇中一個身分不明的人物。這是一個為自己爭取「角色」的劇中人，她追隨楊妃而來，只想憑自己的一身本領，爭取梨園仙山中的一個位置。她又像一個全知全能的旁觀者，早已深知李楊愛情糾葛的前前後後，只是為了圓楊妃一個夢，特地來幫忙填補情節的。所以她可能是楊妃與壽王的女兒，亦或是與唐明皇的女兒，但戲中的一聲「皇祖母」，又令人費解，她的身分，成為了戲中的謎團。

9 王安祈、趙雪君：《水袖與胭脂》、《水袖．胭脂．畫魂劇本集》，頁195。

10 王安祈、趙雪君：《水袖與胭脂》、《水袖．胭脂．畫魂劇本集》，頁174。

演戲中戲《長生殿・密誓》，乍聽聞「在天願為比翼鳥，在地願為連理枝」兩句入耳，原本陶然於前世美好愛情記憶的仙子，忽地心裡一驚，想起了馬嵬坡上明皇拋捨她於不顧的無情：

今宵才對雙星證，轉眼連理兩輕分。戲場豈容人撥弄？11

於是了悟牌當年的「七夕盟言」，不過只是一場「虛文」罷了。仙子傷感之餘，遂將行雲班遣出宮外，只留下頭牌小生「無名」。

此時劇中唯一的反派人物，野心未泯的宰輔安祿山，他因覬覦梨園仙山的皇位，自認胡旋舞不亞於霓裳羽衣舞，便趁勢解散了會壞其奪權大計的行雲班，以「冒犯天威，擾亂宮廷」之名，註銷行雲班之樂籍，並下令將其「衣箱砌末，盡行燒化」。於是行雲班的戲箱、戲服與道具，以及被戲班奉為神明的喜神木偶，皆險遭火劫，付諸丙丁。

由於太真「面質明皇」的心願未了，午夜夢迴時，馬嵬坡上自己被縊死於梨樹之下的悽慘景象，始終幽忽浮現，縈迴不去。遍尋明皇不著的太真，總是從夢裡驚嚇而醒，偏又聽到祝月公主唱起楊妃死後魂追明皇之曲：

蕩悠悠、一縷斷魂，痛察察、一條白練、香喉鎖。
風光盡、信誓捐、形骸浣，只有癡情一點、一點無摧挫。拼向黃泉，牢牢擔荷。12

太真彷彿再見到自己死前的畫面，她一襲白衣，面色慘白地掙扎於飄動的白練之間，白色水袖在空中飛旋、墜落。楊妃痛苦地呼喊明皇，期待夫君的搭救，可明皇終究未現身，歌聲中流露的盡是無助、

絕望與心痛……

太真仙子這番「未了心願」，成為全劇敘事推進的動力，且唯有尋獲一齣好「戲」，才得以安頓其「心事」，但太真看了許多戲，仍是夙願未償。

一日太真出遊，偶然踏入一清幽勝景「梅林梅苑」，意外地發現其主人竟是當年因她而失寵的情敵梅妃。梅妃當年因楊妃與其爭勝，方有《驚鴻舞》、《樓東怨》之作。失寵後她孤守長門，最終失蹤於兵亂中，音訊全無；其遭遇本值得仙子同情。但未料生前榮寵遠不如楊妃的梅妃，在梨園仙境中，以其「一世的悲情」，反成了「戲場佳篇」，「一點愁緒竟有座中看倌，為其泣下」，既得知音，梅妃「自詠自嘆，愈發動情」，恰恰紓解了生前的遺憾；因此她再也不殘妝和淚，而是「梅萼留香，久而不衰」[13]，心無掛礙地享受著梨園仙境這一方勝景，與世人對自己的歌詠傳唱。

太真巧遇梅妃的這段插曲，生動地提點出：戲劇角色雖屬虛構，卻比現實中的常人，更為真實而不朽；相較於人生現實的變動無常，角色的世界反而更顯永恆。[14]太真與梅妃在此，均有著雙重戲劇身分：她們既是劇中人物，又是當年《長生殿》的戲中角色，兩人在「戲外的」、「當下的」梨園仙境中重逢話舊，「當年的」情場恩怨早已消散，她們彼此間的真情相惜，映照當年後宮的較勁爭寵，為此劇憑添不少「後設」的反諷意味。

11 同前註，頁169。
12 同前註，頁181。
13 王安祈、趙雪君，《水袖與胭脂》，《水袖‧畫魂‧胭脂劇本集》，頁194。
14 謝筱玫：〈展演後設：國光劇團的《豔后》與《水袖》〉，《清華學報》新45卷（2015年6月），頁332。

事實上，編劇透過梅妃的對照，再度讓太真仙子反觀自己：生前的楊玉環背負著「紅顏禍水」之名，危急之中，又被愛人推到鼓譟的大軍與擾攘的干戈之前，「君王掩面救不得，宛轉蛾眉馬前死」，方換取了江山的安寧。相形之下，如今自身的命運，竟比梅妃更顯淒涼，即使死後坐擁仙山，仍滿懷幽恨，棲棲遑遑，以致星移斗轉，滄海桑田後，她還被馬嵬坡的夢魘所折磨著，無以自處。

太真這番「心事自剖」，讓歷史上或歷來李、楊愛情戲劇中「楊妃」這個角色的「悲劇形象」更為鮮明動人，也讓此劇從起所醞釀之「太真尋覓明皇」的療癒需求，再次推高。戲劇張力激增，亟待宣洩。因此編劇至此，特意安排太真偶遇行雲班伶人手捧火場中救出之喜神明皇的半截戲衫，太真睹物思人，無限感傷，遂披上戲衣，未料頓時「角色上身」，竟不能自已地脫口唱出了唐明皇在安史之亂後尋不回愛妃的淒涼與悔恨：

天旋地轉迴龍馭。到此躊躇不能去。馬嵬坡下泥土中，不見玉顏空死處。
歸來池苑皆依舊，對此如何不淚垂？ 15

太真此刻才明白，自己在馬嵬坡自縊之後，唐明皇還曾重回這塊傷心地，也曾再返舊日長安宮殿，

只是物是、景是，人已非：

鴛鴦瓦冷霜華重，翡翠衾寒誰與共。
悠悠生死別經年，魂魄不曾來入夢。 16

吟唱至此，妃子才驚覺唱的是唐明皇的心聲，急忙脫下戲衫。這短暫的「角色扮演」，讓太真終於

體會到明皇內心的淒涼：「他餘生孤零，竟由我，脫口成聲」[17]，原來明皇曾「策馬重經傷心地」，「暮年終得迴龍廷」。[18]

然而太真心裡還是難免自怨自嘆：任憑明皇「秋風秋雨梧桐淚」，又怎比得她「馬嵬泣血幽恨深」？

雖然明皇「白髮空廷堪憐憫」[19]，仙子只想親自質問他：

可有一絲、悔恨情？可有一絲、悔恨情？[20]

這段「角色上身」的戲，似乎也暗示著：演員一旦成為「角色」，其命運宛若傀儡，即使太真仙子，當她披上戲服，扯著細絲絲吊掛衣衫，變得彷彿懸絲人偶一般，不由自主，情難自己。

戲演至此，太真雖扮演了明皇，卻始終還未與生前為明皇的喜神相遇。這未了的情緣，讓觀眾也殷殷企盼，期盼李楊的前緣在梨園仙境中可以早日再敘。仙子欲再尋回這齣重圓戲，無奈戲班早已解散，於是她主動參與了伶人無名的排演，無意間牽扯出年輕時與唐明皇的情愛糾葛。劇本特別安排伶人無名因出色地演繹了唐明皇，戲班解散後，仍被祝月公主強留於宮中，傳授戲曲。一齣楊

15 王安祈、趙雪君：《水袖與胭脂》，收入王安祈：《水袖‧畫魂‧胭脂劇本集》，頁195-196。

16 同前註。

17 同前註。

18 同前註。

19 同前註。

20 同前註，頁196。

妃與十八王子的「第一回七夕」的「戲中戲」，再現了羅受奪妻之痛時壽王的內心世界，「情由心生，無本無詞」 21，似乎又暗示了無名生前的「壽王」身份。

有趣的是，劇中藉「排戲」之便，讓太真仙子與伶人無名「交互扮演」楊妃與十八王子，仙子也因此得以進入十八王子以及當時「楊妃」的內心深處，進行多層次而複雜的「自我剖析」與「交互詰問」。

原來橫遭奪妻之恨的「十八王子」，願把愛妻拱手相讓，全是因貪戀太子之位，還假意勸妃子：「暫忍一時，容我慢慢相救」 22；當馬嵬坡前大軍譁變，王子又因怕惹禍上身，藉口「君父危難在眼前，我只能袖手觀，無力挽狂瀾，欲救無門，只能袖手壁上觀」 23。透過「觀戲」、「扮演楊妃」與「反串十八皇子」的一段排演，太真仙子終於明白，自己多少年深宮內苑受嬌寵，到頭來只落得「六軍鼓譟把命催」 24；而十八王子與明皇，「一個是冷眼旁觀壁上觀，一個是雙手親賜白綾匹」 25，自己最終只不過是他們的「玩物足下泥」 26！於是仙子憤而刪去十八王子這段戲，繼續命小太監尋找行雲班，看行雲班如何詮釋楊妃的故事。

這段楊妃與前夫十八皇子的重逢戲，似乎是編劇者對於楊妃「一心想求證明皇是否悔恨」的渴望意念，反過來毫不留情地予以批判與嘲弄。從楊妃與十八王子的情愛看來，不禁讓人質疑：人間是否真的有永恆不變的情愛？楊妃質疑明皇與十八皇子，那楊妃本身呢？是否也該受批判呢？顯然，這是編劇有意挑起的疑問與嘲諷。

若然，則楊妃與明皇之間的情愛糾葛，要如何「消解」或「論斷」？這個從戲一開始就要解決的「懸念」，到底還是要面對；而這也成了全劇的高潮。劇中太真命行雲班解散後，戲班班主雖在鳴鳳班看門，卻仍日日供奉喜神爺爺，時刻不離身，唱唸做打的功夫，一點也沒有荒疏。似乎他們活著，就是為了演

戲而存在。而班中諸人，飛花、蒲娘等，皆從四面八方、各行各業趕來，終又興高彩烈地冒用「鳴鳳班」之名，二度進宮，繼續上演先前因戲班被趕而沒往下排演的《國主誅寵妃》。於是，「漁陽鼙鼓動地來，驚破霓裳羽衣曲」，緊湊的鼓點，烘托出陰冷的殺氣，六軍不發、劍拔弩張的場面，已在眼前。馬嵬坡上宰輔安祿山，扮成了陳玄禮，不斷逼迫玄宗捨棄楊妃，以定軍心。馬嵬兵變中，無名與蒲娘分別扮演明皇與楊妃，太真仙子與喜神也同時入戲，當戲中無名扮演的唐明皇唱至：

罷罷，妃子既執意如此，朕也做不得主了。只得……但、但、但憑娘娘罷！[27]

正待要鬆開蒲娘所扮楊妃之水袖時，喜神居然衝入「戲中戲」，太真仙子早些也已入戲，於是無名、蒲娘、喜神與太真「四個人水袖交纏」，兩個唐明皇，兩個楊貴妃互演對手戲：喜神緊緊拉住太真，唱著「莫鬆手」之際，無名扮演的唐明皇，卻正要說出「但、但、但憑娘娘」；在此同時，喜神對「戲中戲」無名所扮演唐明皇唱「莫鬆手」，就彷彿自己對自己說莫要放手一般。當年馬嵬之變是「百年離別在須臾，一代紅顏為君盡」，而如今，在這梨園仙境之中，喜神把戲衫披到無名身上，無名頓時成了喜神

21 同前註，頁182。
22 同前註，頁203。
23 同前註，頁205。
24 同前註，頁206。
25 同前註。
26 同前註。
27 同前註，頁223。

的代言，角色附身，唱出老年唐明皇的悔恨，這是明皇在太真面前第一次唱出自己的悔恨：

羞煞咱掩面悲傷，救不得月貌花龐。是寡人全無主張，不合呵將他輕放。
我當時若肯將身去抵擋，未必他直犯君王，縱然犯了又何妨？泉臺上倒博得永成雙！28

太真仙子尋覓許久，此刻終於聽到了唐明皇「掏心自剖的泣血悔愧至誠言」，不再只是哀嘆他自身的孤獨淒涼而已。看著他人（無名與蒲娘）演著自己的故事，證明了明皇與貴妃的不變真情，同時也了卻彼此的遺憾：

回頭看，七夕盟言非虛謊，死別徬徨，教人悲憐。值了值了，
生生世世俱無憾，擁此曲，不枉紅塵走一番。29

於是梨園仙山的主人太真仙子，也決定從此「散盡五雲，撤去仙山」，且自飄盪虛緲之間，遂加入行雲班，奉著喜神，海走天涯，演盡天下離合悲歡。

在此必須指出的是：《水袖與胭脂》中太真仙子所心心念念執著的「情悔」，其實是清代洪昇的原著中所提出並強調的。洪昇在《長生殿·自序》上說：

古今來逞侈心而窮人欲，禍敗隨之，未有不悔者也。玉環傾國，卒至殞身。死而有知，情悔何極？苟非怨艾之深。尚何證仙之與有？孔子刪《書》而錄《秦事》，嘉其敗而能悔，殆若是歟？第曲終奏雅，稍借月宮足成之。要之廣寒聽曲之時，即遊仙上生之日。雙星作合，生

忉利天，情緣總歸虛幻，夫亦可以蘧然夢覺矣。30

在這裡，洪昇引進了佛家「緣」的觀念，將情的「實體」與情的「遇合」作了一個區分，指出「情真」而「緣虛」；也就是「情緣總歸虛幻」的道理。所謂「情緣」，即是俗緣；俗緣有條件，條件取消，緣即消失。故所謂「精誠」，果要真實不虛，便必須是見得自心如此，而不是在「緣」上求成。故故事末了，雙星作合，同悟此道，這便是以「心」合「天」，而非在俗緣上執著。而在劇中，能使至情雙方得以超生天界、圓滿實現的轉變契機，有一設計上的關鍵，即是明皇與貴妃二人的「情悔」。《長生殿》〈重圓〉一齣點出「金枷」、「玉鎖」，並謂唯有「跳出痴迷洞，割斷相思鞚」，31方得自心。此段所寫，即是說明由情深之至而「情悔」，由此而漸達至「忘情」的境地。這種看似矛盾的說法，若以哲學眼光麼來闡釋，即是情到真之處，亦不為情累之義。

但為了保持李、楊情緣這一線索自身的完整性，整部《長生殿》的情節結構主線，可說是建構在一種「情愛昇華」的發展進程──即「情欲」（起）、「情悔」（承）、「救贖」（轉）、「情償」（合）──之上，以展現男女主角內在心靈的逐步淨化，以及兩人間情愛境界的逐漸提升。32

28 同前註，頁225。
29 同前註，頁226。
30 〔清〕洪昇：《長生殿·自序》，《古本戲曲叢刊五集》（上海：上海古籍出版社，1986年據北京圖書館藏清康熙稗畦草堂刊本影印），上冊，頁1b。
31 洪昇：《長生殿·重圓》，下冊，頁100b。
32 參見王璦玲：〈「情緣總歸虛幻」──《長生殿》的「情」觀〉，《中國文哲研究通訊》第11卷1期（2003年6月），頁71-79。

洪昇原劇中，明皇與楊妃之情，在馬嵬事變以前，屬於癡迷熱烈，耽溺於「情欲」的「俗世之愛」；馬嵬事變後，天人相隔的貴妃之鬼魂與明皇皆以情誤明皇之國事，而明皇亦悔其犧牲所愛之性命。然二人皆不悔其情，堅貞如初，仍企盼能重圓相守。蓋惟有明皇「敗而能悔」，貴妃「死而能悔」，二人悔越深，則情益堅，其情中之「欲」方愈淺，故能獲得淨化。而這一悔「能教萬孽清，管感動天庭」，因而能在理想幻境中獲得永恆生命。而也正因為此番「情悔」的歷練，在〈聞鈴〉（第二十九）、〈哭像〉（第三十二）、〈見月〉（第四十一）、〈雨夢〉（第四十五）諸齣中，明皇對楊妃的苦苦追懷，〈冥追〉（第二十七）、〈尸解〉（第三十七）、〈寄情〉（第四十八）諸齣中，楊妃對明皇的沉痛思念，使他們均各自在愛情的「愁城苦海」中，飽受生離死別的煎熬。可以說，在這下半部戲中，明皇、楊妃的愛情悲劇，因為鋪敘了天上人間情緣難續的悔恨與悲戚，反而更動人心魄。

沒有經過這樣刻骨銘心的懺情與天人相隔的的哀思，便不可能使縱欲佻心的世俗情愛徹底「淨化」與「昇華」。而當情愛一旦達到兩心全然相屬，唯願生死相隨的境地時，情愛事實上已經超越了朝朝暮暮的情欲纏綿，成為超越現世時空的不朽心契。

正因如此，洪昇原劇後半將兩人各寫一處，凸顯了相思之苦與執情之妄，反而更動人心魄。明皇與貴妃的信守蒙誓、堅貞愛戀，終於感動上蒼，貴妃獲得「救贖」而尸解復活，並登入仙境。然而回復仙籍的楊妃，仍不變初心，一心祇願能諦人世，重續前緣。真誠的懺悔與忘我的犧牲，使明皇與貴妃的「俗世之愛」徹底「昇華」為「精誠之愛」；於是二人終獲「情償」補恨，重圓於月宮。而在重圓之際，洪昇《長生殿》劇中還凸顯了「永恆仙界」與「擾攘人間」之對比，以及織女、牛郎雙星在「情愛兩人卻因姻緣俱了，悟出「情實緣虛」之道，遂得解迷而達至「忘情逍遙」 33 之境。

淨化」過程中的關鍵作用。洪昇在《長生殿》主體的表現上，由於係以孔昇真人與蓬萊仙子之貶謫下凡

託始，故所謂「情」的四階段發展，基本上是一「證成本有」的過程。在象徵的意義上說，這一種探尋

是建立在「永恆的主題與價值」上，而非做為一個「認識世界」的起點。這亦使洪昇的版本，在表現上，

成為一完整的以呈現「愛的真諦」為主旨的「寓言」：即所謂「愛的寓言」（allegory of love）。在這種

企圖呈現「本有」以與「虛幻」相對的需求下，洪昇更進而創造了一個純淨的永恆仙界一，以與擾攘、

多變的紅塵相對：「仙界」象徵淨化後的心靈世界一，而「仙人」則是永恆「真情」的具象化象徵。透

過仙界人物的襄助導引，被貶謫到人世的明皇、貴妃，方能在擾攘紅塵沉淪後重返天庭。全劇的情節發

展，是構築在兩個世界的對比結構中，在塵世中歷劫生死後的情欲自我，經過淨化昇華，終於「跳出痴

迷洞，割斷相思鞚」，脫卻情緣的枷鎖，「瀟灑到天宮」 34。人間天上的悲歡離合，乃因此統一在全劇

完整而富於戲劇性的詩化情境中。

同樣寫李楊愛情，作為國光劇團「伶人三部曲」的終結篇，編劇王安祈，則是選取了「揣想角色心

事」的角度，以戲服的不斷變換作為象徵角色的符號，從視覺與聽覺兩個層面，吸引觀眾的眼眸與心靈。

「人間多少難言事，只留戲場一點真」，戲曲的一大特徵便是其代言體，「借他人酒杯，澆自己塊壘」，

劇中角色是作者的代言，而伶人又是角色的代言，而戲服一旦上身，角色隨即附身。此乃王安祈以「角

色」作為突破口，說出「劇中角色」比「演員」更為真實的道理。因為對於角色而言，「幻相和實相乃

34 洪昇：《長生殿‧重圓》批語。同前，下冊，頁100b。

33 洪昇：《長生殿‧重圓》，同前，上冊，頁98a「吳儀一批語」。

一體」，更可視為劇作家自己對於「藝術本質」的詮釋。可見，角色的演繹與詮釋，是戲曲表演的靈魂，而被塑造的這個人物，其形象也就愈加多元化。在這個意義上，《水袖與胭脂》並非洪劇的翻版，亦非一種「經典性」的延續，而是將傳統意義的「理想的個人」、「理想的人生實踐」，還原為「現實的個人」與「不圓滿的自我存在」，企圖在「不斷的經驗」之中尋求對於「人生」的理解。從文學史的意義來說，這種「模擬」（mimesis）形式的轉變，正是中國現代文學尋求一種「現代性」的表現。也是在這一發展上，王安祈所主導編寫的《水袖與胭脂》，在文學意涵上，有了重要的突破。

三、「假作真時真亦假」──《十八羅漢圖》中之情感與藝境

甫於二〇一五年十月推出的國光劇團創團二十週年新編大戲《十八羅漢圖》，是王安祈繼「伶人三部曲」之後，邀請了以往主要創作舞臺劇、歌仔戲的劉建幗，首度合作，完成的一部具有新的題材性，與反省深度的劇作。

劇名雖名《十八羅漢圖》，卻並非以「藝術」的真偽作為其敘寫之主軸，亦非僅是敷演民間傳說，或使其成為一種帶有「宗教」意涵的戲劇；而是一部探討情愛之真，與情愛之純淨的寓言之作。

這部新作，依據藝術總監王安祈的說法，是希望呈現國光劇團二十年來在「京劇文學化」的主軸上，進一步向內深化的作品。

如同一部文學作品，劇作的「文學化」，旨在經由「創作」及其過程，面對「人的存在」，使劇

場中所擬現化的人生情態，具有激發演員、觀眾內心思想與情感的衝擊力。因此對於國光劇團而言，這二十年來所擬的目標，是企圖做一件「改變心靈」的事。換言之，「藝術與心靈」是核心問題，藝術是否能反映心靈？而心靈是否能在藝術的創造過程中得到洗滌？秉持這項呈現「文學劇場」的原則，國光慶祝成立二十週年，也藉《十八羅漢圖》為載體，為自己發聲，強調「創作如同修心、修行」[35]，更進一步向內凝視、觀照、省思，且堅信這才是文化，才是文學。

《十八羅漢圖》劇情圍繞著一幅當年殘筆居士偶過紫靈禪堂所繪的古畫《十八羅漢圖》而開展。殘筆居士作畫後五百年，紫靈禪堂已殘破，只餘淨禾女尼一人持守。淨禾曾從山澗救起一孩童宇青，隨淨禾參禪習畫，相依為命。然十多年過去，淨禾驀地驚覺「山中無甲子，歲月不知年」，原本自山澗救回的小嬰孩，已長成為翩翩少年。淨禾意識到兩人間情愫的孳長，決定斷絕世緣，遂命宇青下山離去。乍聞師命，宇青驚愕失措間，請求將五百年前殘筆居士所繪《十八羅漢圖》共同修復之後才入紅塵。

為免男女嫌隙，師徒相約輪流作畫，一畫一夜，「彩霞相隔」，「同在一室，決不相見」；「日以繼夜，彩筆同心」[36]。但畫圖成就之時，即是宇青下山之日。此後一年間，師徒二人果真再未碰面，然而那幅《十八羅漢圖》，卻成為兩人窺探彼此心思的破口，「一道彩霞分晝夜，似離而合、筆墨相牽」[37]。原本日夜輪流作畫是「乾淨絕妙」的上策，然而畫夜隔離的思念與情牽，又勾起無限遐思，竟

35 《十八羅漢圖》節目冊（2015 年 10 月 9-11 日，臺北國家戲劇院），頁 13。

36 感謝王安祈教授提供《十八羅漢圖》劇本（未刊本）。參見王安祈、劉建幗：《十八羅漢圖》（未刊本），頁 15。

37 王安祈、劉建幗：《十八羅漢圖》（未刊本），頁 24。

涓滴滙聚成筆墨丹青藏不住的幽情密意。修復完成之日，淨禾凝視畫作，驚覺心底幽微盡現筆鋒：

對圖畫、不由人、驚心陣陣，是殘筆？是你我？竟難分清。

一點心事、難藏隱，幽情密意、在筆鋒。

猛抬頭、霞光萬道、神搖心旌……流紅散盡，是黃昏。38

兩人在霞光中相見，宇青不想離去，但師徒在羅漢面前，曾有約定，「十八羅漢修成日，便是宇青離去時」，豈可背信？淨禾心意已決，遂將古畫贈予宇青，命他今生不許再上紫靈一步。

宇青下山後，來到墨哲城內最有名的古畫店「凝碧軒」工作。擅作仿畫的軒主赫飛鵬，品畫鑑畫能力頗高，墨哲城內畫作之雅俗醜妍皆由他一言而定。表面上，他是品味卓絕，但卻又圓滑世故的古畫商；私底下，他畫工一流，也仿盡天下名家，以此亂真。赫飛鵬為了得到一幅聽花先生的真跡，不惜誆騙前來求教於他的同行雲起樓主，以致雲起樓主羞憤成疾，終至殞命。而當赫飛鵬發現凝碧軒中一名喚做「宇青」的裝裱工人，竟能畫出類似殘筆風格的羅漢時，更是驚疑不已。

赫飛鵬有一美麗少妻名為嫣然，他為愛妻所繪圖像，總是玉潔冰清、冷香幽韻，卻未獲愛妻垂青，總被棄置一旁。可是當赫飛鵬為了測試宇青，讓宇青為嫣然作畫，宇青繪出了嫣然善良慧黠的水漾玲瓏，卻深得其心。為此，本已忌憚宇青繪圖識圖之才的赫飛鵬，不免醋意大發，妒恨有加，於是設計構陷宇青入獄。一幅《水玲瓏》，竟讓宇青蒙上不白之冤，換來十五年的牢獄之災。

十五年後，宇青出獄，懷著滿腔悲憤，遇上了雲起樓主之子蘇祺昌。祺昌為報當年父親羞憤而逝之仇，要宇青仿畫一幅《十八羅漢圖》，交由他獻給赫飛鵬，讓赫飛鵬去墨哲城主夫人舉辦的品畫大會中

展出，隨之再於品畫大會當場拿出真跡，讓赫飛鵬身敗名裂，以洩其恨。宇青亦修書一封，請淨禾下山辨別古畫之真偽。同時軒主少妻嫣然所代為收藏十五年的《十八羅漢圖》真跡，也完璧歸還宇青。然而，在仿製《十八羅漢圖》的過程中，宇青本是將滿腔悲憤，寄情於殘筆下的羅漢，但下筆之後，卻因效法殘筆之風格而逐漸平靜。他隨即想起殘筆本是畫風幽深：

效殘筆、空際轉身、勢靈動，不自覺、筆轉淡然、氣韻幽深、氣韻幽深。[39]

為得其神韻，心隨念轉，竟漸漸寬舒悲情，滌淨心靈，因而若有所悟。之後，淨禾被請下山辨畫真偽，她進入密室內觀看兩幅十八羅漢圖；只見第一幅，正是當年她與宇青所修復的真跡，筆墨丹青間彼此的心意相通流轉，頓時浮上腦海，恍如昨日。她忍不住激動地唱出：

十五年分別、未相見。相逢一識、即了然。

似看見、我二人心意、相流轉，似覺得、流風迴雪、亂如棉。

思往事、惘然中、多少留戀。出家人、強忍悲、哽咽難言。[40]

第二幅，則是宇青所繪仿品。淨禾既心疼愛徒羅受十五年牢獄之苦，又欣慰他的心情轉換：

─────

38　王安祈、劉建幗：《十八羅漢圖》（未刊本），頁24-25。

39　王安祈、劉建幗：《十八羅漢圖》（未刊本），頁42。

40　王安祈、劉建幗：《十八羅漢圖》（未刊本），頁46。

無論真偽，兩幅畫具現了往昔今時的真情實意。睹物思情，面對真跡，淨禾驚覺二人「情愫」已流

這一幅、羅漢嗔目、含憤怨、藏不住、宇青他、胸中積怨、堆石疊山。

十五年獨自個、冰吞雪嚥、十五年、冤屈盡吐、在筆墨間。對畫圖、

暗呼喚、宇青我的憨⋯⋯兒!⋯⋯

淚迷濛、似看見、長眉羅漢、蕭穆中、還帶笑顏。

小憨兒、他似是、畫隨心轉、翰墨中、漸脫囚牢、亦轉澹然。

藉殘筆、滌怨憤、真情抒展、但願他、終能夠、萬物盡作自在觀。41

露筆端，五百年前的古畫是「殘筆」？還是「真跡」？經過修補的是「真跡」？還是「真情」？面對仿

作，雖明知其為偽，淨禾卻從其上的絲絲筆觸中，深切探知宇青十五年來的怨憤與困頓。此畫雖假，卻

暗藏心事；且其情之真切，直透心扉！至此，兩幅畫「都是真跡，也都不是真跡」。一幅是宇青「藉殘

筆，寫真情，似假還真」；而另一幅，則是淨禾師徒，不忍珍品毀損，共同修復過的《十八羅漢圖》，

「即便是真，又何為真？似真還假」。如此一來，仿作與真跡再無分別，「真假虛實，誰能言」。淨禾

遂將此畫帶回紫靈，因為其中有當下宇青「從激憤到淨化的心靈轉折」；而最終讓宇青保有的，則是師

徒當年共同修復的殘筆「真跡」，其中寄託著二人的情懷，是兩情不渝的印記。

王安祈以往作品，主要探討女性幽微情感的現在定位，《十八羅漢圖》則是希望探討「具普遍性之

個人存在的價值」，多具了一層「寓言式」的託意。此一「自我存在意義」的探討，延續過去的劇作，

從人深摯的情感著眼，期待此種深摯情感，能讓人感覺生命充實而雋永。誠如王安祈所說：「任何一個

文學創作，都是自我剖析修行的過程。當作品完成後，心靈沉澱、安頓了，整個人也跟著洗滌和淨化。

這種變化，通常只有最親密的夥伴才會發現。」

而劇中兩組男女主角淨禾與宇青、赫飛鵬與嫣然的故事，雖高下有別，皆是朝這一方向發展。作者對於這種浪漫式情感的追求，是否能達成？其實是充滿質疑的。因為，情感的渴望，往往在現實中，是難以實現的。但此劇，作者所期待達成的，是一種「自我的確認」。這種確認，其實常是藉一種痛苦的「自我制約」（self-restraint）而達成。

這種約制，並非只是遵循一種規範，亦非無視於自己內心的渴望，而是藉著「堅忍」，以及「堅忍」所帶來的精神折磨，使它成為內心真情的一種試煉。此一經歷試煉後的真情，由於超越了情感所帶來的慾望，因而獲得了「純淨化」（purification）。而也正是此一「純淨化」的過程，使情感獲得了另一種方式的保存。於是紫靈巖之「清淨」，成為與凝碧軒之「混濁」兩相對比的象徵。

對藝術家、文學家而言，對於「藝術之美」、「文學之美」的真誠，與對於「情愛之美」的真誠，其實並無二致。藝術家、文學家對於「藝術之美」的真誠，也需要種種試煉，最終藝術家、文學家不僅超越了流俗，也超越了自我。也在這一意義上，藝術家、文學家才是一個「真正的作者」。

對於本劇的編者而言，「人生意義」與「藝術意義」不僅相通，亦是一體。「藝術創作」的痛苦，即是一愛戀的過程，經過的從來不曾消失，突破後的喜悅，從來不是歡愉。對於「藝術」之真而言，其

41 王安祈、劉建幗：《十八羅漢圖》（未刊本），頁 47。

實是尋求不離開自我的超越。也在這一層意義上，「羅漢圖」的繪製，具有了重要的象徵意義。

羅漢是具「眾生相」的「半神」之人；他是塵世中人的一種「未脫離俗世的最高期待」。繪製「羅漢圖」時的種種詮釋，無法直接以「圓滿」的意義加以想像，因而對於投入其中的畫者而言，筆筆皆可能流露出繪圖時「處於塵念中的掙扎」。而「掙扎」後的落筆，即是「自我制約」的後效。然而對於事後的「自觀」而言，對於自我的期待，以及為此項期待所付出的努力，成為了「同情」、「理解」自我的「對談者」。劇中宇青經歷了十五年冤獄，他透過仿繪《十八羅漢圖》，唱出：

那羅漢，覷紅塵，雙目如炬，應照見、悲悽悽，人間怨苦。
卻把俺，慌慌急急，紛紛亂亂，謾輕侮；這冤屈，訴無由，心惶懼。[42]

在一筆一畫中，前此種種記憶，重新浮上心頭，不僅修補了他悲憤困頓的心，也完成了自我。對於宇青來說，畫是「仿」的，因畫而勾起的，深寓其中的情卻是「真」的。面對痛苦試煉的過往，最終帶來了心靈的洗滌。

本劇的這種哲學向度，並非為現代的人類，尋求一種「救贖」，無論此種救贖來自於外，或來自於內。而是基於一種「保有自我」的渴望，希望能使自己所珍愛的情感、喜好，始終維持一種屬於「內在性質」的「純淨性」；抗拒自己的墮落。因而它並非是「道德性的」、「宗教性的」，而應是「美學性的」；是一種以「美學」的方式，探索人生意義的取徑。在這裡，王安祈與其同伴們的努力，固不僅是一種「藝術」的創造而已。

四、「抒情的聲音」——臺灣新京劇所展現的「主體性」與其現代意涵

如前所云，臺灣「新京劇」的一項重要特點，不僅在於展現女性劇中人「多元自我」（multiple self）的自覺，以及敘事者／劇作家「抒情自我」（lyrical self）的多重性：更在劇作中，展現了多重交響的「抒情的聲音」（lyrical voice）。從京劇小劇場《王有道休妻》（2004）開始，無論是敷演宮闈中女性情誼的《三個人兒兩盞燈》（2005），改編張愛玲筆下華麗悲涼被命運擺佈之七巧的《金鎖記》（2006）、虛構文姬與昭君心靈交談與詰問的《青塚前的對話》（2006），或是凸顯女性藝術追求之主體性的京劇歌唱劇《孟小冬》（2010），新世紀以來的國光京劇，多聚焦於女性人物內在「幽微心事的探索」與「女性形象的重塑」，凸顯了一種女性劇作家／女演員，期待藉由敘寫／展演，來「重新詮釋女性」或「書寫自我」的新角度。

在這些劇作中，《孟小冬》在展現「抒情聲音」與「女性主體」上，有其特殊意義。被尊為菊壇「冬皇」的孟小冬，曾師事余叔岩，並先後委身梅蘭芳、杜月笙，這種種傳奇性的人生經歷，與其風靡藝界的藝術成就，原本值得大書特書，是戲劇的絕佳題材。但在《孟小冬》一劇中，王安祈選擇以「靈魂的回眸」與「聲音的追尋」[43] 為編劇的主軸。在整體情節關目的安排上，選取孟小冬臨死前，回看自己「追尋聲音」的歷程，本身即是一種「向內凝視、觀照」的方式，因而也成就了一部「透過聲音表現

42 王安祈、劉建幗：《十八羅漢圖》（未刊本），頁40。
43 王安祈：〈回眸與追尋——《孟小冬》創作自剖〉，《水袖‧畫魂‧胭脂劇本集》，頁24。

內在」[44]的劇作。

至於魏海敏，她本工是梅派青衣，同時又擅派老生。由她詮演孟小冬，可謂不二人選。編劇希望魏海敏能藉孟小冬之口，唱出「抒情自我」，以「純粹的聲音」體現「劇詩」的本質。劇本於是以「聲音」的三種音樂層次，與「回眸」的切入點，密切連結，讓孟小冬的死前回顧，以「選擇的方式」呈現：杜月笙是真真實實的存在，而梅蘭芳卻是小冬意欲拋捨遺忘，卻始終揮之不去，時刻浮現的心頭陰影。[45]

劇中孟小冬回憶畢生藝術生涯，重點在「聲音的追尋」，強調的是：

千絲萬慮俱滌淨，精醇只向音聲尋。

非關文辭與戲情，一字一音韻最真。尋尋覓覓、耗盡了心血用盡了情。[46]

這番「追尋聲音」的執著與堅持，亦見於有關杜、柳情緣的展演。擺落一般電影或通俗敘事的浪漫情節，而聚焦於彼此如何在藝術上共相琢磨，相知相惜。劇中由魏海敏所唱的敘寫梅孟情緣的新編曲，生動地道出了兩人之心意相通的知音境界：

他嗓更美、味更濃、清純雅正。

恰是我、一路追尋的、心底聲音。

他嗓更美、味更濃、清純雅正。

恰是我、一路追尋的、心底聲音。

難道說、我今生竟為此音生？[47]

而與杜月笙之間的對談與對唱，也傳神地描摹出兩人切磋曲藝，尋找京劇角色聲腔共鳴的情趣。如

杜月笙勸孟小冬：「別跟男伶比雄豪，坤生妙在『一絲甜潤潛運轉、三分清韻留其中』」，並唱道：

恰好比坤旦唱女聲，嬌音軟語不耐聽。必須要男兒音寬沈，方顯得底蘊深藏、情濃味醇……

乾旦坤生理相通、男身女形、女學男聲、不諧之處正相成。48

這些片段都生動地展現了杜月笙如何支持孟小冬完成聲音追尋之路。孟小冬受到杜月笙的引導與

提點，才得以完成自我。她最後為杜月笙祝壽演出《搜姑救姑》，就是為了報答杜的一番知遇之情。多

年來的尋尋覓覓，孟小冬最終在余叔岩的唱腔裡，找到了「自己的聲音」。對於聲音的追尋，與聲腔藝

術的琢磨，是孟小冬一生自我的追尋，也讓她因此獲得了生命的自足。這是種「抒情的聲音」（lyrical

voice），也是其「抒情自我」（lyrical self）的展現。而在此劇中，我們也看到了「作者」的身影。

編劇王安祈以孟小冬之對於余派京劇藝術的深情執著，來投射自己對於京劇藝術的一往情深，亦

使《孟小冬》一劇不僅是單純敷演一過往伶人的故事，而是寄託著編劇對於劇中人更深切的感知與認

同。49 這也使得《孟小冬》一劇，不僅強化了「抒情性」（lyricism）與「戲劇性」（dramaticity）的融合，

44 同前註。

45 同前註。

46 王安祈：《孟小冬》，《水袖‧畫魂‧胭脂劇本集》，頁28。

47 同前註，頁68。

48 同前註，頁78-79。

49 梅家玲：〈女性主體與抒情精神──國光新編京劇的文學特質與文學史意義〉，《中國文哲研究通訊》第21卷1期（2001年3月），頁48。

更生動地透過舞臺呈現出京劇的「聲音藝術」，與「抒情自我的心靈迴旋」。

當代女性主義已由二十世紀六十年代「解構」男權，演進到「重建」女性的內在自覺。有別於「性解放」時期的狂放縱欲，當代女性真正關心的「女性主體性」（female subjectivity），重點在於強調個別女性主動的、自發的體驗，而非「性別特質」的獨立性；重要的是，女性必須有機會去表達，並能自主地選擇以什麼方式、什麼態度去表達，自己內心情愛的深層意涵。循此思路，從國光幾部重要的劇作，我們看到了編劇者「主體性」（subjectivity）的自我展現。

如《水袖與胭脂》，全劇係由太真仙子前生未了的情愛糾葛起始，整個劇情的敘事結構，完全有賴太真仙子內心一念之轉，敘事推展的動力，完全由情感的流轉來驅策。因此可說，「敘事結構」是由「情感結構」來主導，而這背後所投射的，其實是編劇自我對於情感本質的思索，並因此影響到「戲／戲劇性」的萌動與生發；導引出對於「戲之所以為戲」之本質的理性思維。

此種以劇中角色「向內凝視」的作法，使得「新編京劇」與「編劇作者」間的關係，有了突破性的連結。

而《十八羅漢圖》，依據王安祈的說法，是藉由一幅畫來寫人性，以是將高潮置於劇末，藉由辨畫之真假，希望「探測作品能承載的情有多真多深，這是我們想開發的戲曲新情感。同時更想試探戲曲作為動態文學，（而非止於表演藝術），能夠表現的情感有多深多廣」。50 其實不僅是情感的深廣，還有情感的表達方式、容受的可能性。而這也建構出編劇者省思「情感」的一種新視野與角度。尤值得我們注意的，是這部劇作，提出了「人如何在『自我制約』中提升自我，最終完成自我情感之真誠與純潔」的思索，展現出對於「主體」（subject）存在價值的焦慮，以及尋求解決之道的努力。

總合來說，戲曲由於其獨具特色的「代言體」敘事方式，以是在藝術性的融通上，「詩」與「劇」取得了一種協調。所謂「代言」，是指戲劇以劇場情境做為情思展現的唯一線索，劇中人物皆是以其劇中的身分作為宣示情志的主體，作者創作意圖與劇場中展現的思想，彼此間的關係，必須是間接的，劇場中不能直接有脫離劇中人物身分而明顯為「作者本身」立言的表現。易言之，劇作家不宜在劇中直抒胸臆，而必須憑藉著具體事相的展演，來寄寓某種意涵。正緣於此，作家可以藉由戲曲所營造的世界，將原本只屬於「私人的」、「主觀的」的情思際遇「客觀化」為一可以「公開的」「觀看的」戲劇展演。在此歷程中，作家不再只是主觀沉溺於一己想像心緒的「作者」、「抒情者」，而是可以不斷從「戲劇情境」中抽離、跳脫開來，成為自己生命感知世界「具象化」之後的「觀看者」、「聆賞者」與「評論者」。在這點上，當代臺灣新京劇透過「戲曲」形式，所展現之新的美學取徑，在「延續」與「開創」兩方面，皆確實提供了很好的範例；其發展，值得我們持續關注。

引用書目：

1. 王安祈、劉建幗：《十八羅漢圖》（未刊本）

2. 《十八羅漢圖》節目冊（2015 年 10 月 9-11 日，臺北國家戲劇院。）

3. 王安祈：《水袖・畫魂・胭脂劇本集》，臺北：獨立作家，2013 年，286 頁。

4. ——〈「乾旦」傳統、性別意識與臺灣新編京劇〉，《文藝研究》第 9 期（2007），北京：中國藝術研究院主編，頁 96。

5. ——〈邊緣與主流的抗衡—打造臺灣京劇文學劇場〉，《漢學研究通訊》，31.1（臺北：2012），頁 16。

6. 王瓊玲：〈經典性與現代性—論臺灣京劇發展之美學視野與其文化意涵〉，《中國文哲研究通訊》第 21 卷 1 期（2011 年 1 月），頁 21-30。

7. ——〈「情緣總歸虛幻—《長生殿》的「情」觀〉，《中國文哲研究通訊》第 11 卷 1 期（2003 年 6 月），頁 71-79。

8. 林于竝：〈舊好東西的新享用：劇評〉《水袖與胭脂》〉，台新文化藝術基金會 Arttalks (http://talks.taishinart.org.tw//lyp?b_star:int-10).

9. 〔清〕洪昇：《長生殿・自序》，《古本戲曲叢刊五集》（上海：上海古籍出版社，1986 年據北京圖書館藏清康熙稗畦草堂刊本影印），上、下冊。

10. 梅家玲：〈女性主體與抒情精神—國光新編京劇的文學特質與文學史意義〉，《中國文哲研究通訊》第 21 卷 1 期（2001 年 3 月），頁 48。

附錄

十八羅漢圖

署名者的祕密——
《十八羅漢圖》戲與情

原文出自台新藝術獎 ARTALKS 官網

文／紀慧玲

演出：國光劇團

時間：二〇一五年十月九日

地點：國家劇院

先扯遠一點。義大利作家艾可（Umberto Eco）是說故事高手，能編擅道，博古通今，藉著一樁樁或懸疑、或謀殺、或陰謀為故事引子，將讀者誘入迷宮般的知識海域，辯證歷史、信仰、真理、乃至知識自身的真偽。文字迷宮指向符號解讀，符號彼此互詰，愈是沉緬於知識線索，愈是離真相愈遠。艾可在虛構故事的同時，無一例外地，同時故佈疑陣地設計了說故事的人（主角）及路徑，總是有敘述者、被敘述者、被敘述出來的故事……多層敘事空間，因而，最終指向真偽揭露的同時，讀者也才發現，連同這些故事裡的角色、被創造出來的故事，也都是偽造，都是構成虛構（小說）的虛構自身。如此後設

的層層解離，構成艾可小說特色，套用符號學的邏輯：虛構（假）不等於非真，一旦虛構被認知，假也可能是真。

拉回正題。國光劇團新戲《十八羅漢圖》說的是一張畫的真偽，故事本身可以按時間表敘：一位山中紫靈巖修行的女尼淨禾（魏海敏飾），與被撿拾養大的少年宇青（溫宇航飾），共同修復塵封於寺中的古畫——殘筆居士遺下的《十八羅漢圖》，為免男女嫌隙，兩人相約日夜輪流修畫一年，互不相見。

畫作修復完葺之日，也是宇青下山離別時刻。宇青下山至古畫買賣商凝碧軒工作，因才情遭忌，又為軒主少妻嫣然（凌嘉陵飾）作畫，被軒主赫飛鵬（唐文華飾）構陷入獄。十五年後，宇青出獄，結合曾被赫飛鵬詐騙的另一畫商之子，以仿作《十八羅漢圖》誆騙赫飛鵬，欲令其身敗名裂，洩復仇之恨。最後，淨禾被請下山辨別真偽，二幅畫具現往昔今時，睹物思情，見證畫作自身生命，於是，「真假虛實，誰能言」，仿作與真跡再無分別，故事戛然而止……

按時間序來說故事，這可以是一齣復仇劇或推理劇，編劇從淨禾接到宇青求救信倒敘，讀者被邀請進入神秘畫作的修復現場，目睹師徒二人情意暗湧，如何相期「彩霞之約」；又如何讓宇青於紅塵滾滾之中親歷世事之險惡，萌報復之心；最後，這張神祕古畫將揭開真偽真相，同時辨別人心……。但，就像艾可《玫瑰的名字》、《布拉格墓園》開篇後，總是很快進入記憶與現實網絡，《十八羅漢圖》也沒打算這麼直白地按線性時間鋪排。編劇讓時空跳接，一下子紫靈巖、一下子凝碧軒，忽而當刻、忽而十七、十六、十五年前……；在每一個時間點，又拉出「畫」外之音：這刻說著師徒二人情思、畫作，下刻描摹畫商夫妻心事，再寫文人墨客附會風雅，政商階級互相追捧逢迎。此外，劇中使用名字、畫作，都似有象徵指涉，淨禾對宇青的「綠」、赫軒主對嫣然的「紅」，《海棠春睡圖》的「欲」、《觀音得道圖》的

「悟」、〈長眉羅漢〉的「智」……上半場戲還在鋪陳，畫作真偽還未成為推理與揭密焦點，層層敘事

時空與符徵符旨漫佈開來，宛若艾可佈設的疑陣，都是線索，又都不是線索。

故事主旨在最後一場辨真畫會上才揭露，表相層面上說的是真假《十八羅漢圖》，內裡深掘的是「藝

術」真偽的真諦，透過淨禾的說法，五百年前遺留下來的古畫真跡，經過她與徒兒修補，雖未添筆，但

也有新墨，而仿作的古畫，「暗藏心事」，畫是真性，又怎說假？再對比淨禾不在現場的畫商家中一幕，

赫飛鵬早就私下仿作古畫，誣作真跡，滿足世人追逐稀世珍品獵奇誇富之餘，自詡又自嘆：我這支筆可

以上下縱橫幾千年，「一彈指，百年光陰」，卻不敢直視自己的筆下風格，一心模倣，只

嘆畫不出「獨缺殘筆境幽深」。透過這些話語與場景，真偽的辯證得到明心鏡月的體悟：藝術之為真，

不在簽名落款真跡與否，而是真心與實作，藝術之高貴，也不在年代稀品之爭奪，而在技法風格之品賞；

真畫，反映的是真性，不沾市儈俗氣，假畫，反映的是心虛，為逐名利而掩耳盜鈴。這真偽之辨，透過

上下半場連結與梳理，指向藝術本質與價值，所謂「本真」（authentic），是經由認知，而不來自倫理（真

假）或道德（仿作）的判準。

但這仍只是外在現象世界的描述與闡釋，《十八羅漢圖》更引人心動的，是人心內在世界情思的遮

蔽、追索，與揭露、告解。在上半場〈彩霞之約〉一幕，淨禾與宇青的兩人世界，隨著淨禾寤寐、宇青

照顧、淨禾自覺「流年暗中竟偷換，倒做了寡女孤男」、兩人相約日夜輪流、彩霞為界，互不相見修畫，

到修畫過程，看羅漢，「竟纏繞了自身」，一落筆，怕「溶洩了，古井冰泉」，但宇青又吐露「若無人

情，怎度眾生」。場景上，一樑長桌，兩人分據兩旁，導演讓兩人揮著長橡畫筆在畫上琢磨，翻騰之間，

互不碰觸，但又互遞墨盤，一筆一畫停停止止，互揣心思，日夜陰陽，光線打在幽暗畫室，糾纏綿密的

情思與欲望，就這樣膠著著復湧現，奔淌又凝塞。此一幕可比《思凡》、《玉簪記·偷詩》撩人心弦，但魏海敏演得刻意「節制」得多，眼神、作表刻意板正，溫宇航也一逕地純正，於是這場筆墨含情、密室作畫，總把妻子畫得冰心玉潔狀，但不得愛妻歡心，「這不是我呀」；嫣然愛夫婿，重之在才，一心仰慕夫婿畫藝，鼓勵夫婿署名，但赫飛鵬執迷於真跡、年代、畫價之意義，不解伊人真情，反倒妒忌了宇青為嫣然作畫，深得她心，埋下構陷的醋意與恨意。這一山下人間糾結，點出名利之欲，加上畫市金錢竄流，看似盛景，卻不免虛空。山上靜修，山下嘈鬧，俱有不為人知一面，此一人欲掙扎便構成《十八羅漢圖》的內在視界，掩覆於物質表相，卻揭露本我。而此內在衝突，最終又與外在世界真偽之辯連結，遮蔽與揭露／真假之辨／內與外／物與情，互為本體與客體，相互凝睨觀照，互為文本，《十八羅漢圖》也就成就了多層盒篋般的「秘室逃脫」解讀意味，既可發幽思之情，又有辯證指涉之意趣。

這充滿線索、曲撓多變的情節，來自何人之筆？揣想（也根據編劇王安祈與劉建幗的自道）是一向善於編撰故事、情節奇巧的劉建幗。而層層密密，讓人深深沉醉的曲詞韻文，及主旨、戲劇衝突、人物情韻，來自何人？應該就是「一點私密，都藏於情感中」的王安祈。這師徒聯手，可比淨禾與宇青，老少配又可況於赫飛鵬與嫣然，戲裡戲外，層層覆蓋，共同完成一幅「古畫」，卻筆筆皆新意。編劇不流俗氣，人物塑造四個主人翁：淨禾、宇青、赫飛鵬、嫣然，都有多層面向，淨禾未必完全清絕，宇青未必自始至終純真（被點燃復仇之火），赫飛鵬未必只營利獨占（也有對妻子的深情），嫣然也非只一心向夫婿（為宇青留下真跡），因為心思與動機可轉，情節跟著旋盪開來。又，第一場賣市上的搶拍搶買，援引時事「不能黑箱作業」、「公開透明」，讓人莞爾，而「彩霞之約」的佈局、赫飛鵬上山覓淨禾「反

向而行」與淨禾「掃葉」的暗喻，都是極可表現的戲劇行動設計。也因為戲劇佈局上有「彩霞之約」、「紅海棠」（赫飛鵬與嫣然談畫一景）、「辨真」等完整段落，讓整齣戲有了有效且集中的敘事／抒情空間，也才讓整齣戲面貌明朗，不致過於細碎。王安祈的詩意濃情，觀戲時跟著字幕快讀這些長短文，字句透著空靈與深意，除了牽引觀眾進入角色人物內心世界，更是這些詩文稠化了情感，拉出了思緒流轉空間，讓人咀嚼再三，讓戲裡隱微情思更加綿密悠長。

但《十八羅漢圖》也有未解之謎。比如舞臺設計（胡恩威）提供的影像，固然於山水氤氳中，渲染了意境，但佛手、落英，直白說了戲裡未曾點明的：下半場一開始紗幕出現偌大眼睛，瞪著觀眾直面而來，卻是為何？——是設計者後設觀點，欲意觀眾抽離體悟？但觀眾從戲裡應自有參透，無需如此提示。

服裝設計也或見仁見智，淨禾、赫飛鵬、墨哲城城主赤惹夫人（劉海苑飾）的高帽，誇飾性強大，與全劇空靈調性未必一致；墨染的衣服，望之如漬；修畫時宇青袖口翻黑；少時一逕書僮樣，十五年後裝扮層層疊疊「低調的奢華」改變也偌大；嫣然造型到服裝反倒無富豪雍容之感，像叮噹小丫環可愛狀，她對赫飛鵬操作畫市的態度前後不一，性格面向也讓人迷惘。

服裝、舞臺多有符號意旨，如同艾可小說，非縫織大量線索不能滿足。但《十八羅漢圖》是戲曲文體，似也不必非如此模倣西方不可。奇巧的劇情加上綿密的詩文，已足供導演李小平充分調度與營造畫面意象及敘事，最好的幾場戲都接近空臺，「彩霞之約」藉身段與走位，兩人似遠還近的流動設計，令人春心雀動，拍賣一場，眾人繞著椅子大作身段遊戲，「做工」典例。利用旋轉舞臺與轉動佈景處理多重時空，但最後「辨真」一景，人物侷促，旋沒，舞臺上僅留淨禾、宇青、赫飛鵬三人，繞著旋轉舞臺前後互映，這一幕回叩了全劇情節，將主旨留予魏海敏（淨禾）回視今昔，方寸真心作為總結，

雜逯裡，紛紛擾擾俱退，觀眾也就在這停頓與留白裡，有了各自的明白。

李小平說，《十八羅漢圖》意在「寫虛」，實則舞臺上並未盡採虛筆，物件仍有過多之虞，序場白絹飄抉，美則美矣，但意象太滿，清約被浪漫取代，多有贅感。唱腔鋪排也偶有過於險奇之處，比如宇青用【高撥子】拔高渲洩憤恨，卻不盡然適合溫宇航嗓音；一靜一躁之間，山中的清幽對比山下的繁鬧，聲腔營造的音樂色彩並沒有太大區別。但《十八羅漢圖》實韻味綿長，該說的欲言又止，該壓抑的在文藻裡盡情奔洩，張弛之間，觀眾各有所好。最後，最讓人「可憐」的是，起心動念設計復仇大計的雲起樓主之子蘇祺昌（鄒慈愛飾），最後並沒有報仇，眾人原諒了赫飛鵬，真假畫也各自回到宇青、淨禾之手，大和解場面裡，蘇祺昌混在人群裡，不知心情如何？如果還原到記者會上的說法，復仇計畫是宇青決定的，會不會更能解釋宇青性格諸多轉變？

《十八羅漢圖》經過二位編劇及整體創作群一而再、再而三反覆修補，完成一幅可供再傳的大作，這真真偽偽、虛虛實實之間，既有推理意趣，又直指本心。進出傳統與當代之間，《十八羅漢圖》實令人玩味再三，情韻綿紵迂繞不已。

情與物的摺曲：
國光劇團《十八羅漢圖》

原文出自台新藝術獎 ARTALKS 官網

文／張小虹

問世間情是何物？若「物」只是「情」的托寓與投射，或「情」只是「物」的渲染與增添，那「情」依舊只是「情」、「物」仍然只是「物」，隔山隔水，終無相互解構、重組、**翻轉**、折疊的創造與虛擬。

國光劇團二十週年團慶新戲《十八羅漢圖》，乃為當代京劇美學打開了情物交疊的「新感覺團塊」，以最幽微流轉、情牽意繫的「聲色微變」，大破大立京戲的行當技法，而能成功在「古典」與「現代」之間，流轉出一種新的感性形式，一種最溫柔敦厚的「聲色微變」，以回歸作為叛離逃逸的創造可能。

在傳統京劇的「古典」與「現代」辯證思惟中，很容易將「新編京戲」視為「舊瓶裝新酒」，以「瓶」為戲曲格式技法，而「酒」為新編材料（從當代議題到時興裝扮的各種轉換可能），在這個「僵硬」想像中，「瓶」不會因為「酒」的新或舊而改變，「酒」也無法衝撞突圍出「瓶」的圈限與設定。

故就「古典」與「現代」作為一種「連續變化」的可能而言，「舊瓶裝新酒」的僵硬思考模式，就大大不如以柔軟織品為想像的「摺曲」（the fold）來得靈巧生動。若「現代」不是「古典」的二元對立，

若「現代」乃是「古典」的另一種摺曲方式、另一種複數力量的佈置，那《十八羅漢圖》作為當代京劇彌足珍貴的新感性形式，就不可能僅僅只是「古典情感」與「現代舞臺」的結合而已，而是徹底重新給出「古典即現代」的翻轉變化、「情即物」的難分難離。若「經」與「道」乃是模式化、程式化的京劇表演形式，那《十八羅漢圖》的「離經叛道」，就不會僅止於姐弟戀、師徒戀、僧俗戀、藝術交易市場金錢操作等當代話題的帶入，不僅止於通俗劇復仇情節的錯綜複雜，而是重新改寫繪畫、戲曲、劇場跨界演出的創造性可能，絕非三合一，而是讓繪畫不再是繪畫、戲曲不再是戲曲、劇場不再是劇場，在最熟悉之處長出陌異之花，家中的非家，語言中的外來語。

首先，《十八羅漢圖》所一心鋪陳的「情」，乃是一個充滿「怪胎」（queer 的歪斜不正）情慾的「情境」：女尼與其「憨兒」（昔日山澗救起的男童，今日撫養而成的少年）之間的曖昧情愫。只見女尼和少年相約一畫一夜修畫，「一道彩霞分晝夜 似離而合 筆墨相牽」，這種同在一室、互不相見的壓抑與渴望，不正是一種情感 S/M 的挑逗與興奮，「一點心事難藏隱 幽情密意在筆鋒」。換言之，《十八羅漢圖》沒有戲曲格式所預設的忠孝節義框架，也沒有傳統才子佳人的情意纏綿，有的只是禁慾與禁慾之中被激起的更大情慾：「卻不想 流年暗中偷換 倒做了寡女孤男」、「熱烘烘憨笑聲 一室春暖 只恐怕溶洩了古井冰泉」。女尼淨禾（魏海敏飾）唱腔身段的端正與詞曲中的慾望蠢動，魏海敏的收放異常動人，更有年歲體悟而古典文詞所預設的委婉曲折，卻又被身體高張的溫度所破解，形成了莫大的情感張力，上的豐美加成。少年宇青（溫宇航飾）的故做可愛狀，雖或些許尷尬，但也成功營造出師徒之間若有似無、欲語還休的曖昧情慾。

然這不僅只是表面上鋪陳的姐弟戀、僧俗戀、師徒戀，更充滿戀童情結、戀子情結、戀母情結「不

能說的秘密」之想像空間。淨禾宇青二人「情真意切」，但此真切之「情」之所以「怪胎」，不在於是否容於世俗道德，而在於是否「歪斜」了既有情慾模式的語法與修辭，將常態變態化，將固態液態化，迷惘流離而無法歸類、無法定位、無法產生辨別的距離。過去十幾年國光藝術總監王安祈教授，成功啟動了以女性主體為探索的系列新編京劇，從《王有道休妻》（2004）、《三個人兩盞燈》（2005）、《金鎖記》（2006）、《青塚前的對話》（2007）、《狐仙故事》（2009）、《孟小冬》（2010）、《豔后和她的小丑們》（2012）、《探春》（2014）等，皆精彩呈現女性主體內在心理的幽微婉轉與細膩掙扎，為京劇打開了前所未見的性別政治展演與心理深度探尋。相較而言，《十八羅漢圖》雖未能完全聚焦著墨於單一女性角色，但女尼與女尼口中的「憨兒」卻給出另一個比過去在女性情慾探索上更加大膽的伏筆暗流。

而就在這種怪胎情慾的曖昧中，我們看到了「顏色的新感覺團塊」在舞臺乍現，黑白水墨的「紫靈巖」與花紅柳綠、趙錢孫李的「墨哲城」轉換自如，第一次在京劇的「旋轉」舞臺上水墨與妍彩如此相容相合，讓「顏色的新感覺團塊」不僅只是角色命名上的色彩聯想（淨禾、宇青、赫飛鵬、嫣然），更是舞臺上多媒體投影的黑白分子化，極大、極小、極靜、極動的虛實交錯，既不喧賓奪主，亦無違和之感。導演李小平所強調的「寫虛」（在寫實與〈寫意之外）與舞臺設計胡恩威的「金木水火土」（金為桿，木為景，水為汗，火為光，土為地）顯然並非故弄玄虛、玩弄詞藻，而是真能給出一種京劇美學的「虛擬性」（virtuality）。此「虛擬性」不是只在場景時空的虛構不確定，也不是只在舞臺上實景與投影的交迭，更不是只在空白一片無所視見的丹青翰墨，而是同時出現在不斷閃回的敘事結構（讓京劇出現推理劇般的懸疑複雜，出現現代小說般的時空交織，倒敘的追憶似水年華），也同時出現在唱腔與曲牌格

律的「音樂主題化」（白斐嵐，〈音樂，新編戲曲的最後一片拼圖？《十八羅漢圖》〉），更同時出現在崑劇「內旋深掘」、「意象化」手法與京劇情節高潮起伏的貼擠、崑腔與京腔的貼擠。換言之，《十八羅漢圖》真正的虛擬性，乃是藝術作為感性形式創造所能給出的虛擬性，在已然模式化、程序化的既有形式中，重新帶出因勢而動的流變能量，讓古典與當代重新貼擠出「因情入戲」新強度，讓古典脫落於古典，讓當代失所於當代，卻依舊情生意動、聽者癡迷。

《十八羅漢圖》的情動力強度與力道，正是當代京劇舞臺上的石破天驚。此劇以名畫的真假顛破是非、對錯、善惡的截然分明，以怪胎的情慾模糊情感模式的人倫範疇，乃是在京劇「大歷史、大敘事」傳統之下的叛離，以逃逸路徑作為創造的最大虛擬。

論藝談畫美感經驗，照見本心《十八羅漢圖》

原文出自表演藝術評論臺

文／葉根泉（特約評論人）

演出：國光劇團
時間：二〇一五年十月九日 19:30
地點：國家戲劇院

國光劇團慶祝成立二十週年，所推出新編京劇《十八羅漢圖》，既不完全是國光藝術總監王安祈，以往所強調「現代化、文學性」的路線，也非此次找來「奇巧劇團」編導劉建幗所構想，似《基督山恩仇記》奇情復仇的框架，反而是超越了才子佳人團圓、善惡賞罰褒懲的套式，直指「藝術與人生」的大哉問：究竟藝術是否如鏡子，可以是個人內在心緒的反照？亦是人心可以從藝術的創造中，得到洗滌與救贖？而這樣的辯證與詰問，是否亦是國光劇團在臺灣，走上新編京劇這條踽踽獨行道路，內心千迴百轉的思量？

當代美學家高友工曾指，對於藝術鑑賞的美感經驗，可以用來「體會智慧的某一境界」，而如此「經驗」的本體，可視主客體的意義和價值的表現，既「可以作為此時此地獨一無二的現象，也可以作為無窮層次潛在現象的重現。」1 以此美感經驗，置放在《十八羅漢圖》的內在表現的意涵，不正恰恰是此劇所試圖企及之所在。藉由紫靈巖女尼淨禾與其從溪澗救回的孩童宇青，撫養長大成人，兩人共同修復殘筆居士真跡《十八羅漢圖》，（有如現實中，王安祈引領京劇新手劉建幗，共同編寫此劇）修復所需不僅是筆墨工夫，更需具有慧眼能識其美感，了解畫者原意，才不至於安自揣測、胡亂添加，於此已提昇其主觀的美感經驗，臻於客觀的意義和價值表現。但此同時，人非無情，亦有自我本體的觀知與心象，怎能摒棄私慾，完全無我的境界，來達成原作之完境，亦如宇青雖師承淨禾，佛緣尚淺，卻能在對談之間處處有機鋒，一句「若無人情，怎度眾生？」就今淨禾如當頭棒喝，思之又想。

因此，藝術的美感經驗，在此成了兩人內心潛在現象的拉扯。淨禾已覺自身內在對宇青所投射的情愫，想立即叫宇青下山入紅塵，以斷其慾；宇青卻提議一年內兩人共修此畫，以晚霞為界，畫夜輪替，互不相見。宇青想以此表露心跡，讓兩人不見，卻以畫照見內心，期望師父能知其意。這段真是此劇最美的一場戲，導演李小平運用電影蒙太奇的手法，將兩個互不相見之人，並置於舞臺之上，各據畫檯一方。看似相見卻是不見，藉由前面之人所留下的殘筆，思量推敲其心臆，比起相見更為繾綣，此時不見卻分分將對方銘刻於心。如此的感應是在一個現實界之外，創造出一個想像界出來，成為「觀賞反省」的對象。高友工把「觀賞，反省」合為一種內向的「觀照」2，因此，《十八羅漢圖》不再只是一幅畫，亦是內在觀照的載具，作為兩人觀照的對象，因此，「物境」與「心境」必然相通。

如此對比紅塵、專營古畫交易的凝碧軒主人赫飛鵬，有其眼力可視畫之真偽，有其技可以筆墨丹青、

縱橫千年，以仿古為真，卻羞於在其畫作使用真名。其妻認為其畫作不比古人差，他慨然回說世人只識

古人名，只能託古為尊，其價更高。王德威教授已為文指出，《十八羅漢圖》可以聯想為國光京劇品牌

的寓言，好事者每以大陸京劇為正宗，相形之下，臺灣京劇似乎只有衍生，是擬仿，[3]難以正其名。這

也難怪在編劇筆下，這位老謀深算的偽畫畫師，因對宇青才情的嫉妒，構陷宇青入獄十五年的惡人，其

實內在更關鍵在於對少妻的愛護與深情，才對宇青畫其少妻像，受她青睞而挾恨。赫飛鵬並非傳統刻板

的反派，叫人憐其情真，這亦是在結尾完全不落傳統俗套，讓惡人受到嚴懲，大快人心，反而藉由兩幅

羅漢圖的真偽公案，使他跨出其圈限的框臼，在其畫作上落款，認清自我本體；而宇青在復仇的驅使下，

仿《十八羅漢圖》，卻在動筆創作過程中，重拾內在的真心，心胸越趨澹然，其冤屈悽然得到徹頭徹尾

洗滌淨化，更彰顯出劇作者人生閱歷成熟的認知與體悟。

　劇終既然惡人未懲，淨禾、宇青兩人亦不就此相伴相隨。這樣的殘缺早在劇中，無論是以修復古畫，

來說明殘筆空缺才真能照見初衷，得到未必是得，亦如失去亦未必是失。兩人無法像《神鵰俠侶》小龍

女和楊過長相廝守，卻各得一幅《十八羅漢圖》，作為情遷之物，為深情密意的寄託。這樣的結局令人

感喟，也令人低迴咀嚼。國光幾位扛鼎擔綱的演員魏海敏、唐文華、溫宇航，已臻內外兼具、爐火純青

之境，才能演繹出此劇內在深層的意涵。甚至編腔的搭配，曲牌格律亦不一味追求炫技高亢，即使溫宇

1. 高友工（2011）《中國美典與文學研究論集》。臺北：臺大出版中心，頁27。

2. 同前註，頁11。

3. 王德威（2015）〈因情成夢，因夢成戲——國光京劇《十八羅漢圖》〉，《聯合報》副刊，2015年9月17日，D3版。

航含冤悲憤所唱的《高撥子》之後，亦能配合主角心緒轉折，不堪回首之際，面對古畫終能娓娓敘衷腸，而神趣內斂而沉穩。

比較可惜是舞臺設計胡恩威，未能貫徹此劇導演李小平強調，在「寫意」和「寫實」之間，還有一種「寫虛」的可能 4 ——如舞臺上《十八羅漢圖》以空白畫布的方式呈現。胡恩威所設計的假山，作實了實體的材質，放在舞臺上不僅笨重毫無空靈之感，且換景移動滯礙，演員身段的表演也被其侷限，更遑論他所設計的長檯，舞臺畫面切割掉演員的下半身，搬運也見其延宕礙眼，而其設計的影像仍不脫落花、佛手、水滴等因循套式，特別對比此劇以「不可見」作為「化虛為實」的禪境，更顯得畫蛇添足，為此劇最美中不足之處。

《十八羅漢圖》透過論藝談畫的美感經驗，來照見本心；藉由對藝術真偽的思索，來誠實面對自我，這是少見的戲曲作品可以達到的深廣。國光劇團以此作為二十週年團慶之作，以明其心志及其態度，實讓人感動與佩服。

4. 李小平（2015）〈物空而情實——談《十八羅漢圖》〉，《十八羅圖》節目單，頁18。

真偽本無事，筆墨寄真情
《十八羅漢圖》
原文出自表演藝術評論臺

文／吳岳霖（專案評論人）

演出：國光劇團

時間：二〇一五年十月十一日 14:30

地點：國家戲劇院

素淨的一縷白絹垂落，以柔軟的弧線劃過幽靜的廂房，是那幅殘筆居士過紫靈所繪之「十八羅漢圖」？是女尼淨禾手上甫捎來的信紙？還是那涓流不止的情思，牽著她穿過萬千山水、斑駁回憶，喚起她那未曾長大的憨兒──「宇青、宇青。」

讀著信，戲也開始。

國光劇團創團二十年推出的新編作品《十八羅漢圖》，是身為藝術總監的王安祈暨「伶人三部曲」以人（孟小冬）、以史（建國百年、戲班歷史）追尋「戲的本質」，並在最終章《水袖與胭脂》（2013）所構築的「梨園仙境」裡尋覓到「以戲演戲」的真情作為總結，再度「迂迴造境」地以「畫的真偽」搭築美學、藝術經驗，在虛構的時空背景裡尋求情的本真。《十八羅漢圖》看似延續了《水袖與胭脂》的那句「假作真時真亦假，情到深處事亦真」，從「戲裡／戲外」挪移到「真跡／仿作」。但在敘事結構上卻不再過度趨近創作者的心緒流動，顯得抽象、難解（連王安祈也坦誠，《水袖與胭脂》看得懂的人很少，這是很內心、很內心的一部戲。）《十八羅漢圖》維持住本真──以「情」為核，並在編劇之一的劉建幗筆下建構出敘事、情節的軸線，去支撐住戲劇的厚度。於是，《十八羅漢圖》擁有非常清晰的敘事軌跡，時序看似順逆交錯，卻以淨禾（魏海敏飾）的讀信包裹住情節，讓它像是一封長長的書信，說著她們的過去、與宇青（溫宇航飾）的現在。多了一層說故事的張力，被賦予更深刻的述說語氣。因此，《十八羅漢圖》因兩位編劇王安祈、劉建幗的不同取徑，互補地找到抒情與敘事的平衡，並在緊湊的節奏、情節發展間，保留了戲曲本有的慢，像是淨禾與宇青修復「十八羅漢圖」的時光流動、情感交流。

曲折的故事起了個頭：一名女尼淨禾與她在山澗救起的孩童宇青，卻在成長過程間意識到情愫的滋長，而必須命宇青下山、入紅塵。兩人所一同修復的殘筆居士之作「十八羅漢圖」，竟成為遠方那墨哲城凝碧軒軒主赫飛鵬（唐文華飾）的覬覦，因而引發種種危機。如此唯美的命名，在充滿文藝氣息的當下，也打造出一種迷離、虛幻的時空概念。架空似地未曾言明發生於中國任一地點、任一朝代（根據編劇說法，是為了規避畫風、顏料、修補技術等現實考究），卻完好地像是一則古老中國的傳奇故事，未

有抽離的罣礙。在於《十八羅漢圖》的諸多情節都是似曾相似的小說／戲劇素材，像是逼迫徒兒下山（腦中喚起的是最近才剛改編成電影的《聶隱娘》，那句「汝今劍術已成，今送汝返魏」）、師徒情愫（金庸《神鵰俠侶》的楊過與小龍女是最為人所知的例子）、出家人扶養孤兒、出獄復仇等。編劇並非仿效，而是將情節「架」在豐厚的文化底蘊與故事母題，催生出《十八羅漢圖》的原創情節。同時，劉建幗很有技巧地去鋪排故事，將情節、時序切割，並且常刻意截斷於高潮、對話講了一半，故弄玄虛地埋藏伏線，卻未混淆地提供線索一一解惑。此外，也在人物塑造與情節對應裡製造「對照組」，像是淨禾與宇青／赫飛鵬與嫣然、紫雲巖／墨哲城，如寓言似地解構藝術真偽、文化雅俗的界線。

當淨禾手上的信閱畢，下山、入墨哲城，兩幅「十八羅漢圖」攤在赤惹夫人（劉海苑飾）的品畫會時，看似情節的最高潮。但，整部劇作最深刻的卻不是在指陳真偽，尋求善惡終有報、公平正義的再現，反而是在淨禾走進斗室，看著那兩幅畫作，於唱詞間吐露的情。靜謐且幽暗間，那飄然的身影移動在兩幅畫間，但淨禾看到的卻不是真跡或偽作。人們口中的「真跡」是她那些年與宇青生活的點點滴滴，寄託到畫作：「似看見、我二人心意、相流轉／似覺得、流風迴雪、亂如棉。」另一幅所謂的「偽作」，卻是她這些年不見的憨兒，誤闖紅塵、冤屈、憤怒到平息，十五年來無以傾訴之苦：

羅漢嗔目、分明是他的恨與怨，

宇青他胸中積憤、堆石疊山。

十五年獨自個、冰吞雪嚥，

十五年冤屈盡吐、在筆墨間。

對畫圖、暗呼喚、宇青我的憨……兒！

「十八羅漢圖」已無「真偽」，筆墨間寄託的才是真，實是情。虛實相映間，宇青也彷若走進房內，兩人合唱了：「悔不該、命你下山、誤闖塵凡/悔不該、請你下山、沾惹塵凡。」悔悟點染了遺憾，也喚/換回了情真。因此，淨禾留下「都是真跡，也都不是真跡。」、「即便是真，又何為真？這世上哪裡還有真跡？」並帶走宇青所繪的「十八羅漢圖」返回紫靈巖──那個她不曾見過的宇青。因為，她要的從來就不是畫的真假，真正的價值是留存於畫裡的情感，就如嫣然（凌嘉臨飾）所珍愛的不是丈夫赫飛鵬的模仿之筆，而是那幅以自身之筆所畫的「海棠紅」。結局兩人的分離看似缺憾，不也是那幾年她們「同在一室，互不相見」，再次驗證了「愛」的不同形式。

面對《十八羅漢圖》這樣的劇本，這些年已完成多部新創戲曲的導演李小平提出「寫虛」這個抽象概念[1]，配合無實景的舞臺佈景、幾何線條、多媒體等，將空間轉化成畫，得以與劇本、表演對話。於是，特別邀請「進念‧二十面體」的胡恩威，他設計的舞臺、錄像激盪小平導演找到新的詮釋空間，跳脫過往執導的方法與範疇。以水墨為基調的錄像，醞釀出實景以外的空靈氛圍。特殊的物件也在舞臺的轉換間更多元地被運用，例如一張長桌、一座假山及其背後的書櫃等。旋轉舞臺的靈活使用，改變演員進場、移動的傳統路徑，迫使演員必須扭轉本來所習慣的程序，製造出流轉般的畫面。但是，過度且大量地使用舞臺技術、燈光、物件，也破壞了戲曲本來能夠留白的美學。投影本可更為虛擬、寫意，竟出現佛手、雨滴、落英等影像，似乎打壞了導演認為「這戲和宗教一點關係也沒有」[2]的訴求。更弔詭的是，時不時出現的雜訊畫面，缺乏可被詮釋的空間，卻毫不客氣地塞滿所有縫隙。過多且斑斕的燈光變

化，同樣也截斷了戲曲的傳達、情感的闡述。過於溢出的也出現在音樂的使用、服裝的設計。現代音樂

的涉入雖替京劇找到另一種聲情，但到底有沒有需要在每個時刻都填滿音樂，以及過度誇張化的服裝

（像是那些高聳入天的帽子），或多或少都讓呈現爆炸式的占據。因此，李小平雖清楚戲的美學基礎與

核心，卻似乎在具體呈現上「成也舞臺，失也舞臺」，而無法更貫徹這部戲的「寫虛」。

揆諸實情，《十八羅漢圖》是在演員的詮釋裡拔高了好幾個層次，特別是魏海敏。劇本在情感內涵、

情節架構仍存在著不少瑕疵，卻因淨禾讀信的這層外結構，藉魏海敏之口發聲，以其表演彌補且合理化

部分缺憾。像是原本以禁忌書寫的「師徒、母子」情愛，刻劃地既不曖昧又不明確，相對露骨的多半寄

託於唱詞間：「卻不想、流年暗中竟偷換、倒做了寡女孤男。」、「熱烘烘 憨笑聲 一室春暖／只恐怕

溶洩了 古井冰泉。」靜禾的心緒因而能被魏海敏的唱柔化、轉譯出另一種抒情性，不流於過度明白的

情慾傾瀉。

當魏海敏自敖叔征夫人（《慾望城國》）、樓蘭女（《樓蘭女》）、曹七巧（《金鎖記》）等作，

以高度的行當發揮跨越了分行的界線，在性質轉變的當代戲曲裡找到「創造人物」的方法，並且站穩現

代與傳統的交界，進而去開發更多的人物——歐蘭朵（《歐蘭朵》）、豔后（《豔后和她的小丑們》）

等。直至「伶人三部曲」的孟小冬，似乎替國光劇團（或說是王安祈）以「文學」、「向內凝視」所開

啟的「臺灣京劇新美學」達到一個具有巔峰位置的代表。她以厚實的傳統根基，做出超越「技」本身的

1. 李小平口述、劉育寧撰文：〈物空而情實——談《十八羅漢圖》〉，《十八羅漢圖》節目冊，頁18。

2. 同上。

自我詮釋，不只替戲曲找到「當代」可能，同時也產生魏海敏的「不可複製性」。更為令人折服的是，

在《十八羅漢圖》裡，魏海敏竟又再次突破自己所形成的美學典範，拔高到另一層次。在情感表達與表演詮釋間，越過了文本能夠給予的脈絡，生成創作者的表達語境。她在「唱」與「唸」的區隔與間隙是模糊的，創造出一種吟誦，且更接近於唱的韻文唸法，讓詩意、情感彼此會通，不只敲碎戲曲程式的窠臼，甚至深刻地超越了表演功法，讓表演不只是「技」的展現。

同時，幾位國光劇團的當家演員，也因對戲曲的傳統程式、當代塑造有相異的理解路徑，進而產生不同的詮釋軌跡，生成個人風格。演繹宇青的溫宇航並不因與魏海敏對戲、演出師徒而顯得遜色。他製造出生活化的演法，轉化出某種童真，去區隔宇青相差十五年的歲月痕跡。幾度穿插的崑曲，看似作為「崑曲小生」的技法展現，卻更察覺溫宇航在傳統功底的發揮下，能夠穿透劇種的限制，進行化用又不顯痕跡。唐文華、劉海苑近年的詮釋，也都在當代戲曲的琢磨間，能夠重新去看待程式的挪用，不再只是刻板的身段、唱腔展現，能夠藉由對劇本、情感的理解去推動程式，不礙於功法的框限，得以立體人物的多面性，並非單向的正反人物。比較可惜的是凌嘉臨，在相對薄弱的功底與有限的表現裡，並未有太多亮眼的演繹，或許能在這樣的經驗裡，體驗到不同演員的詮釋路徑，找到新的戲曲演出方法。

《十八羅漢圖》開演前，想的是國光劇團以「向內凝視」為核心的「京劇新美學」，在二十年的當下，到底還可以走到什麼地步？

但在觀戲過程裡所獲得的淚光與感動，似乎遠超乎一開始的杞人憂天。國光劇團過去幾部作品雖清楚尋覓到內在質地，卻往往潛地過深、過沉，或在最後一刻的戛然而止裡，流於某種空虛；《十八羅漢圖》雖有其明顯的缺陷，卻瑕不掩瑜，並是個完成度極高的作品，在紛陳的美學系統裡找到統合的軸心，

得以於形式到內涵間貫徹「向內凝視」的意志，更解決過度虛無飄渺的詮釋語彙。同時，國光劇團能夠作為臺灣（甚至是世界）戲曲指標的，更在於導演、編劇、演員到整個幕後團隊，是作為一個整體，並能夠憑藉冗長時間、透過多部作品去朝某個美學指標前進。

於是，我下一個追問變成是：若《十八羅漢圖》能夠作為「這一個十年」的總結，那「下一個十年」呢？國光劇團在這條「京劇新美學」的路線裡，已逐漸發展出成熟的劇本內涵、表演質地、導演手法，是否就會開始流於僵化，形成下一個「程式」呢？

《十八羅漢圖》或許是個總結，也可能是個契機、作為銜接的關鍵。當然，無法立即替這個問題找到答案；這個問題也最好不要有答案，因為這才是「戲的本質」，以及臺灣的京劇能夠繼續下去的可能。

音樂，新編戲曲的最後一片拼圖？

《十八羅漢圖》

原文出自表演藝術評論臺

文／白斐嵐（專案評論人）

演出：國光劇團

時間：二〇一五年十月十一日 14:30

地點：國家戲劇院

像是要幫觀眾打預防針，李小平導演在演前聆時搶先告知：「這次的音樂很不一樣，但請大家相信我，我全程都有為大家把關，任何新嘗試都得先通過我這關，我自己都不能接受的，就會請作曲家繼續想想。」1 言猶在耳，竟讓我想到了數月前指揮呂紹嘉在 NSO 年度歌劇《費黛里歐》的導演講座，也說了一段極為相似的話。面對導演安德理亞・荷穆齊（Andreas Homoki）大刀闊斧，改動了歌劇「向來改不得」的結構曲序，呂紹嘉再三和臺下樂迷保證：「我平常是很忠於原典的，相信大家都知道，要不是導演提出的概念完全說服我，我是不可能同意如此調動音樂的，請大家放心。」2 一是戲曲，一是

歌劇，儘管一東一西，竟都需要此領域大師站出來再三背書。有趣的是，這兩劇種恰好都是緊密結合音樂與戲劇的舞臺形式，而抽動死忠樂迷迷神經，令創作者戰戰兢兢的，也恰好是在創作過程中早已高度程式化、符碼化，自有一套結構語彙，決定劇種靈魂的「音樂」本身。在題材、臺詞、舞臺皆不再拘泥古法的戲曲世界中，音樂是否正是那等待變身的最後一片拼圖呢？

當不少觀眾看完戲，形容《十八羅漢圖》的音樂很有「西方風格」時，事實上這聽起來很西方的音樂，早已是這幾十年來國樂團的「傳統」聲響。將西方交響樂之配器、聲部概念直接帶入，並以國樂取代西樂，一直是近代國樂發展的重要脈絡。見於相異劇種、樂種的各式撥弦樂、拉弦樂、管樂、敲擊樂、打擊鑼鼓，被放在同一空間，再加上大提琴等西洋樂器補足聲部需求（是的，大提琴早已是不少國樂團不可或缺的一員）——這類以西式和聲曲式加上傳統五聲音階所譜寫的絲竹管絃，絕非此製作的獨特嘗試，而是行之有年的「國樂」傳統[3]。不知是「國樂」比「戲曲」在革新的路上多走了幾步，還是早已西化太深？此外，究竟國樂樂器是否真適合西方和聲聲響（畢竟東方樂器並非設計用來處理重奏和聲，每把樂器個性不一，也往往造成在追求西式音響上反倒「不和諧」的局面），成為近年來國樂發展一再探討的主題，更有不少國樂團試圖回歸如南管北管般的小型編制，認為那才是國樂該有的樣貌。國樂這些年來的「傳統」路線，在此成為戲曲的新創。同款音樂卻有著兩樣情，頗值細細玩味。姑且不論這兩

1 此段引述與之後呂紹嘉之引述皆憑記憶記下，字句上或有些許出入。

2 此版NSO之改動部分，因非本文重點便不另說明，但可參考筆者〈劇場裡的翻譯字幕，令人不得不目不轉睛的尷尬存在？〉一文，刊登於《表演藝術評論臺》，2015年8月25日（見 https://pareviews.ncafroc.org.tw/?p=17714）。

3 其實傳統音樂絕非等同於五聲音階，只是或許因五聲音階特色較為鮮明，辨別度較高，早期往往成了傳統音樂的代名詞。

種藝術形式各自發展脈絡，《十八羅漢圖》以小編制樂團規模（每樣樂器聲部只有幾人擔任），倒是完整呈現了該有的合聲效果，又迴避了大編制樂團之侷限，無論處理傳統唱段或新編配樂，皆顯得自在又恰當。

「戲曲背景，架空時空」的劇情設計，不免也令人聯想到編劇劉建幗（《十八羅漢圖》為王安祈與劉建幗共同創作）二〇一二年由一心戲劇團製作的《Mackie踹共沒？》，同樣在古裝扮相下，以反諷手法轉化當代社會光怪陸離之現象。只是與《Mackie踹共沒？》中紛紛擾擾的媒體亂象相比，《十八羅漢圖》的音樂正如其劇中點到為止的嘲諷，明顯含蓄許多。音樂在劇中甘為配角，如一張白淨宣紙，留待筆墨上色，只在留白處彰顯自身存在。以幾個簡單和弦為基底，加上幾組固定音型加以變化，像是急促八分音符節拍呈現緊張時刻，或是重複節奏鋪陳現場數字堆疊的氣氛等。除此之外，大多時候並無明顯轉折或複雜聲響，不願搶了每段唱段之風采，卻也不致平淡令人厭煩。

儘管刻意低調如配角，在關鍵時刻也有不少發揮。對我而言，最具說服力的樂段是紫雲嚴的音樂主題，由分解和弦琶音的 Bm7 反覆數拍後，接到如過門般的 G-A，再回到 Bm7 主調。此組合一再重複，彷彿象徵了山中無歲月，就算時間一再流轉，就算偶有小小的變化起伏（如過門的 G-A 和弦），但終將回歸沉穩原點（Bm7）。在這段音樂襯底下，無論是上半場紫雲嚴的淨禾（魏海敏飾）、宇青（溫宇航飾）師徒情，或是下半場凝碧軒軒主赫飛鵬（唐文華飾）造訪，與淨禾間一來一往的對話，都在暗潮洶湧的各自意念間，穩穩點出此方淨地（既是紫雲嚴本身，也是淨禾內心）極力將紅塵紛擾隔絕在外的淡定。此外，如「淨禾主題曲」、「凝碧軒主題曲」等音樂主題運用，都跳出了過往戲曲音樂就唱詞曲牌而存在的潛規則，反以音樂點題，建立角色或場景個性。如此「以音樂敘事」，在西方音樂脈絡中，

正是讓音樂與戲劇得以結合之之關鍵，更早已是當代劇場配樂不可或缺的創作手法。如今得以在戲曲音樂中鋪陳此概念，自是另有一番驚喜。

另一「切合戲劇題旨」的音樂表現，藏在幾段刻意收斂的旋律高點。《十八羅漢圖》劇情雖多轉折，但人物情感面多強調其內在壓抑，事件推演往往也巧妙避開衝突高潮。如師徒二人日夜交替作畫，彼此壓抑著思慕之情，在曖昧高漲之際，卻在淨禾堅持下強行分離；赫飛鵬用計設局，稱真跡為偽作，趁機買下稀世珍畫，反逼死同行，但如此惡行卻也只呈現「計謀」心起，多年後再由逝者其子於獄中揭露；又或者是結尾淨禾下山分辨真偽羅漢圖，卻無大快人心的天理昭彰，沉冤得雪，反帶出更深層的真偽辯證，將人心與藝術相互映照。所有劇情上的張力，都非來自外在宣洩的大起大落，而選擇回歸更含蓄內斂的內在昇華。也因此，在音樂的處理上，刻意捨棄了樂句堆疊後的激昂開展，反倒每每在高潮前刻候然收束，再以壓抑樂音呈現劇情之內在張力。

當然，《十八羅漢圖》在傳統戲曲音樂與新編戲曲音樂的轉換間，並非全然無可挑剔。數次以弦樂為主的悠揚連音（legato）旋律戛然而止，只為了讓打擊聲鑼鼓點得以「準點」切入，兩相轉折略為突兀。此外，在寫意抒情之樂句與功能性劇情音效之間，似能處理得更為貼近，而不只是各自分工、各有兼顧之各說各調。畢竟，所謂戲曲正是有戲有曲，無論聲響音調如何推陳出新、千變萬化，若能在各種或新或古的語彙元素間，更為緊密地環環相扣，勢必將是另一番突破。儘管如此，在完整成熟的戲劇架構中，已是瑕不掩瑜。

戲迷樂迷的耳朵，有時往往比眼睛還挑剔。歌劇如此，戲曲抑是。據說當時安德理亞·荷穆齊版本的《費黛里歐》於蘇黎世歌劇院首演後，同樣激起一番「忠於原典」之討論，不知《十八羅漢圖》在李

小平導演的背書下，是否能倖免於此？至少，劇中借赫飛鵬之口的感嘆：「文人騷客要的無非是流水光陰，陳年歲月」，最終反成了為自己原創新作蓋上印鑑的勇敢。面對「音樂」這曾經牢不可破的規矩，倒也下得漂亮。

創作的藝術命題
《十八羅漢圖》

原文出自表演藝術評論臺

文／陳韻妃（社會人士）

演出：國光劇團
時間：二○一五年十月十一日 14:30
地點：國家戲劇院

一九九五年七月一日，從三軍劇團整併而來的國光劇團正式成立，躍升成國家等級的團體。然所演非本土劇種，何以使用許多資源預算的質疑聲音，始終與劇團如影隨形，因此京劇在臺灣如何定位，乃劇團發展的思考方向之一。一九九八至一九九九年前後推出新編戲「臺灣三部曲」之《媽祖》、《鄭成功與臺灣》、《廖添丁》，援臺灣的歷史、民間人物為題材，演大眾熟悉的故事，除了表示京劇「淡化中國」後的本地色彩，亦有對這片土地輸誠、賴以成長立意。但取材土地之人事物易受地域框限，視野無法開闊，當二○○二年底時國立清華大學中文系教授王安祈出任藝術總監，著眼京劇定位的前提下，

劇目規劃轉到人的身上，藉共通和普遍情感企圖引起更多共鳴，同時加深思想內涵，不時向文學等其他領域汲取養分，打造可看可想的思維戲曲。在相繼設定帝王將相、紅頂商人、書生、神仙鬼怪、各色女子（女主、當家奶奶、宮女、凡婦）為新戲主角後，二○一○年起《孟小冬》、接著《百年戲樓》、《水袖與胭脂》，眾生相浮繪終於輪到伶人，「伶人三部曲」相較於前，特點不只戲子說自己故事，而是人的技藝逐漸形成戲的重點，也說明京劇的「藝術本質」——獨立純粹、不需要依託其他領域——開始被反覆標舉，此原本存在的本質，卻需歷時十幾年先證明其「存在必要性」後才能談之。人的技藝，擴大而論即藝術，經「伶人三部曲」多層次鋪墊已達水到渠成，《十八羅漢圖》於此時接續藝術命題，有助劇目編演進入下一階段。

國光以藝術為題的作品，早有《快雪時晴》，講書法字帖幾經時代變遷，物不由己的轉手隱喻人的亂離流亡，但藝術品不能發聲，感慨者是人，仍以人情為重。《十八羅漢圖》中的藝術主要為繪畫，略涉古玩珍奇，也有情感描摹，但筆觸極淡，整體層面較《快》劇寬廣。劇情談畫的真偽——《十八羅漢圖》，為殘筆居士過紫靈巖所遺。百年後，紫靈山中修行女尼淨禾（魏海敏飾），與其拾養長大少年宇青（溫宇航飾），師徒共同修復。另方面，山下有一墨哲城，是文人雅士居處，殘筆作品向受此「藝術市場」青睞高舉，其畫境尤為古畫買賣商——凝碧軒主赫飛鵬（唐文華飾）所追求。當宇青下山進入凝碧軒工作，無意間發現軒主操弄市場的手法，遂引來牢獄之災。加上若干年前曾被赫氏陷害而病故的古董商，人子欲報父仇，便聯合獄中宇青，用《十八羅漢圖》雙胞畫反治飛鵬。最後，老年淨禾受託至墨哲辨析此案。

本戲觸及幾個藝術層面，首先市場，文風薈萃墨哲城，藝術品如貨物稱斤論兩喊價出售，對於藝術

的了解不在價值，而是價錢，誠然反諷。其次境界，古畫買賣行家赫飛鵬，一手能頂古代畫家四人用，

但他不以為足，內心嚮往「殘筆居士」的空靈幽深畫境，殘筆之名合似《笑傲江湖》獨孤求敗一樣，暗

示真正的完美該包含缺陷，所以飛鵬越想越完美模仿，則距離越遠，最終無法企及。再次是藝術修行，這

不單是淨禾以女尼身姿卻心罣藝術的外顯形象，更指其徒宇青下山後的歷練，在獄中仿羅漢圖過程、心

境由悲憤漸致澹然的變化，固可視作藝術療癒力量，也是羅漢修行在人間、圖與人的明顯互喻，經此，

宇青終能說出「清風明月常在我心」，平靜面對往後人生。最後藝術情感，戲說古畫外，不避寫情但用

筆相當克制，似在摹繪起滅淡然「緣分」，師徒或夫妻沒有纏綿牽絆，像伯牙、子齊「高山流水」，互

為藝術欣賞理解的知音。僅僅寫人情不足契合主題，非一味引用專業術語或畫品意境，特別

強調畫透出的情感，如老年淨禾在斗室辨別兩幅畫作，所言為往日記憶和畫者情緒，筆法墨色幾乎不提，

故知藝術固然要求技巧，更在意如何用最深的情反映心靈和宇宙萬象，達到美的境界，而簡中，自然沒

有真、假存在。藝術情感的表現，正是本戲有別過往作品的特色。

《十八羅漢圖》一戲行當，青衣、老生、小生、丑，還有花旦，以前三個為主，都有完整段落和唱

段，國光之前作品以旦或生角掛頭牌，尤其多齣女性意識的戲，生角形同點綴，這次分佈較平均。音樂

設計，曲調板式不多，卻長篇深入抒情，留給魏海敏、唐文華、溫宇航很大表演空間，臺上唱得盡情，

觀眾聽得酣暢。唯溫宇航在獄中的〔高撥子〕，為表示人物憤恨極心情，曲子音域設計頗高，演員拚

盡小嗓拔尖還稍顯勉強，險中求彩令人捏把冷汗。

民情不同的紫靈巖與墨哲城因「十八羅漢圖」而牽扯在一起，服裝設計用顏色的深淺遞減與漸增區

別兩地人物，修行人由青藍綠系色彩上身到最後一場素白，紅塵眾生（赫飛鵬夫妻代表）則由素白漸增

重色，顯示修身寡念和習染塵俗的差距。戲服色差對比出人物心性，舞臺美術則重視連結，讓兩地共用重山／書櫥、畫桌等道具，呈現兩邊心之所念為相同事物。另外劇中的任一「畫」，都採「國王的新衣」空白處理，富虛擬寫意和想像，獨羅漢圖出現多重畫面，有投影布幕上真人羅漢實相、佛畫手勢，以及導演時而安插墨哲俗眾化身姿態各異的羅漢凝塑，這些局部、短暫的羅漢「顯影」，似乎暗示，羅漢身留凡間普渡眾生，會以不同形貌現身，周邊每個人也許能度人或被度，人間即是修練場。

《水袖與胭脂》的仙山國度，能否位列仙班全憑表演技藝，換句話，藝術決定一切！《十八羅漢圖》的意義也如是，劇團經過十多年努力，時至今日的戲，不再需要依附土地表現「政治正確」，或寄託世俗拉攏大眾熟悉感。京劇在臺灣，煥發的光彩就是藝術，可它並非曲高和寡，依舊保有動人的情感在內，像戲裡的畫中藏情，與羅漢不像佛、菩薩那麼超凡入聖，他們喜怒皆如人相、更具親近生命的活潑趣味。

這戲開啟國光劇團新的劇目編創方向，且方向值得期待。

演職人員名單

（二〇一五年十月九至十一日　臺北・國家戲劇院首演）

監　　製：方芷絮

製作人：張育華

藝術總監・編劇：王安祈

編　　劇：劉建幗

導　　演：李小平

舞臺設計：胡恩威@進念。二十面體

服裝設計：蔡毓芬

燈光設計：車克謙

音樂設計 編腔：馬蘭

作曲／編曲：姬君達（禹丞）

崑曲作曲：孫建安

平面設計：許銘文

劇照攝影：劉振祥

字幕英譯：謝瑤玲

標題題字：石博進

演員：

淨　禾／魏海敏

赫飛鵬／唐文華

宇　青／溫宇航

赤惹夫人／劉海苑

嫣　然／凌嘉臨

陳　真／陳清河

蘇祺昌／鄒慈愛

雲起樓主／鄒慈愛

趙大人／黃毅勇

錢員外／陳元鴻

孫老爺／孫元城

李公子／張家麟

周先生／謝冠生

春　花／戴心怡

秋　月／劉嘉玉

二丫鬟／蔣孟純、張珈羚

僕　眾／劉祐昌、高禎男、華智暘、黃鈞威、劉
　　　　育志

音樂人員

【文場】

京　胡／馬　蘭

京二胡／周佩誼

月　琴／莊雯雯

三　弦／陳珮茜

中　阮／蔣忠穎

【武場】

司　鼓／金彥龍

大　鑼／余海明

小　鑼／孫連翹

鐃　鈸／廖惠中

打　擊／蔡永清、許家銘

【國樂】

笛、簫、嗩吶／黃博裕

高　胡／黃家俊

二　胡／陳依芳、潘品渝

中　胡／羅常秦

琵　琶／吳幸融

古　箏／許瑜恬

揚　琴／鄭雅方

高音笙／蕭名君

Cello ／陳思妤

Bass ／尹菀津

箱管人員

箱管負責：邱毓訓

大衣箱／朱建國、吳海倫（協助兼辦）

二衣箱／郝玉堂

三衣箱／邱毓訓

盔　箱／潘進輝

旗把箱／張起鳴

容　妝／張美芳、曹金鳳

化　妝／周玲完

技術人員

燈光技術指導／謝健民

舞臺技術指導／何任洋

音響技術指導（主控）／吳健普（國立臺灣戲曲

學院產學合作）

助理舞臺監督／陳宇彤

舞臺設計助理／蔡茵涵

影像設計助理／吳子嫻

舞臺執行／邱祥超、黃頂德、陳冠穎、林千慈
劉佳菁、黃芷嫻、鍾亦勁、萬與仁

呂學緯

燈光執行／蔡崇仁、黃舜葳、葉浩維、吳芮琪
張仲安、張得中

影像執行／陳宇筑

演練執行

舞臺監督／林雅惠

副導演／孫元城

字幕製作執行／李永德、譚光啟

排練助理／陳富國

行政人員

副團長／王子雍

製作經理／張嬋娟

執行製作／蘇　榕

行銷推廣／游庭婷

媒體宣傳／陳品潔

票　務／袁家瑋、蔡玉琴

文宣、錄影統籌、節目冊編輯／劉信成

Origin 016
十八羅漢圖：劇本及創作全紀錄

作　　者—王安祈、劉建幗等
主　　編—陳家仁
企劃編輯—李雅蓁
行銷副理—陳秋雯
攝　　影—劉振祥、林榮錄
美術設計—楊啟巽工作室
內頁排版—藍天圖物宣字社

製作總監—蘇清霖
發 行 人—趙政岷
出 版 者—時報文化出版企業股份有限公司
　　　　　10803臺北市和平西路三段240號7樓
　　　　　發行專線—（02）2306-6842
　　　　　讀者服務專線—0800-231-705　（02）2304-7103
　　　　　讀者服務傳真—（02）2304-6858
　　　　　郵撥—19344724時報文化出版公司
　　　　　信箱—臺北郵政79~99信箱
時報悅讀網—http://www.readingtimes.com.tw

出 版 者—國立傳統藝術中心（國光劇團）
發 行 人—陳濟民
團　　長—張育華
藝術總監—王安祈
總 編 輯—王瑗玲
主　　編—游庭婷
執行編輯—林建華、劉育寧
校　　對—林建華、吳巧伶
團　　址—111臺北市士林區文林路751號
電　　話—（02）88669600
網　　址—https://www.ncfta.gov.tw/guoguangopera_71.html

法律顧問—理律法律事務所 陳長文律師、李念祖律師
印　　刷—勁達印刷有限公司
初版一刷—2019年1月25日
定　　價—新臺幣380元
（缺頁或破損的書，請寄回更換）

時報文化出版公司成立於一九七五年，並於一九九九年股票上櫃公開發行，
於二〇〇八年脫離中時集團非屬旺中，以「尊重智慧與創意的文化事業」為信念。

十八羅漢圖：劇本及創作全紀錄 / 王安祈等作；游庭婷主編. -- 初版. -- 臺北市：
時報文化, 2019.01
　面；　公分. --（origin；16）
ISBN 978-957-13-7657-8（平裝）

1. 京劇　2. 戲劇劇本

982.1　　　　　　　　　　　　　　　　　　　107022138

ISBN 978-957-13-7657-8
Printed in Taiwan